T0311326

# Künstlerpaare
# der Moderne

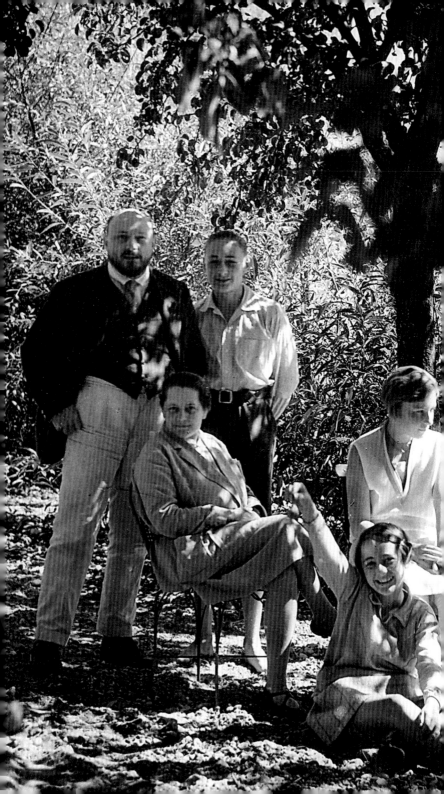

# Künstlerpaare der Moderne

Hans Purrmann und
Mathilde Vollmoeller-Purrmann
**im Diskurs**

Tagungsband

Herausgegeben von
Felix Billeter · Hans Purrmann Archiv München
Maria Leitmeyer · Purrmann-Haus Speyer

Deutscher
Kunstverlag

Diese Publikation wurde gefördert von:

HANS PURRMANN STIFTUNG

aus Mitteln der Dr. Heinz Danner-Stiftung

Die Herausgeber danken für die freundliche Unterstützung.

# Inhalt

6  **»Es ist recht leer ohne Dich«** Vorwort und Dank der Herausgeber

10  **Vom Schatzfund zur Brücke** Der Briefwechsel von Hans Purrmann und Mathilde Vollmoeller-Purrmann und der Diskurs mit anderen Künstlerpaaren  Peter Kropmanns

28  **»Nicht zum Paradiesvogel bestimmt«** Das Künstlerpaar Reinhold und Sabine Lepsius  Annette Dorgerloh

48  **Oskar und Marg Moll** Ein großbürgerliches Künstlerehepaar zwischen wilhelminischer Ära und nationalsozialistischer Diktatur Gerhard Leistner

72  **Leo von König und Mathilde Tardif** Panoptikum der Gesellschaft um 1900  Ingrid von der Dollen

88  **Eigenart und Einklang** Die Kunst- und Lebensgemeinschaft von Maria Caspar-Filser und Karl Caspar  Stefan Borchardt

108  **Beziehung als Kunststoff** Das Künstlerpaar Alexej von Jawlensky und Marianne von Werefkin  Roman Zieglgänsberger

128  **Gabriele Münter und Wassily Kandinsky** Geschichte und Rezeption eines Künstlerpaares der Moderne  Isabelle Jansen

146  **Max Beckmann und Minna Tube** Märchenprinzessin und Seelenverwandte  Christiane Zeiller

**Anhang**
167  Zu den Autorinnen und Autoren
171  Register
175  Bildnachweis
176  Impressum

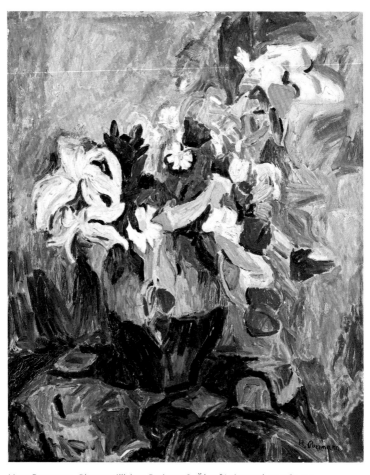

Hans Purrmann, *Blumenstillleben*, Paris 1908, Öl auf Leinwand, 73 × 60 cm,
Heidi Vollmoeller Stiftung, Vaduz

# »Es ist recht leer ohne Dich«

## Vorwort und Dank

Künstlerpaare sind ein besonders interessantes und vielschichtiges Phänomen der modernen Kunstgeschichte, welches durch die Wiederentdeckung und Neubewertung zahlreicher Künstlerinnen vielfach an Bedeutung gewinnt. Die Fragen zum Weg der Ausbildung, nach Realität und Alltag der künstlerischen Arbeit, nach Stellung und Rang in Ausstellungswesen und Kunstmarkt sowie nach der Rollenverteilung in Partnerschaft und Familie beleuchten ein breites Spektrum vielfältiger Lebensbilder. Aspekte aus der Kunstgeschichte, der Quellenforschung, Rezeptionsgeschichte und Genderforschung bilden in vielen Fällen spannende und fruchtbare Synergien.

Anlass und Grundlage für die vorliegende Publikation und das Symposium »Künstlerpaare der Moderne« ist die jüngst erschienene zweibändige Edition des Briefwechsels zwischen Hans Purrmann (1880–1966) und Mathilde Vollmoeller-Purrmann (1876–1943). Ihre nun erstmals publizierte Korrespondenz befindet sich – in verschiedene Konvolute aufgeteilt – im Hans Purrmann Archiv in München sowie im Archiv des Museums Purrmann-Haus Speyer. In einem gemeinsamen Forschungs- und Buchprojekt haben wir 2019 unter dem Titel »Sehnsucht nach dem Anderen« den ersten Band der Edition mit Briefen der Jahre 1909–1914 sowie Ende Oktober 2020 den zweiten Band »Stürmische Zeiten« mit der Korrespondenz der Jahre 1915–1943 herausgegeben.

Die Publikationen erzählen die Geschichte der Künstlerehe Hans Purrmanns und Mathilde Vollmoeller-Purrmanns der Jahre 1909–1943 zwischen Berlin, Paris, Rom, Langenargen und Florenz. Entgegen den gesellschaftlichen Konventionen ihrer Zeit fanden die wohlhabende Tochter des Stuttgarter Textilunternehmers Kommerzienrat Robert Vollmoeller und der Handwerkersohn aus Speyer zusammen. Im ersten Band erfahren wir, wie sie sich kennen und lieben lernen. Der Mitbegründer und Obmann der Académie Matisse und die Matisse-Schülerin arbeiten gemeinsam, heiraten und

gründen eine Familie mit drei Kindern. Mit Ausbruch des Ersten Weltkriegs kehren Hans Purrmann und Mathilde Vollmoeller-Purrmann nach Deutschland zurück. Der zweite Band der Edition gewährt Einblicke in die Kunstwelt der ersten Hälfte des 20. Jahrhunderts, die geprägt ist vom Aufschwung der Kunst und Wissenschaft um 1900, dem Ersten Weltkrieg, der Inflation sowie den Schrecken des Zweiten Weltkriegs und der NS-Zeit, in der Purrmann als entarteter Künstler galt. Der mit der Familiengründung eintretende Rollenkonflikt innerhalb ihrer Ehe steht exemplarisch für viele vergleichbare Künstlerpaare. Im Leben wie in ihren Briefen begegnen sie sich auf Augenhöhe. Mit der wissenschaftlichen Bearbeitung sowie der Erschließung und Nutzbarmachung dieses umfangreichen Konvoluts authentischer Quellen wurde ein weiterer wichtiger Markstein in der kunsthistorischen Forschung der Klassischen Moderne gelegt.

Als Abschluss des Projekts findet ein wissenschaftliches Symposium anlässlich des 30-jährigen Jubiläums des Purrmann-Hauses in Speyer statt, das die Bedeutung des Künstlerpaares unterstreichen, es in einen größeren kunst- und kulturhistorischen Zusammenhang stellen und in einen direkten Vergleich mit anderen bekannten Künstlerpaaren der Moderne bringen soll. Aus der näheren Umgebung Purrmann-Vollmoellers wird über das Paar Sabine und Reinhold Lepsius berichtet, über die KollegInnen aus der Pariser Zeit, die Bildhauerin und Malerin Marg und ihren Ehemann, den Maler Oskar Moll, sowie über den späteren Schwiegervater Robert Purrmanns, den bekannten Berliner Porträtmaler Leo von König und seine erste Frau Mathilde Tardif. Aber der Horizont im Bereich der modernen Malerei wird noch weiter gefasst und es kommen die Malerpaare Karl Caspar und Maria Caspar-Filser, Wassily Kandinsky und Gabriele Münter, Alexej von Jawlensky und Marianne von Werefkin sowie Max Beckmann und seine erste Ehefrau Minna Tube in den Blick.

Das Speyerer Symposium war für den 17. November 2020 geplant und wurde aufgrund der Corona-Pandemie auf den 6.–7. Juli 2021 verschoben. Für die Tagung konnten einschlägige Spezialistinnen und Spezialisten gewonnen werden: Nach der Einführung in das Thema von Peter Kropmanns (Paris) anlässlich seines Festvortrags folgen die Beiträge von Annette Dorgerloh (Berlin), Gerhard Leistner (Regensburg), Ingrid von der Dollen (Bad Honnef), Stefan Borchardt (Emden), Roman Zieglgänsberger (Wiesbaden), Isabelle Jansen (München) und Christiane Zeiller (München). Allen

Kolleginnen und Kollegen sei an dieser Stelle für ihre sachkundigen und spannenden Beiträge ganz herzlich gedankt, die sich im vorliegenden Tagungsband wiederfinden.

Konzept, Redaktion und Drucklegung der Publikation wurden besonders durch die Hans Purrmann Stiftung in München ermöglicht. Unser Dank gilt Frau Regina Hesselberger-Purrmann und Herrn Marsilius Purrmann. Für die großzügigen Förderungen danken die Herausgeber ebenso der Rudolf-August Oetker-Stiftung und ihrem geschäftsführenden Kuratoriumsmitglied Monika Bachtler wie auch der Kulturstiftung Speyer mit ihrem Vorsitzenden Peter Eichhorn. Zudem möchten wir an dieser Stelle auch auf private Sponsoren verweisen, die ungenannt bleiben wollen.

Für die großzügige Unterstützung des Projekts danken wir außerdem der Stadt Speyer, der Trägerin des Purrmann-Hauses, und ihrer Oberbürgermeisterin Stefanie Seiler sowie Bürgermeisterin Monika Kabs. Für die wertvolle Hilfeleistung bei der Vorbereitung der Publikation und der Durchführung des Symposiums sagen wir zudem dem Leiter des Fachbereichs »Kultur, Tourismus, Bildung und Sport« Matthias Nowack sowie Anke Illg und allen Mitarbeiterinnen und Mitarbeitern des Kulturbüros und des Purrmann-Hauses Speyer herzlichen Dank. Ein ganz besonderes Dankeschön für ihre ermutigende Begleitung des Projekts möchten wir schließlich an die Familien Purrmann-Vollmoeller, insbesondere an die Erbengemeinschaft nach Dr. Robert Purrmann, richten.

Die vorliegende Publikation wurde als dritter Band in Ergänzung zu den beiden schon erwähnten Briefeditionen gestaltet. Besonders danken möchten wir in diesem Zusammenhang Anja Weisenseel und Imke Wartenberg vom Deutschen Kunstverlag Berlin/München sowie Edgar Endl für die grafische Umsetzung und Rudolf Winterstein für das sorgfältige Lektorat.

Für die Zusammenarbeit zwischen dem Hans Purrmann Archiv München und dem Purrmann-Haus Speyer wünschen wir uns auch in Zukunft solch spannende und erfolgreiche Projekte.

München/Speyer, im April 2021
Felix Billeter, Maria Leitmeyer

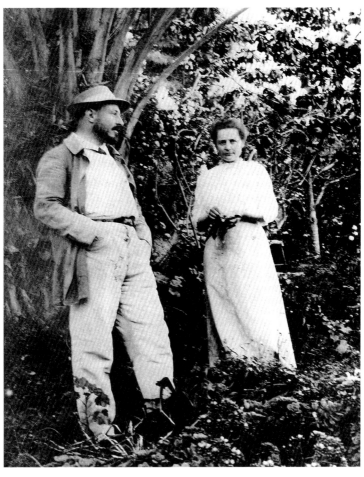

Abb. 1 Ehepaar Purrmann auf der Hochzeitsreise Korsika, Foto 1912,
Hans Purrmann Archiv München

# Vom Schatzfund zur Brücke

## Der Briefwechsel von Hans Purrmann und Mathilde Vollmoeller-Purrmann und der Diskurs mit anderen Künstlerpaaren

*Peter Kropmanns*

*In diesem Frühjahr und Sommer 2021 können wir auf stürmische Zeiten zurückblicken – und haben sie hoffentlich hinter uns. Diese Ausnahmesituation hat auch die zunächst als Festvortrag bei einem Symposium im November 2020 gedachte Vorstellung eines Buchs betroffen. Diese Publikation sollte aus Anlass des 30-jährigen Jubiläums des Purrmann-Hauses Speyer erscheinen – und ist pünktlich erschienen; die Fachtagung und das Jubiläumsfest selbst mussten verschoben werden. So möchten wir das Buch mit dem im Laufe seines Entstehens ungeahnt aktuell gewordenen Titel ›Stürmische Zeiten. Eine Künstlerehe in Briefen 1915–1943. Hans Purrmann und Mathilde Vollmoeller-Purrmann‹ jetzt an dieser Stelle würdigen, bei verändertem Format, und indem wir versuchen, zum Thema des vorliegenden Bandes eine Brücke zu schlagen.*

Zu Beginn eine Alltagserfahrung: Wer sich zum Aufräumen und Entrümpeln von Dachboden oder Keller entschließt, kann damit rechnen, auf Unerwartetes und Vergessenes zu stoßen. Deshalb kann jeder nachvollziehen, wie es Forschern in einem Archiv, der sozusagen institutionalisierten Form des Dachbodens und Kellers, ergehen kann. Hier ist, trotz der grundsätzlichen Ordnung, die man erwarten darf, Unerwartetes und Vergessenes auszumachen, Dinge, die geradezu darauf zu warten scheinen, entdeckt zu werden. Man kann dabei mitunter auf wahre Schätze stoßen. Um einen solchen Schatz handelt es sich bei dem Ensemble von gut 450 erhaltenen Briefen, die sich das Künstlerpaar Hans Purrmann und Mathilde Vollmoeller, später Purrmann-Vollmoeller, über 25 bewegte Jahre hinweg geschrieben hat. Kennengelernt haben die beiden sich in Paris, im Winter 1908/09, wo sie jeder für sich schon eine Weile lebten, um nach erster Ausbildung an deutschen Malschulen Im-

pulse für ihre weitere Entwicklung zu suchen und ohne sich gleich zu begegnen. Ihr Kennenlernen ist nicht nur Voraussetzung des Briefwechsels, sondern erster Gegenstand: Die ältesten Briefe bezeugen die allmähliche Annäherung, die schließlich 1912 zur Hochzeit und Gründung einer Familie führt (Abb. 1).

Gewiss, diese Briefe waren nie ganz vergessen, sondern wurden in der Familie und von ihren Nachfahren aufbewahrt und an jüngere Generationen weitergereicht. Doch mit den Jahren verblassten ihre Inhalte, weil man die Handschriften nur mit Mühe entziffern konnte und sich erst einlesen musste. Das Konvolut wurde zur fast unbekannten Größe und schließlich teils dem Hans Purrmann Archiv in München, teils dem Purrmann-Haus in Speyer anvertraut. Nun ist nicht alles, was lange nicht angetastet wurde und dann gleichsam wiederentdeckt werden kann, gleich ein Schatz, und zum Schatz wird ein Fund auch erst dann, wenn seine Tragweite geahnt und dann erkannt, er gehoben, entstaubt, geordnet, kommentiert und schließlich vorgestellt und zugänglich gemacht wird.

Dass dies geschah, verdanken wir Felix Billeter, der das Hans Purrmann Archiv leitet, und Maria Leitmeyer, der Leiterin des Purrmann-Hauses. Sie haben sich mühsam einlesend, manchmal mehr tastend als sofort verstehend, Brief für Brief durch Handschriften gearbeitet, die längst aus der Mode gekommen waren, die Tragweite der Inhalte geahnt und dann erkannt, den Fund gehoben, mit Akribie geordnet, nach wissenschaftlichen Gesichtspunkten erläutert und seine Veröffentlichung zwischen zwei Buchdeckeln angestrebt, um ihn dauerhaft der Fachwelt wie allen Kunst- und Kulturinteressierten zugänglich zu machen.

Zwei Buchdeckel reichten aber gerade für einen ersten Teil, es wurden schließlich derer vier: 2019 wurde in einem ersten Band, der den Jahren 1909–1914 gilt und *Sehnsucht nach dem Anderen* betitelt ist, auf über 180 Buchseiten eine Auswahl der ältesten Briefe präsentiert. 2020 ist dann als zweiter Band, *Stürmische Zeiten*, die über 250 Buchseiten umfassende Fortsetzung mit einer Auswahl von Briefen der Jahre 1915 bis 1943 erschienen. Dieses Kriegsjahr brachte nur noch wenige Briefe hervor; wenige Monate später wurde Mathilde im Alter von erst 66 Jahren von ihrem Krebsleiden erlöst. Hans, der 1966 im hohen Alter von 86 Jahren starb, überlebte sie dreiundzwanzig Jahre, fast so lange, wie sie sich geschrieben hatten. Die Herausgeber, aber auch weitere Mitwirkende, wie die Kunsthistorikerin

Peter Kropmanns

Karin Althaus und der Arzt Hans-Michael Straßburg, erweitern dabei das Verständnis der Korrespondenzen selbst durch jeweils einleitende oder bestimmte Aspekte vertiefende Aufsätze. Ein Anhang gibt mit Abrissen und Kurzdarstellungen einen Überblick zu den Protagonisten, ihrer Herkunft und ihrem Lebensumfeld. Ein Register – ein editorisches Plus – hilft beim Auffinden von Orten und Eigennamen von Personen, die eine Rolle spielen und Erwähnung finden.

An dieser Stelle sei erlaubt, einem größeren Leserkreis kurz zu erläutern, wie man sich die herausgeberische Arbeit vorzustellen hat: Wie beim ersten Band, haben sich Felix Billeter und Maria Leitmeyer auch beim zweiten Band zunächst die Aufgabe gestellt, die Handschriften zu transkribieren. In einem zweiten Schritt wurden die Transkriptionen diskutiert und sortiert. Man muss sich dabei vor Augen führen, dass nicht immer auf Anhieb klar ist, wann Schriftstücke verfasst wurden, wenn sie nicht datiert oder dazugehörige Briefumschläge mit Poststempeln erhalten sind. Ein dritter Schritt galt manchem Rätsel, mancher Ungereimtheit (Abkürzungen, verkürzte, kryptische Darstellungen, definitiv Unlesbares, Eigennamen), zumal die mit gut 450 bezifferte Gesamtanzahl der Briefe ursprünglich weit höher lag, einiges also – vermutlich im Bombenhagel des Zweiten Weltkriegs – verlorengegangen ist: einzelne Antworten, die erst einen Dialog rekonstruieren lassen, oder ganze Jahrgänge von Gegenbriefen. Anschließend wurden Recherchen zu nicht auf Anhieb verständlichen Eigennamen oder Ereignissen durchgeführt und die daraus gewonnenen Erkenntnisse in knappe kommentierende Anmerkungen überführt, um das Verständnis zu verbessern, wenn nicht erst zu ermöglichen und »Insiderwissen« an uns und zukünftige Generationen weiterzugeben. Schließlich war eine Auswahl aller Korrespondenzen zu treffen, weil nicht jedes Schreiben für das interessierte Publikum und die Forschung von Bedeutung ist.

Dass die weitere Betreuung des Manuskripts, das dann auch sinnfällig zu illustrieren ist, also der Buchproduktion samt Betreuung der Druckfahnen bis zur Erteilung der Druckgenehmigung, weitere Monate der Aufmerksamkeit erfordert, gehört ebenfalls dazu. Aus unserer Sicht haben sich jedoch die Mühen gelohnt, ist eine optimale Edition erreicht worden.

Bevor wir uns den Besonderheiten des zweiten Bandes – *Stürmische Zeiten* – widmen, sei ein kurzer Rückblick auf den ersten Band – *Sehnsucht nach dem Anderen* – gestattet. Er führt zurück in die Zeit, als Hans und Mathilde ihre geradezu schicksalhafte Begegnung am Montparnasse hatten. Hier im

Pariser Süden hatte sich eine Alternative zum Montmartre im Norden der Stadt entwickelt, der im letzten Viertel des 19. Jahrhunderts und noch 1905 die Vorstellung vom Pariser Kunstleben bestimmte – in Frankreich selbst wie europa-, ja weltweit. Mit dem Montmartre wurden große Figuren wie Renoir, van Gogh und Toulouse-Lautrec und das Leben der Bohème verbunden, selbst noch die Anfänge von Picasso und Braque um 1905. Die Kunstgeschichte kennt die Adressen ihrer Ateliers und Treffpunkte, diese stattliche Reihe von Ballsälen, Cafés, Tavernen und Gartenlokalen, die nicht selten auch Bildgegenstand wurden. Der Montparnasse war im späten 19. Jahrhundert nach und nach zu einem Pendant geworden, das um 1900 zunehmend an Bedeutung gewann, bevor es zwischen 1910 und 1940 seinerseits zum Inbegriff des Pariser Künstlerviertels wurde. Ausbau und sukzessive Verlängerung der Métro-Linie »Nord-Sud« (heute M 12) erlaubten den Künstlern beider Viertel ab 1910/12 schneller als bis dahin zusammenzukommen, sich pendelnd von hier nach da zu bewegen. Obwohl es auch Künstler gab, die es vom Montparnasse an den Montmartre zog, kam ein stattlicher Anteil der Migranten, die im Pariser Süden heimisch wurden, vom Montmartre, wenn nicht aus Russland, Ost- und Mitteleuropa. Am Montparnasse fanden Künstler Wohnungen und Ateliers in der Nähe privater Kunstschulen, wie der Académie Colarossi, und manches Café wurde zum täglichen Treffpunkt, wie das Café du Dôme, wo zwischen 1905 und 1914 internationale, besonders aber deutschsprachige Künstler verkehrten (Abb. 2).

Am Saum des Montparnasse war Ende 1907 auch die private Académie Matisse gegründet worden, an der zunächst Hans, dann aber auch Mathilde tätig wurde. Beide hatten, ohne sich zu kennen und also abzusprechen, ihr Glück in Paris nicht am Montmartre gesucht, nachdem sie 1905 bzw. 1906 angereist waren und dann – ohne es zu planen und im Gegensatz zu vielen anderen Künstlern, die nur für einige Tage, Wochen oder Monate in die Stadt kamen –, ungewöhnlicherweise mehrere Jahre blieben, von Heimataufenthalten und Reisen abgesehen.

*Sehnsucht nach dem Anderen* vermittelt, wie langsam sich – für heutige Verhältnisse – ihre Beziehung entwickelte, und wer die Personen waren, die ihren jeweiligen, dann oft gemeinsamen Kreis bildeten; darunter, neben Familienmitgliedern an vorderster Stelle, andere Künstler, gefolgt von Kunsthändlern und Sammlern. Die Briefe und Postkarten sind oft Eindrücken von Ausstellungsbesuchen oder Lektüren gewidmet. Reiseerlebnisse spielen

Peter Kropmanns

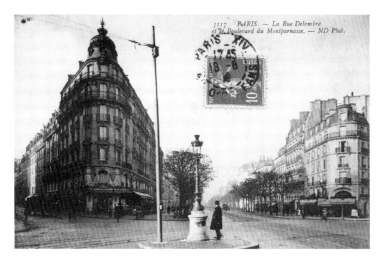

Abb. 2 Der Boulevard Montparnasse an der Rue Delambre mit dem Eckhaus, dessen Kuppel dem im Erdgeschoss liegenden Café du Dôme seinen Namen gab, Ansichtskarte, um 1905, Sammlung Kropmanns, Paris

auch eine Rolle, denn schreiben tat man sich ja, wenn man nicht zusammen war. Schließlich geht es um künstlerische Erfolge und Nöte. Wer schon öfter die Gelegenheit hatte, Künstlerkorrespondenz zu lesen, wird nicht erstaunt sein, dabei in recht banale Vorgänge eingeweiht zu werden. Gesundheit, Finanzielles, Familiäres sowie Wetter- und Lichtverhältnisse sind Faktoren, die nun einmal geistige Aktivitäten hemmen und Unruhe bewirken oder Konzentration begünstigen und ungestörtes Schaffen erlauben.

Was für den ersten Band gilt, gilt auch für den zweiten, umso mehr als schon in Paris aus der Zweisamkeit ein Haushalt mit drei Kindern geworden war. Er wurde kaum deshalb allein *Stürmische Zeiten* betitelt, sondern vor allem, weil das Künstlerpaar und seine Familie mit Ausbruch des Ersten Weltkriegs das Leben in Paris aufgeben musste und auch durch spätere einschneidende politische Ereignisse und ökonomische Entwicklungen in vielerlei Hinsicht Veränderungen zu meistern und Einschränkungen zu ertragen waren. Der zweite Band als unmittelbare Fortsetzung der Korrespondenzen mit Briefen der Jahre 1915–1943 setzt also eine nachhaltige Zäsur voraus: Kriegserklärung und erste militärische Aktionen, die eine Rückkehr von einem in diese Wochen

fallenden Aufenthalt in Deutschland unmöglich machten, der Verlust von Hab und Gut, das in der Pariser Wohnung dann als Feindesgut unter Sequester gestellt und abtransportiert wurde, die aus dem kurzen Aufenthalt gewordene dauerhafte Rückkehr nach Deutschland und damit eine tiefgreifende Veränderung des Lebensumfelds und -rhythmus.

Wir verfolgen dabei Ortswechsel – Beilstein bei Heilbronn in Württemberg und Berlin werden Lebensmittelpunkte – und Schrecken, die Krieg und Nachkriegszeit u. a. durch eine galoppierende Inflation mit sich bringen. Politische Geschehnisse und ökonomische Verhältnisse stellen dabei zeitweise keineswegs nebensächliche Gesprächsthemen dar, sondern rücken in den Vordergrund. Sie rufen existentielle Fragen hervor, auf die Antworten zu finden sind. Wie nicht anders zu erwarten ist, bringen aber punktuell auch gewöhnliche Kinderkrankheiten Sorgen mit sich. Ein anderes Mal stellt sich eine mehr oder weniger von äußeren Gegebenheiten unabhängige Schaffenskrise ein. Dazwischen gibt es viele Wiedersehen mit alten Bekannten, sind neue Begegnungen zu verzeichnen, Erfolge zu registrieren, aber auch Niederlagen, ob sie den Haushalt und Privates oder die Arbeit betreffen – und immer wieder gilt es, Entscheidungen zu treffen. Manchmal geht es um Tücken gewisser Farben oder Schwierigkeiten bei einem Bilddetail. Welchen Bildmotiven sie konkret nachgehen, berichten sie dagegen fast nie; vielleicht kennen sie sich dafür zu gut oder tauschen sich darüber grundsätzlich nur angesichts des neuesten, auf der Staffelei stehenden Werkes aus. Stattdessen werden ausgiebig klimatische Verhältnisse geschildert, die Hemmschuh werden oder das Arbeiten erlauben – Sturm, Hitze, Kälte oder ideale Temperaturen bei ebensolchem Licht.

Schon für den ersten Band haben die Herausgeber die chronologische Reihenfolge der Briefe durch zusammenfassende thematische Kapitelüberschriften akzentuiert; dies betont die über das Tagesgeschehen hinausgehende Bedeutung gewisser Ereignisse für einen bestimmten Zeitraum und vermittelt Orientierung. Derlei Ereignisse waren Reisen und längere Aufenthalte an bestimmten Orten, aber auch zentrale Geschehen im Kreis der Familien. Der zweite Band bleibt dieser Methode treu und strukturiert mit Kapiteln, die etwa Mathildes Paris-Reise 1920 oder Hans' Aufenthalt in Breslau 1921 gelten, aber auch den großen politischen, wirtschaftlichen und sozialen Zäsuren der Epoche, bis hin zum Zweiten Weltkrieg (Abb. 3).

Peter Kropmanns

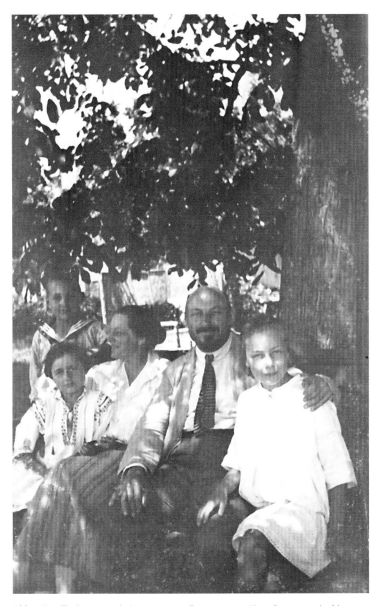

Abb. 3 Familie Purrmann in Langenargen, Foto um 1922, Hans Purrmann Archiv
München

Hans Purrmann und Mathilde Vollmoeller-Purrmann

An dieser Stelle sei auf die Ausgangslage, die frühen Kriegsjahre 1915–1918, eingegangen, denn bereits die ersten, den Band eröffnenden Briefe, die im November und Dezember 1915 geschrieben worden sind, geben den Ton der weiteren und späteren Entwicklung an. Sie stammen von Hans, den es nur kurz in Beilstein hält und der dann fortan weitgehend in Berlin lebt. Hier versucht er, an früher dort verbrachte Zeiten anzuknüpfen, und meldet er sich bei Mathilde, die mit den Kindern in der ländlich-gesunden und sicheren Umgebung geblieben ist, in der man Lebensmittelknappheit kaum spürt, mit Lagebeschreibungen. Gegenbriefe haben sich nicht erhalten, und so muss aus Hans' Briefen auf den brieflichen Dialog zurückgeschlossen werden. Seine Nachrichten gelten prosaischen Sorgen, die sich in den Vordergrund drängen und sein Leben in der Hauptstadt bestimmen, also Zeit, Aufmerksamkeit und Energie erfordern. Sie widerlegen die Vorstellung vom gleichsam über den banalen Seiten des Lebens schwebenden Künstler, der die Prämissen seiner Kreativität – Inspiration, Muße, Konzentration, Freiheit und Unabhängigkeit – erfüllt sieht und damit eine privilegierte Stellung genießt, um die er beneidet wird. Die Wirklichkeit sieht ganz anders aus; sie ist vielmehr dominant und macht das Außenstehenden beneidenswert erscheinende Künstlerleben zur Mär: Hans muss sich Ruhe förmlich erkämpfen. Er lässt seine Frau wissen, welchen Erledigungen seinen Tagesablauf bestimmen und deutet damit die Unvereinbarkeit von Erfordernissen des Alltags und solchen des Schaffensprozesses an. Hans lässt uns indirekt auch an zwischenmenschlichen Erfahrungen teilhaben, die teilweise auf das Konto vieler Jahre der Abwesenheit gehen, während derer ältere Kontakte sich gelockert hatten und jetzt nicht von heute auf morgen zu reaktivieren sind. Schließlich wird er 1916, als er seine erkrankte Mutter aufsucht, die bald sterben wird, nachvollziehen, was Mathilde mit der Pflege ihrer kranken Eltern bereits einige Jahre zuvor erlebt hatte und jedwede Versenkung erschwert (vgl. Bd. 1, Kapitel »Sorge um den Vater«). Andererseits wird deutlich, dass familiäre Kontakte nicht nur Kraft kosten, sondern auch Energie vermitteln, eine Art Geben und Nehmen darstellen, die Sicherheit und Wohlbefinden gewährleisten. Dabei kommt es auf die richtige Dosis an, wie Purrmann seiner Frau zu bedenken gibt, die sich spätestens 1917 wieder einmal, wie es offenbar ihre Natur ist, aufzuopfern statt auch an ihre eigene Gesundheit zu denken scheint. Im dritten und vierten Kriegsjahr hat er sich einerseits in Berlin wieder eingelebt, unterhält Wohnung und Atelier, kommt unter Leute, besucht Museen und Ausstellungen,

aber auch das Café des Westens, und produziert und verkauft Werke. Doch für Unruhe sorgen die äußeren Umstände: die Knappheit von Kohlen, Koks und frischen Lebensmitteln sowie das Ansteigen der Preise auch für Malmaterialien: »die Farben kosten jetzt 300%« mehr, schreibt er, »jedes Stück Papier ist unbezahlbar«. (Bd. 2, S. 60)

Im Oktober 1918 raunt man vom Zusammenbruch des Reichs, so dass die Lage ihn geradezu überwältigt. In diesen letzten Kriegstagen grassiert zudem die Spanische Grippe; er schildert, dass er auf Distanz geht, Risikosituationen vermeidet und Kontakte reduziert, und versucht, Mathilde davon abzuhalten, mit den Kindern die Zugreise nach Berlin anzutreten, um zu Besuch zu kommen. Hans' Briefe sind in dieser Zeit geradezu gespickt mit Kommentaren zu außen- und innenpolitischen Vorgängen. Ist Hans bis dato nicht als ausgesprochen politisch aufgefallen, bildmotivisch schon gar nicht, aber auch nicht in seinen schriftlichen Äußerungen, so wird klar, dass das Zeitgeschehen, das um 1918/19 in den Berliner Innenstadtlagen konzentriert zum Ausdruck kommt, bis nahe an das Viertel seines Ateliers heranrückt und ihn förmlich dazu drängt, neueste Entwicklungen zu verfolgen. In den Wochen vor und nach der Abdankung des Kaisers und der Revolution berichtet er Mathilde von den Konsequenzen für das alltägliche Leben, konkret von Schüssen, die auf Straßen fallen, und von Truppenbewegungen, aber auch vom Steigen des Goldpreises. Beides schürt Ängste. Dabei formuliert er wiederholt antisemitische Äußerungen, die möglicherweise auf einige wenige, ihm unangenehme persönliche Begegnungen zurückzuführen sind, die Ausnahme, nicht Regel darstellen, ohne dies im Moment der Verärgerung, auf dem Papier seiner Briefe, geradezurücken, vielleicht aber auch auf einen damals engen Kontakt aus dem Kreis seiner Bekannten oder Lektüren der Presse in aufgeladener Zeit. Aus heutiger Sicht wurzeln diese Bemerkungen in einer gerade um 1918 nachweislich verbreiteten Stimmung, die aus verschiedenen politischen Lagern heraus bedient wurde und die damals ausgeprägte Präsenz von Mandatsträgern jüdischer Herkunft anprangerte. Diesbezügliche Reaktionen von Mathilde sind dazu offenbar nicht erhalten. Gerade hier hätte man sich solche gewünscht, zumal Mathilde bei späterer Gelegenheit von liberaler Gesinnung zeugt (1923 schreibt sie ihm: »Sonntag früh sah ich in München die Hitlertruppe mit Hakenkreuzfahnen zum Exerzieren sich am Bahnhof sammeln. Die Volkverstimmung muss sich Luft machen, aber die Judenfrage als Basis

zu nehmen ist ganz verkehrt, u. kann nur schlecht enden.«; zit. nach Bd. 2, S. 24, 36). Als sei jede Art von Ressentiment vergessen, gehören zu Hans' und Mathildes fast alltäglichem Umgang in den 1920er Jahren auffallend viele Jüdinnen und Juden des Kunstlebens.

Bei fortschreitender Lektüre der Briefe und somit des Verfolgens ihres weiteren Lebens wird deutlich, dass es dem Künstlerpaar gelingt, über zahlreiche Sorgen hinaus Erlebnisse zu schildern, die ihre starke Verbindung zur Kunst betreffen. Hans richtet sich neben Alltagsgeschäften und seiner Arbeit an eigenen neuen Werken immer wieder Momente der Beschäftigung mit Kunst und der Begegnung mit Menschen aus dem Kunstleben der Hauptstadt ein. Teils sind diese Momente seiner Neugier und eigenen Erbauung gewidmet, teils will er, wenn es nicht um alte, sondern zeitgenössische Kunst geht, nur auf dem Laufenden bleiben, teils verbindet er damit die immer deutlicher werdende Vorstellung, sich und seine Familie auch damit über Wasser halten zu können, dass er einzelne Kunstobjekte auf dem Kunstmarkt als sichere Anlage erwirbt, Ankäufe in der Hoffnung tätigt, durch einzelne Investitionen in der Zukunft gegen Währungsverfall gewappnet zu sein. Drei Aspekte sind dabei wertvoll: Zum einen gewinnt die Rolle an Profil, die Purrmann und Vollmoeller-Purrmann nicht nur als Sammler, sondern als Investoren gespielt haben, und die in der Vergangenheit nicht recht deutlich geworden ist. Zum anderen wird transparent, mit welchen Partnern sie dabei zu tun hatten, teils weniger bekannte Antiquitätenhändler, teils bekanntere Galeristen, in jedem Fall auch namhafte Persönlichkeiten. Schließlich gewinnt ihr Kunstgeschmack an Kontur und es wird deutlich, welche »Spürnase« sie entwickelt haben, um Werke in die engere Wahl zu ziehen, die Ästhetik, Bedeutung und bleibenden Wert aufeinander vereinigen.

Während Mathilde und die Kinder länger als anfangs vorgesehen im sicheren Württemberg weilen, weckt Hans durch seine Kunst und seine vielfältigen Aktivitäten, bei denen er sein Netzwerk an vielfältigen Kontakten ausbaut, Interesse an seiner Person. Man tritt an ihn heran, um seine Meinung zu hören, ja sogar, ihn zur Mitarbeit zu gewinnen, wie im Fall des Direktors der Nationalgalerie, Ludwig Justi, der ihn als Mitglied der Ankaufskommission anwirbt. Interessant ist dabei nicht zuletzt, wie Hans Purrmann dieses Interesse einordnet, wie sehr er sich vorsieht, nicht ausgenutzt oder seiner Unabhängigkeit beraubt zu werden, Skepsis an den Tag legt besonders gegenüber allem, was ihn seiner Freiheit berauben könnte. Die Sorge, sich durch Verpflichtungen,

selbst ehrenvolle, an seiner Entfaltung gehindert zu werden, treibt ihn besonders um, als ein Lehramt an ihn herangetragen wird. Lange hadert er damit, einzuwilligen oder abzulehnen; schließlich weist er das Ansinnen zurück.

Politik und Wirtschaft bleiben eine den Alltag prägende Folie. Die vor allem anfangs keineswegs goldenen 1920er Jahre der Weimarer Republik enden bekanntlich mit der Weltwirtschaftskrise um 1929/1930 und den dramatischen politischen Veränderungen der 1930er Jahre. Schon lange zuvor, quasi als Gegenentwurf zum Alltag, war 1919 der Wunsch nach einem Rückzugsort auf dem Land geboren und allmählich Wirklichkeit geworden. Dies erweist sich als kluge Entscheidung, denn das Leben in der auch in Kunstfragen führenden deutschen Hauptstadt, wo sich das Künstlerpaar gesellschaftlicher Anerkennung erfreut, strengt an. Beide sind häufig eingeladen, treffen bei diversen Gelegenheiten auf erstaunlich viele Menschen oder bekommen Besuch; selbst ihr engerer Kreis wirkt ungemein groß. Dementsprechend verhoffen sie sich von einem Fischerhaus in Langenargen am Bodensee Auszeiten. Besonders Hans, der vor 1914 mit Mathilde in Cassis und auf Korsika sowie allein bei Matisse und seiner Familie in Collioure weilte, lässt aber auch der Traum von Aufenthalten am Mittelmeer nicht los.

Das Reisen nach und durch das »Land, wo die Zitronen blühn«, Paradies der nordeuropäischen und besonders deutschen Maler seit dem späten Mittelalter und der Romantik, scheint fast sein größter Wunsch gewesen zu sein. Mitunter erfüllt sich der Traum, können tatsächlich Reisen nach und durch Italien unternommen oder gar längere, mehrjährige Aufenthalte verwirklicht werden. Eben diese Möglichkeiten betreffen Hans allein oder beide; die Schulpflicht der Kinder fordert ihren Tribut. Dementsprechend sind, wie schon erwähnt, Korrespondenzen phasenweise entstanden, so 1922–1924, als Hans seiner Frau aus Rom, Sorrento bei Neapel und von Ischia nach Berlin und Langenargen schreibt – und umgekehrt, wenn sie nicht in Rom beisammen waren, wo sich Mathilde per Einschreibung an der Kunstakademie wieder mehr ihrer Kunst widmet. Eine weitere Korrespondenzphase stammt von 1932, als er sie von Berlin oder 1933 von Trient aus in Langenargen auf dem Laufenden hält. Vermutlich finden damals auch einzelne Telefongespräche statt, die das Briefeschreiben aufgrund der damals hohen Gebühren allerdings nicht ersetzt haben. Die frühen Erfahrungen beider mit einem Leben über den deutschen Tellerrand hinaus – aus Stuttgart und Speyer über Berlin nach Paris und zurück nach Berlin – wird sie darauf vorbereitet haben, das

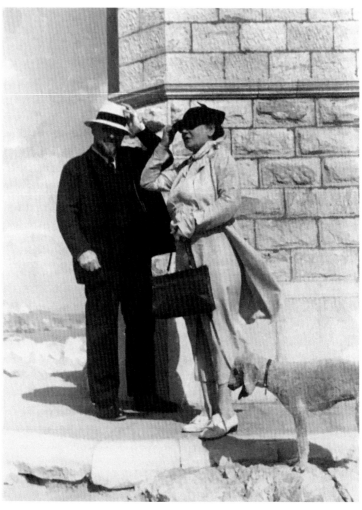

Abb. 4  Eheleute Purrmann in Florenz, Foto um 1937, Hans Purrmann Archiv München

Wagnis einer ganz neuen Lebenslage einzugehen, zunächst in Rom, dann in Florenz, wo Hans die Leitung der Villa Romana und damit größte Verantwortung übernimmt (Abb. 4). Zu diesem Zeitpunkt hat der Nationalsozialismus Deutschland und der Faschismus Italien schon fest im Griff – und das Künst-

Peter Kropmanns

lerpaar wohl den Eindruck, dass die stürmischen Zeiten, die 1914 eingesetzt haben, noch nicht so schnell hinter ihm liegen würden.

Reisen und Aufenthalte in Italien stehen für Künstlerglück und sind Balsam für die Seele. »Also ich glaube und ich weiß nicht warum das so ist, dass man in Deutschland nur schwer so losgelöst seiner Arbeit nachgehen kann wie hier, man wird mit allen Problemen des Lebens so sehr in Spannung gehalten, und als das genommen was man sein sollte ein Maler!«, formuliert Hans 1933 (Bd. 2, S. 188). Die Luftveränderung, der Tapetenwechsel und die Konfrontation mit südlicher Vegetation, mediterranem Licht, leuchtenden Farben und pittoresken Motiven begeistert das Künstlerpaar und inspiriert ihre Kunst. Das Entdecken von Ansichten, die beide zeichnen und malen wollen, beflügelt sie und tut letztlich auch der Künstlerehe gut, die nun seit über zehn Jahren währt.

Dass dabei trotzdem nicht immer alles auf der ganzen Linie in Einklang zu bringen ist, Verpflichtungen, Stimmungen, Wünsche, liegt auf der Hand und bringt bisweilen Spannungen mit sich. Wer Ehe sagt, denkt Alltag gleich mit, spricht dabei vielleicht Abnutzung nicht mit aus. Aber natürlich führt die Verbindung, deren Entstehen wir im ersten Band über die Heirat hinaus verfolgen und die im zweiten Band an Tiefe zunimmt, auch zu gelegentlichen Dissonanzen, zu Missverständnissen und Konflikten. Hans ist sicherlich ein guter Vater. Aber das Gros an Fürsorge, die Hauptlast der Erziehung und Betreuung der Kinder wird von Mathilde übernommen. Teils aus damaliger gesellschaftlicher Konvention, teils auch aus ihrem Selbstverständnis heraus, überlässt Mathilde ihm die Rolle eines außerordentlich viel Ruhe bedürfenden Künstlers. 1919 schreibt er: »Ich möchte leben, glücklich sein, arbeiten, frei sein«. Sie war keineswegs die Frau, die darauf antwortete: Ich auch! Sie hat ihm Vieles gegönnt und vielleicht auch nicht ähnlich starke Ambitionen entwickelt wie er – den Ehrgeiz, Erfolg haben zu wollen, be-, aber auch anerkannt zu werden. Sie hat ihm jedenfalls den Rücken freigehalten und in Kauf genommen, viel weniger oder fast keine Zeit mehr für eigenes Arbeiten zu haben. Bis in die 1940er Jahre zeichnet und aquarelliert sie noch gelegentlich oder phasenweise, doch das Malen in Öl stellt sie ein, erst recht das Ausstellen. Karin Althaus schrieb dazu in ihrem Aufsatz ebenso lakonisch wie treffend: »Ihr Werk wurde privat«. (Bd. 2, S. 13)

Dabei hatte Mathilde damals in Paris mehr Erfolg als Hans. Sie stand in jenen Jahren in engem Kontakt zu Rainer Maria Rilke (der Korrespondenz

zwischen beiden ist schon vor längerem ein Buch gewidmet worden) und stellte in den wichtigsten Jahresausstellungen für moderne und zeitgenössische Kunst aus, im Salon des Indépandants, dem Salon der Unabhängigen, und im Salon d'Automne, dem Herbstsalon. Zwanzig Jahre später, zu Ende der 1920er Jahre, hatte sich das Blatt gewendet. Hans ist nun dem Publikum bekannt, nicht nur in Speyer und Berlin, sondern deutschlandweit, Mathilde dagegen lediglich Spediteuren und Kunsthändlern als Assistentin bei der Abwicklung der Logistik seiner Produktion und der Buchhaltung seiner Geschäfte, die schreibend, telefonierend oder persönlich vorsprechend interveniert. Man kennt sie auch als Frau Gemahlin, die hin und wieder, je älter die Kinder wurden, desto mehr, gesellschaftliche Verpflichtungen übernimmt, aber nicht mehr als eigenständige Künstlerin. Im Dezember 1922 schreibt sie ihm nichts von ihrer Arbeit, aber davon, keine Zeit mehr für sich zu haben und doppelten Druck zu spüren: »Du kannst nicht auf Reisen sein u. Familienleben zur selben Zeit. Deine Ungeduld zerreisst mich u. läßt mich nicht zu einer Ruhe kommen, die ich so nötig brauche, siehst Du denn nicht, daß es über meine Kräfte geht, wenn Du so tyrannisch über alle Umstände hinweg verfügen willst.« (Bd. 2, S. 130). Offenbar hat sie die Tendenz, viele Aufgaben selbst zu übernehmen, ohne sich zu schonen: Hans hatte ihr bereits 1917 nahegelegt, mit ihren Kräften zu haushalten und an ihre eigene Gesundheit zu denken. Dagegen kommt er erst nicht recht an – und gewöhnt sich dann allzu sehr an den Zustand.

Schon jetzt ist deutlich, dass mit beiden Bänden eine Materialsammlung vorliegt, die Historiker, Soziologen aber auch Vertreter anderer Fachgebiete interessieren könnte. In jedem Fall stellt diese Briefausgabe einen Gewinn für die deutsche und europäische Kunstgeschichte dar – eine außerordentliche Bereicherung und Erweiterung des Horizonts, sowohl auf dem Gebiet der Künstlerbiographien als auch in solchen Bereichen wie Kunsthandel, Kunstkritik und Museen.

Dagegen muss sich zum Zeitpunkt des Verfassens dieser Zeilen erst erweisen, wohin die Initiative der Herausgeber führt, die Edition der Briefe zum Anlass für den vorliegenden dritten Band zu nehmen und den Blick auf andere, zeitgenössische Künstlerpaare zu richten, die das deutsche Kunstleben ebenfalls mitgeprägt haben. Während nicht vorhersehbar ist, was die Initiative »Künstlerpaare der Moderne – Hans Purrmann und Mathilde Vollmoeller-Purrmann im Diskurs« insgesamt und auf Dauer erbringt, ist

Peter Kropmanns

die Idee dazu aus jenen Briefstellen abzuleiten, in denen Hans und Mathilde angesichts konkreter Eindrücke aus ihrem großen Freundes- und Bekanntenkreis auf Distanz gehen. Es liegt nahe, dies vordergründig an anderen Wohn- und Lebensverhältnissen aufzuzeigen, wie Hans sie bei Erna Schilling antraf; es sei »höchst interessant zu sehen, wie die Leute leben, Du machst Dir keinen Begriff, richtig Boheme«, schrieb er 1918 nach dem Besuch »bei der Frau des Malers Kirchner«. (Bd. 2, S. 70) Doch vermutlich sind weitreichendere Gemeinsamkeiten und Unterschiede feststellbar. Zu erwarten ist, dass der im vorliegenden Band von unterschiedlichen Autorinnen und Autoren vorzunehmende Blick auf einzelne Künstlerpaare mit Begegnungen konfrontiert, die von gänzlich anderen Verläufen, Milieus, Themen, Kunstvorstellungen und Lebensentwürfen gekennzeichnet sind. Zu erwarten ist auch, dass es innerhalb der Gruppe von insgesamt acht Künstlerpaaren hier und da eine größere Nähe und Schnittmenge zwischen zwei Künstlerpaaren festzustellen gibt als zwischen zwei anderen Kombinationen, dass hier weniger Querverbindungen greifbar werden als dort. Über unterschiedliche Kreise und Bezugsgrößen aller Art hinaus, lassen sich dabei jedoch möglicherweise Aussagen etwa über Arbeitsbedingungen, Inspirationsquellen, Alltagssorgen und -freuden (Atelier, Modell, Konzentration, Wohnsituation, Sozialkontakte, Kommunikation, Umgang mit Sammlern, Kunsthändlern, Kritikern), Ambitionen, kunstpolitisches Engagement und schließlich über den Grad an Vertrautheit und Respekt füreinander sowie die Art und Weise von Austausch und Auseinandersetzung treffen, bis hin zur Aufdeckung von (nicht notwendigerweise geschlechtsspezifischen) Verhaltensmustern und Rollenverhalten. Die Künstlerinnen und Künstler gingen aus unterschiedlichen Verhältnissen hervor und haben eine unterschiedliche Sozialisierung – Erziehung, Bildung und Mentalität – erfahren, unterschiedliche Temperamente entwickelt und unterschiedliche Erfahrungen – einschließlich Seherfahrungen – gemacht, unterschiedliche formale wie inhaltliche Interessen und Schwerpunkte entwickelt. Dies macht Vergleiche problematisch. Ein Ziel wäre es dennoch, das Trennende zu benennen, aber mehr noch das Gemeinsame herauszufiltern und schließlich einen Diskurs darüber in Gang zu bringen, was die Beschäftigung mit einem Künstlerpaar im Einzelnen an Erkenntnisgewinn ergeben kann, welche spezifischen Fragestellungen dabei aufzuarbeiten sind und wie man die gewonnenen Erkenntnisse optimal darstellen und vermitteln kann.

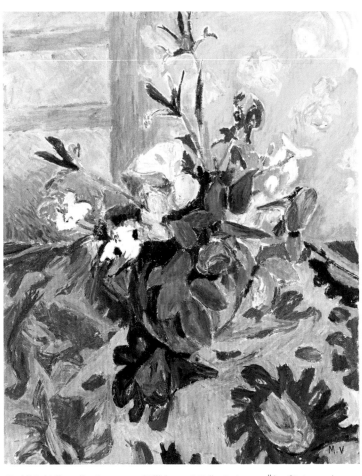

Mathilde Vollmoeller-Purrmann, *Stillleben mit Calla*, Paris 1911, Öl auf Leinwand, 61 × 50 cm, Purrmann-Haus Speyer

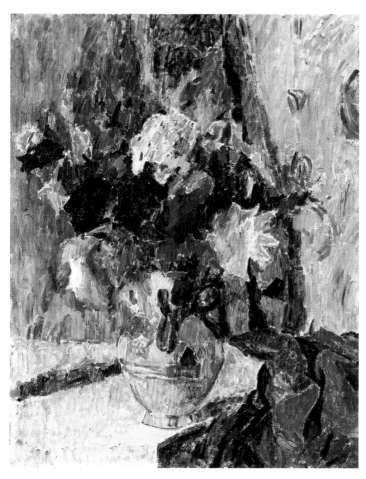

Hans Purrmann, *Blumenstillleben*, Paris 1910, Öl auf Pappe, 54 × 44 cm,
Purrmann-Haus Speyer

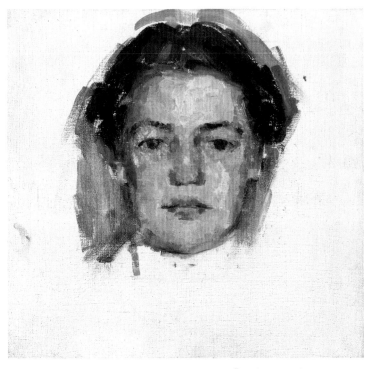

Abb. 1 Sabine Lepsius, *Mathilde Vollmoeller*, um 1900, Öl auf Leinwand, 35 × 36,8 cm, Purrmann-Haus Speyer

# »Nicht zum Paradiesvogel bestimmt«

## Das Künstlerpaar Reinhold und Sabine Lepsius

*Annette Dorgerloh*

### I Konflikte

Am 26. Dezember 1922 schrieb Mathilde Vollmoeller-Purrmann (1876–1943) an ihren in Rom weilenden Mann, der dringend wünschte, dass sie in die ewige Stadt nachkommen möge, dass dies nicht möglich sei: »[…] ich habe so viel Arbeit mit den Kindern, jeder Tag ist voll von oben bis unten, immer noch ein mehr als das Gewohnte, ich kann es nicht leisten. Das alles geht für Leute, die keine Pflichten haben, wie Großmann, keine Kinder. Ich habe sie nun einmal u. muß für sie einstehen. Sollen es verkümmerte, einseitige Menschen werden wie die Lepsius'schen, um die sich die Mutter nicht kümmerte, ausser ihnen den Hochmut einzupflanzen. – Ich habe ganz verzweifelte Momente, daß Du mich so drängst und ich es nicht machen kann. Du kannst es mir nicht abnehmen, ich soll alles bereiten u. dann soll ich doch frei sein, Du verlangst Unmögliches […]«[1]

Ihre drei Kinder Christine (geb. 1912), Robert (geb. 1914) und Regina (geb. 1916) waren zu jener Zeit noch im jüngeren Schulalter; sie wollte sie nicht allein lassen. Die Malerin war vergleichsweise spät Mutter geworden und sah sich nun stark in der Verantwortung für die Erziehung und die liebevolle Begleitung ihrer Kinder.

Dieser Briefauszug, in dem sich Mathilde Vollmoeller-Purrmann dezidiert von ihrer früheren Berliner Lehrerin Sabine Lepsius geb. Graef (1864–1942) absetzte, bedeutet mehr als einen Generationensprung oder ein gewandeltes Verständnis der Kindererziehung: Hiermit emanzipierte sich eine Künstlerin ausdrücklich von ihrer Lehrerin und langjährigen mütterlichen Freundin, indem sie sehr klar und unsentimental den Preis benannte, den eine Künstlerin um 1900 zahlen musste, wenn sie eine Künstlerpartnerschaft mit

1   Zit. n. Billeter/Leitmeyer 2020, S. 130.

dem klassischen Familienmodell zu verbinden suchte, wenn sie sich als Frau damit über langtradierte Grenzen und Traditionen hinwegsetzte, wie es Sabine Lepsius – offenbar zu Lasten ihrer Kinder – getan hatte.

Mathilde Vollmoeller-Purrmann will es besser machen, und sie kann auch es besser machen, denn ihre (Lebens-)Bedingungen – sozialökonomisch und partnerschaftlich – sind eindeutig andere als die der Malerin Sabine Lepsius zur Zeit der Jahrhundertwende. Der grundlegende Unterschied lag in den erheblich differierenden sozialen Voraussetzungen der Familien, die ein – zumindest auf den ersten Blick – rollenkonformes Handeln der Mathilde Vollmoeller-Purrmann ermöglichte, was aber Sabine Lepsius trotz allen Engagements letztlich verwehrt blieb.

Dass ihr Ehemann Reinhold Lepsius (1857–1922) auf ihre besondere Situation gleichwohl konstruktiv reagierte, soll Gegenstand der folgenden Darstellung sein. Neben der klassisch-gutbürgerlichen Hausfrauenrolle gab es bereits zu ihrer Zeit auch andere Möglichkeiten einer Künstlerpartnerschaft mit Kindern – ein komplexes Thema, mit dem sich Sabine Lepsius immer wieder auseinandersetzte, wenn auch mehr als Möglichkeit, denn als lebbare oder gelebte Option.

Eigentlich waren sich beide Künstlerinnen einig in dem Ziel, Profession und Familie bestmöglich zu verbinden; beide hatten einen hohen Anspruch an ihre Arbeit wie auch an ein liebevolles Familienleben, das in der Künstlerpartnerschaft bei beiden Paaren grundsätzlich als offen und gesellig gelebt und verstanden wurde. Diese Haltung bewirkte einen gemeinsamen Habitus, der das Haus Lepsius mit seiner – um 1900 avantgardistischen – Salongeselligkeit für diverse VertreterInnen der Vollmoeller-Familie in der Zeit vor dem Ersten Weltkrieg durchaus attraktiv machte (Abb. 1).

So war das einander eng verbundene Geschwisterpaar Mathilde und Karl Gustav Vollmoeller bei der legendären ersten Lesung Stefan Georges 1897 im Hause Lepsius anwesend; nicht zufällig ergab sich dabei die Bekanntschaft Mathildes mit dem jungen Rainer Maria Rilke, die später in Paris angesichts der Werke Cezannes vertieft werden sollte.

Zu jener Zeit war die begabte wie schöne und vermögende Mathilde Vollmoeller noch auf der Suche; ähnlich wie Sabine Lepsius war auch sie hochmusikalisch und literarisch interessiert. Als Schülerin Leo von Königs und in der Malklasse der Berliner Künstlerin fand sie in jenen Jahren den Weg zur Malerei als Lebensaufgabe. Gemeinsam mit ihrem damals noch sehr eng verbunde-

Annette Dorgerloh

nen, äußerst vielseitig interessierten und begabten Bruder Karl Gustav wurden sie schnell ein Teil der hochstehenden geselligen Zirkel des Künstlerpaares Lepsius und ihrer Freunde. Sie verkehrten in denselben Kreisen zwischen bildender Kunst, Theater und Schriftstellerei, die für die kulturell aufstrebende Reichshauptstadt Berlin vor dem Ersten Weltkrieg so prägend werden sollten.

Später, im Winter 1908/09, wurde auch Norina Vollmoeller, die junge und ausnehmend schöne Gattin Karl Gustavs, im gastlichen Haus Lepsius über Monate aufgenommen, obwohl bzw. weil ihr vielbeschäftigter und kulturell ausgesprochen umtriebiger Gatte eine eigene Wohnung am Pariser Platz unterhielt.[2] In ihren Memoiren leitet Sabine Lepsius den Abschnitt über die Zeit mit Norina wie folgt ein: »Zuweilen stellte ich mir vor, wie herrlich es wäre, eine schöne, mondäne Frau zu sein, frei von Pflichten und Hemmungen, mit viel Zeit, sich zu pflegen. Aber ich war nun einmal nicht zum Paradiesvogel bestimmt.«[3] Nach einem kurzen Abriss der darauffolgenden steilen, aber relativ kurzen Schauspielkarriere Norinas resümiert sie, »Schönheit und triumphierender Lebensgenuß, köstliche Gaben der Götter! Aber ob ich nicht doch als Frau von Reinhold Lepsius ein besseres Los gezogen hatte?«

An dieser Äußerung überrascht, dass das Resümee als Frage formuliert ist. Obwohl Sabine und Reinhold den erhaltenen Quellen nach eine glückliche Ehe und erfolgreiche Künstlerpartnerschaft führten, in der ihre gegenseitige Attraktion trotz aller Schwierigkeiten über Jahrzehnte erhalten werden konnte, war das bürgerliche Ehemodell für die Malerin keineswegs alternativlos.

Zugespitzt gesagt, gab es ein solches klassisches Familienmodell für sie überhaupt nicht, denn ihre Künstlerpartnerschaft funktionierte überhaupt nur aufgrund eines vorher verabredeten Rollentauschs, der lebenslang beibehalten wurde. Es war also zunehmend der Schein einer gehobenen Bürgerlichkeit, den das Paar suggerierte, bei Strafe ihres Untergangs vermitteln musste, wenn sich beide als Porträtmaler in der großen Künstlerkonkurrenz der Reichshauptstadt Berlin halten wollten. Habituell gelang ihnen das besser als finanziell, so dass die weithin anerkannte kultivierte Geistigkeit der Salongeselligkeit als symbolisches Kapital über lange Zeit fortwirken konnte. Was also machte diese Beziehung so besonders, wie kam es zu einem Wechsel der klassischen Versorgerrolle vom Mann auf die Frau – ein Faktum, das wohl auch Mathilde

---

2   Tunnat 2015, S. 67; vgl. auch Lepsius 1972, S. 225.
3   Lepsius 1972, S. 225.

Vollmoeller-Purrmann nicht in aller Konsequenz wahrnehmen konnte, weil es sorgsam verborgen wurde – und welche Auswirkungen hatte dies auf die Kinder?

## II  Künstlerpartnerschaft und Berliner Secession

Noch 1889 hatte der in Karlsruhe und München ausgebildete Reinhold Lepsius über seine junge Atelierkollegin und Freundin Sabine Graef fassungslos Folgendes brieflich berichtet: »Trotz ihrer großen geistigen und künstlerischen Fähigkeiten, trotz ihres Ringens nach Idee, religiöser Erhebung, sträubt sie sich, eine alte Jungfer zu werden, ohne das Leben genossen zu haben; was daraus werden wird, ist mir unklar.« Auch er konnte für sie als »einzig gangbaren Weg« nur »die allein mögliche Resignation mit bescheidener Berufsausfüllung« sehen.[4] Lepsius drückte damit nicht mehr als die damals gängige Meinung aus, eine Auffassung freilich, der Sabine Graef eine andere Vision entgegenstellte. Ihre Karriere als Künstlerin und Mitglied der Berliner Secession sollte ihr Recht geben, obwohl auch hier noch lange nicht von Gleichberechtigung die Rede sein konnte.

Es ist bezeichnend, dass sich Sabine Lepsius, ebenso wie Käthe Kollwitz (1867–1945), in der von Nicolaas Teeuwisse rückblickend als »schneidige Männergesellschaft« charakterisierten Berliner Secession nicht wirklich heimisch fühlte.[5] Als Reaktion gründeten Frauen 1906 eine eigene Ausstellungsgemeinschaft, die »Verbindung Bildender Künstlerinnen Berlin-München«. Zu diesem Zeitpunkt gehörten der Secession 75 Mitglieder an, vier Frauen und 71 Männer; unter den 85 auswärtigen Mitgliedern befand sich nur eine Frau. Die Seperatausstellungen der Künstlerinnen waren erfolgreich und wurden drei Jahre lang praktiziert. Danach änderte sich die Ausstellungspraxis innerhalb der Secession, indem den weiblichen Mitgliedern mehr Ausstellungsfläche eingeräumt wurde.

Noch 1908, nach zehn Jahren Secessions-Mitgliedschaft, fühlte sich Sabine Lepsius beim Besuch einer Sitzung nur deshalb nicht deplaziert, weil Käthe Kollwitz auch anwesend war. Als Reinhold Lepsius im selben Jahr einen Aus-

4   Reinhold Lepsius an seine Schwägerin Dora Lepsius, Rom, Ostersonntag 1889. Abschrift im Familienarchiv.
5   Teeuwisse 1986.

Annette Dorgerloh

tritt erwog, wollte sie Mitglied bleiben. Sie wurde jedoch von August Endell darauf hingewiesen, dass »man nur ihres Mannes wegen liebenswürdig zu ihr« sei.[6] Durch die Ablehnung des Angebots einer vertraglichen Vertretung im Salon Cassirer hatte sich das Künstlerpaar jedoch längerfristig ins Abseits der Berliner Kunstpolitik begeben. Da auch Karl Scheffler als Herausgeber der renommierten Zeitschrift »Kunst und Künstler« das Paar geflissentlich übersah, wurde die Lage der beiden immer prekärer. Die Malerin ließ sich gleichwohl nicht beirren und blieb Mitglied der Berliner Secession, während Reinhold Lepsius in der Akademie der Künste, die ihn 1911 zum Professor und 1916 zum ordentlichen Mitglied berief, eine Institution fand, die er für sich als angemessen empfand.

Letztlich gelang es Sabine Lepsius mit ihren Memoirenbüchern der 30er Jahre, sich in die Kunstgeschichte der beginnenden Moderne wiedereinzuschreiben, wenngleich anders als von ihr beabsichtigt und erwartet.[7] Die erhaltenen Quellen und Texte lassen ebenso wie die überkommenen Bilder gleichwohl eine markante Persönlichkeit erkennen, deren Anspruch und Durchsetzungskraft im Privaten wie im Professionellen – beides ist hier eng verbunden – in all ihrer Komplexität noch heute Respekt und Bewunderung auslöst, weil sie mit scheinbar leichter Hand Breschen zu schlagen vermochte in die Bastionen männlich geprägter Künstlerschaft. Damit trug sie dazu bei, den Weg für die nächste Generation von Künstlerinnen zumindest partiell leichter zu machen.

## III Gegenmodelle

»Warum bist Du nicht mein Geliebter«, schrieb Sabine Lepsius im Oktober 1902 an ihren Ehemann, »und meine vier Kinder unehelich – dann wäre ich jetzt eine große und glückliche Künstlerin, so bin ich bekanntlich eine tugendsame Frau und Hausfrau.«[8]

6    Sabine Lepsius, Tagebuchauszüge 1908, Ms., o. S., Familienbesitz.
7    Das Erinnerungsbuch an Stefan George gehörte mit den faksimilierten Briefen zwar zu den Inkunabeln des George-Kreises, doch erst das Memoirenbuch von 1972 brachte Sabine Lepsius als beredte Zeugin des Wandels Berlins von der spätbiedermeierlichen Stadt zur modernen Metropole wieder ins Gedächtnis; s. Dorgerloh 2003.
8    Sabine Lepsius an Reinhold Lepsius, 29.10.1902. Deutsches Literaturarchiv Marbach (DLA Marbach).

Auf den ersten Blick überrascht ein solcher Befund, denn die damals 38-jährige Malerin gehörte nicht nur zu den erfolgreichsten Berliner Porträtmalerinnen, sondern sie führte zudem einen Salon, der Vertretern und Vertreterinnen einer modernen Kunst- und Wissenschaftselite eine begehrte Bühne bot. Wie Reinhold stellte sie als Gründungsmitglied der Berliner Secession nicht nur aus,[9] sondern erhielt auch Porträtaufträge aus Familien, die zu den wichtigen Förderern der beginnenden Moderne zählten. Zu ihren Auftraggebern und Förderern gehörten Industrielle wie Walther Rathenau ebenso wie Künstler und Gelehrte. Lepsius' Ruf als Malerin beruhte vor allem auf ihren unkonventionellen Kinderporträts in impressionistischem Stil, z. B. *Monica, die Tochter der Künstlerin* (Abb. 2), mit dem sie auch auf der 2. Secessionsausstellung 1900 vertreten war. Die Bilder spiegeln zudem ein neues, freieres Erziehungsideal wider, dem sie auch selbst folgte. Nicht zuletzt engagierte sie sich publizistisch für das Kunstgeschehen in der Hauptstadt. Was also bewog die – nicht nur aus heutiger Sicht durchaus erfolgreiche – Malerin, von sich das Bild einer verfehlten Künstlerinnenexistenz zu zeichnen?

Ein Schlüssel für das im Briefzitat aufgerufene Gegenmodell findet sich bereits in einem früheren Brief, in dem sie den konkreten Ort einer solchen unkonventionellen Lebensweise benennt: Es handelt sich dabei nicht um Berlin und Deutschland, sondern um Paris. Dort wollte sie lieber in einem Dachatelier hausen als im stilvollen Berliner Westen zu wohnen: »Warum haben wir nicht unser Leben so eingerichtet, dass wir mit ein paar tausend Mark Rente in Paris im 6ten Stock ganz Bohèmien in einem großen Atelier und einer Kinderstube hausen! Das frage ich mich heute,« hatte sie Reinhold Lepsius schon 1893 geschrieben; »wer weiß, vielleicht tun wir's in ein paar Jahren – wenn Du mich ein paar Jahre in abgetragenen Kleidern sehen könntest – wenn wir auf allen Luxus verzichteten! – Aber das ist ja eben so schlimm, es geht ja nachher doch nicht.«[10]

9    Auf folgenden Secessionsausstellungen war sie vertreten: 2./1900 mit *Porträt meiner Tochter* (Abb. 2), 3./1901 mit *Kinderporträt* (Tempera), 7./1903 mit *Knabenporträt*, 9./1904 mit *Kinderporträt*, 10./1905 (= 2. Ausstellung des Deutschen Künstlerbundes) mit *Kinderdoppelporträt*, 11./1906 mit *Porträt meiner Tochter Binchen*, 13./1907 mit dem *Bildnis der Schwestern L. u. E. M.*, 15./1908 mit *Frau Dr. H.*, 20./1910 mit *Kindergruppenbildnis* und 22./1911 mit dem *Doppelbildnis Dorothea und Richard W.[eisbach]* (Verbleib unbekannt).
10    Sabine Lepsius an Reinhold Lepsius, 14.5.1893. DLA Marbach.

Annette Dorgerloh

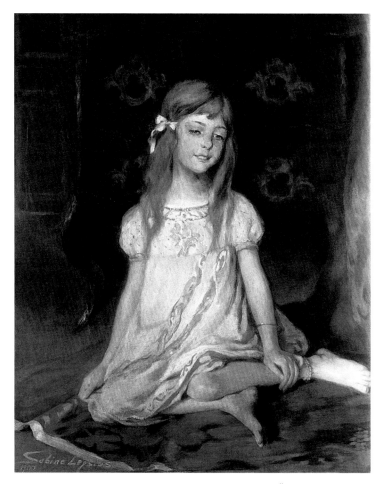

Abb. 2 Sabine Lepsius, *Monica, die Tochter der Künstlerin*, 1900, Öl auf Leinwand,
93 × 75 cm, Nationalgalerie SMB

Der entscheidende Hinderungsgrund für eine solche Bohème-Existenz
lag in ihrem gemeinsamen Künstler-Begriff, der die Gestaltung und Stilisie-
rung des gesamten Lebens als Kunstwerk zum Ziel hatte. Das ist typisch für
die Stilkunst um 1900, als deren Vertreter das Künstlerpaar Lepsius zumin-
dest bis zum Ersten Weltkrieg gelten kann. Mit ihrer höchst anspruchsvollen

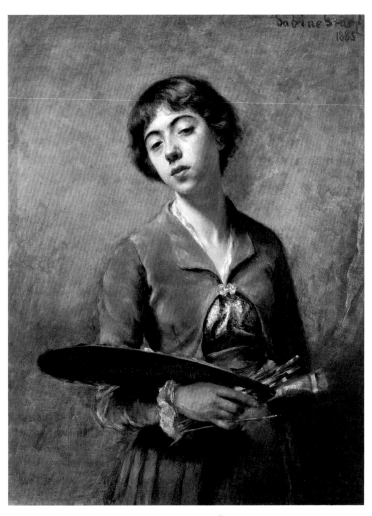

Abb. 3   Sabine Lepsius (Graef), *Selbstbildnis*, 1885, Öl auf Leinwand, 83,7 × 63,5 cm,
Nationalgalerie SMB

Salongeselligkeit vertraten sie dieses Ideal genauso wie mit ihrer besonderen
Art der Porträtauffassung, die vor allem ihre frühen Bilder zu charakteristi-
schen Beispielen jener subtilen »Nuancenmalerei« (Julius Elias) machen, die
zwischen akademischer Tradition und impressionistischer Kunst standen.

Annette Dorgerloh

Mehr noch als ihr Mann hatte sich Sabine Lepsius jener Richtung zugewandt, die später als »deutscher Impressionismus« bezeichnet werden sollte.

Sabine Graef, seit 1892 verheiratete Lepsius, entstammte einer jüdisch-deutschen Familie[11] und war eine ausgesprochene Doppelbegabung. Dank ihrer besonderen Musikalität erhielt sie bereits als Kind Klavier- und Geigenunterricht. Mit sieben Jahren konnte sie frei improvisieren und transponieren. Nach einer Prüfung durch den Geiger Joseph Joachim (1831–1907) wurde sie im Alter von fünfzehn Jahren an die Königliche akademische Musikhochschule aufgenommen. Als sie erfuhr, dass sie als Mädchen von der angestrebten Kompositionsklasse ausgeschlossen war, verließ sie nach zwei Jahren enttäuscht die Hochschule, ging es ihr doch um ein kreatives Tätigsein, das sich nicht im Reproduzieren erschöpft.[12]

Nach langem Überlegen entschied sie sich schließlich für die Malerei und wurde Schülerin von Karl Gussow (1843–1907). Obwohl sie selbst aus einer Künstlerfamilie kam, schien ihr die bildende Kunst so eng mit dem männlichen Genie-Begriff verknüpft, dass sie zunächst vor der Malerei als Beruf zurückschreckte. Ihre Annahme, dass bildende Kunst und modernes Leben Gegensätze seien, sah sie erst durch die Schauspielerin Sarah Bernhardt widerlegt. Nach ihrem Vorbild einer erfolgreichen Selbstdarstellung strebte sie nun eine Laufbahn als professionelle Künstlerin an. Ein frühes programmatisches Selbstbildnis entstand, das später von der Berliner Nationalgalerie erworben wurde (Abb. 3).

Als ihrem Vater 1885 aufgrund angeblichen Modellmissbrauchs ein spektakulärer Prozess gemacht wurde,[13] flüchtete sie nach Rom. Bald darauf zerbrach auch das frühe Verlöbnis mit dem Philologen Ludwig Traube. Ihr Bestehen darauf, eine professionelle Künstlerin zu werden, ließ sich für ihn nicht mit dem gängigen Bild einer verheirateten Frau verbinden.

11 Gustav Graef (1821–1895) war Historien- und Porträtmaler; die Mutter Franziska geb. Liebreich (1824–1893) war seine Schülerin. Nachdem die Familie anfangs in Armut in Königsberg lebte, führten lukrative Aufträge des Vaters für die Ausgestaltung der Berliner Museen zu einem sozialen Aufstieg. Vgl. Lepsius 1972, S. 13–31.

12 Während die älteren Brüder – darunter der spätere Archäologe Botho Graef, der Freund und Förderer der expressionistischen Maler um Ernst Ludwig Kirchner – eine gediegene Schulausbildung erhielten, wurde die Tochter nur unzureichend unterrichtet. Diesem Mangel begegnete sie durch Privatstunden bei dem Philosophen und Soziologen Georg Simmel (1858–1918), einem Schulfreund ihrer Brüder.

13 Lindau 1985, S. 5–75.

Abb. 4  Sabine Graef, *Selbstbildnis ›a travers les lilas‹*, 1889/90,
Öl auf Leinwand, Maße und Standort unbekannt, Fotografie

Alle diese Erfahrungen führten gleichwohl dazu, dass sie künftig »vornehme Formen« für ihr Leben anstrebte.[14] In Rom bekam sie erste Porträtaufträge, unter anderem für ein Bildnis des Altertumswissenschaftlers Theodor Mommsen. Zeitweilig teilte sie sich das römische Atelier mit ihrem sieben Jahre älteren Jugendfreund Reinhold Lepsius, der aus einer berühmten Berliner Gelehrtenfamilie stammte. Aus der Künstlerfreundschaft entwickelte sich eine innige Beziehung. Das Paar entschied sich für die Porträtmalerei als zeit-

14    Sabine Lepsius an Reinhold Lepsius, 21. April 1921. DLA Marbach.

Annette Dorgerloh

gemäßer Kunstgattung, die es im Sinne des Impressionismus und der Stilkunst zu erneuern galt. Sabine Graef beschloss, ihre Studien als Schülerin der renommierten Pariser Académie Julian weiterzuführen.

Sie wusste also genau, wovon sie sprach, als sie das Gegenmodell eines Bohèmelebens entwarf, wie es ihre Künstlerkollegin Maria Slavona (1865–1931) im Paris der 1890er Jahre praktizierte. Wie Slavona hatte auch sie ihren künstlerischen Durchbruch in Paris erlebt. 1890 wurde Sabine Graefs heute verschollenes Selbstporträt (Abb. 4) in der französischen Kunstmetropole ein erster großer Ausstellungserfolg, und ihr Lehrer Rodolphe Julian (1839–1907) sah für sie »grand succès« voraus. Für die junge Malerin besaß diese Aussicht etwas überaus Verlockendes, und sie hoffte hellsichtig, hier zugleich »immer fremd bleiben« zu können, weil sich nur so die Neuheit der Eindrücke erhalten ließ.[15]

Gleichwohl sollte ihr Lebensweg eine andere Wendung nehmen, denn sie ging nach Deutschland zurück, um zu heiraten (Abb. 5). Im bürgerlichen Verständnis der Zeit bedeutete dieser Schritt für die meisten Frauen mit einer künstlerischen Ausbildung, ihre Malerei aufzugeben. So hielt es auch ihre Pariser Studienkollegin Gertrud Kienell, die nach ihrer Rückkehr den Philosophen und Soziologen Georg Simmel heiratete. Auch Reinhold Lepsius, der sich erst nach langem Zögern zu einer Eheschließung überwinden konnte, weil er negative Folgen für sein künstlerisches Schaffen befürchtete, ging davon aus, dass Sabine künftig Hausfrau in München sein würde. Als ehemaliger Schüler Franz Lenbachs war er in Bayern geblieben, wo er als Mitbegründer der Münchener Secession mit Enthusiasmus an der Institutionalisierung der neuen Kunstströmungen mitwirkte. Sabine Lepsius, die mitnichten dazu bereit war, sich mit einer Hausfrauenexistenz zu begnügen, stellte in München jedoch schnell fest, dass der Kunstmarkt mehr als gesättigt war, und sie beide als Porträtmaler nur schwerlich ihr Auskommen finden würden. So drängte sie ihren Mann zur Rückkehr nach Berlin, weil sie in der aufstrebenden Reichshauptstadt bessere Chancen für eine Etablierung als Künstler zu finden hoffte. Beide stammten aus Berlin und konnten hier auf vielfältige familiäre und gesellschaftliche Kontakte zurückgreifen. Trotz ihrer Herkunft aus bekannten Gelehrten- bzw. Künstlerfamilien mussten beide mit ihrer

15   Sabine Graef an Reinhold Lepsius, Paris, 31.10.1889, DLA Marbach.

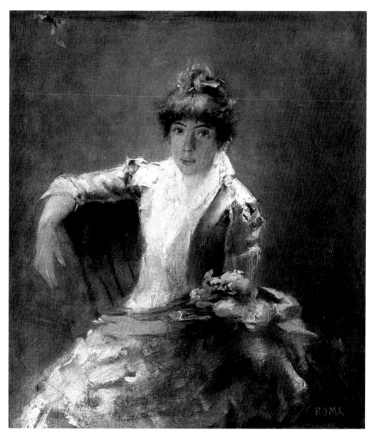

Abb. 5 Reinhold Lepsius, *Sabine Lepsius geb. Graef als Braut*, 1889/90,
Öl auf Leinwand, 37 × 33,5 cm, Nationalgalerie SMB

Kunst den Lebensunterhalt für die bald sechsköpfige Familie[16] in dem gast-
lichen Haus verdienen. Zwar gehörte der anfangs sehr erfolgreiche Reinhold
Lepsius zu den bestbezahlten Porträtisten in Berlin, doch arbeitete er langsam
und hatte immer wieder depressive Phasen, in denen er kaum etwas zu Ende
führte. Sabine Lepsius hingegen war praktisch veranlagt und besaß einen

---

16    1892 Geburt der Tochter Monica, 1896 Geburt des Sohnes Stefan, 1899 Geburt der Toch-
ter Sabine, 1902 Geburt der Tochter Sibylle.

Annette Dorgerloh

ungebrochenen Optimismus. Nur ihr Schwur, Reinhold Lepsius mit ihrer Malerei den Rücken frei zu halten und selbst für den Unterhalt der künftigen Familie zu sorgen, hatte ihn endlich dazu bewegen können, der Heirat zuzustimmen – ein Schritt, den er später stets dankbar als Befreiung zu sich selbst kommentierte. Tatsächlich hielt sich Sabine Lepsius lebenslang an dieses Versprechen, wenngleich auch oft mit Zähneknirschen, wie der erhaltene Briefwechsel zeigt, der weitaus stärker als das 1972 postum erschienene Memoirenbuch auch die Konflikte vor Augen führt, die mit dem chronischen Geldmangel im Hause Lepsius verbunden waren.[17] So schrieb sie ihrem Mann im Jahre 1908 durchaus anklagend: »der einzige Luxus, den ich mir leiste, bist du.« Tatsächlich lebte die Familie über lange Zeit über ihre Verhältnisse, und gerade Reinhold Lepsius schränkte sich ungern ein. Sabine Lepsius suchte dies durch zusätzliche Einnahmequellen wie ein seit 1900 geführtes Schülerinnenatelier, u. a. mit Mathilde Vollmoeller, und die Akquise insbesondere von Kinderporträts auszugleichen. Gerade im Feld der Porträtmalerei war es für die eigene Reputation wichtig, den Auftraggebern zu vermitteln, dass Künstler und Porträtierte demselben Milieu zugehören und daher ähnliche Repräsentationsformen schätzten und nutzten. Die Förderer der modernen Kunst in Berlin entstammten überwiegend dem jüdischen Finanzbürgertum und der vermögenden industriellen und verlegerischen Elite.

Nach 1900 konnte den Geschmack- und Lebensstandards der führenden Gesellschaftskreise im Haus Lepsius aber zunehmend weniger entsprochen werden; sie wurden gleichwohl durch einen intellektuellen Lebensstil und eine besonders anspruchsvolle Geselligkeit weitgehend kompensiert. »Sabine ist weder schön noch reich, noch hat sie einen reichen Gönner – wie kommt sie dazu, einen Berliner Salon zu besitzen?«, fragte sich die Berliner Gesellschaft.[18] Die Malerin reagierte mit der Erklärung, sie habe gar keinen Salon im landläufigen Sinne besessen, »sondern es bildete sich gleichsam organisch um Reinhold und mich eine Geselligkeit, wie sie unser beider Wesen entsprach. Allerdings war sie viel eigenartiger als die Gesellschaften bei den Berliner Prominenten und Geldleuten.«[19] Sabine Lepsius schätzte die »göttliche

---

17    Auch Käthe Kollwitz träumte davon, mit ihrer künstlerischen Arbeit den Ehemann vom Gelderwerb zu entlasten.
18    Zitiert nach Sabine Lepsius 1972, S. 175.
19    Ebd.

Rahel«[20] Varnhagen sehr und hatte bereits als Kind sehnsüchtig zu jener legendären, hochstehenden Gesellschaft im Hause des Ägyptologen Lepsius aufgesehen, in dem Reinhold aufgewachsen war. Bald schon besaß auch ihr Salon – zunächst in ihrer Charlottenburger Wohnung in der Hardenbergstraße, später in der Kantstraße 162 – einen exzellenten Ruf. Zu den Gästen zählten Künstlerkollegen und Freunde wie August Endell, Georg Simmel, die Lyrikerin Gertrud Kantorowicz, Dichter wie Stefan George und der junge Rainer Maria Rilke, den Lou Andreas-Salomé mitbrachte, Theaterleute und Musiker. Wie Sabine Lepsius festhielt, wünschten viele, hier zu verkehren, doch verstand es die Gastgeberin, Exklusivität zu wahren. Ihre spontane, vitale Art bildete eine Art Gegenpol zu dem sehr reflektierten Wesen ihres Mannes; beide ergänzten einander und wussten dies auch lebenslang aneinander zu schätzen. Im Jahr 1902 bezog die Familie ein Haus in der Ahornallee 31 in Westend, in dessen Dachgeschoss später auch ihr Atelier eingebaut wurde. Das Studio im eigenen Hause war notwendig geworden, weil sie für die Kinder tagsüber erreichbar sein wollte, wenn schon die Abende vielfach durch Einladungen bei potentiellen und realen Auftraggebern bestimmt waren. Reinhold hingegen verließ das Haus jeden Morgen – auch sonntags –, um sein Atelier in der Kurfürstenstraße aufzusuchen.

So gesehen scheint das Selbstbild einer »tugendsamen Frau und Hausfrau« zu passen, doch es markiert nur eine Seite der vielschichtigen Persönlichkeit Sabine Lepsius'. Zwar ist sie tatsächlich immer die »Hälfte eines Paares« gewesen, wie Renate Berger die Rolle der Frauen in Künstlerpartnerschaften beschrieb,[21] doch begehrte sie gegen diese Rolle auch auf, wie ihr Engagement in der Frauenbewegung zeigt. Sabine Lepsius gehörte dem Berliner Lyceumclub an und trat 1904 als Referentin mit einem eigenen Redebeitrag auf dem Internationalen Frauen-Kongress in Berlin auf. Sie gehörte auch zu den Unterzeichnenden der Eingabe an die Direktion der Königlichen Akademischen Hochschule für die bildenden Künste zu Berlin, mit der im Vorfeld dieses Kongresses die Zulassung von Frauen zum Kunststudium an der Akademie

---

20 Sabine Lepsius an Reinhold Lepsius, 14.8.1904, DLA Marbach. Nach ihrer Lektüre von Texten Rahel Varnhagens (1771–1833) schrieb sie: »Die Rahel ist wirklich eine der genialsten Personen, die je gelebt haben.« Zit. n. Sabine Lepsius 1972, S. 175.
21 Renate Berger verwies in dem Kapitel »Hälfte eines Paares – Künstlerische Kapitulation« ihrer Sozialgeschichte der Künstlerin auf die programmierte Identitätskrise von Frauen in Künstlerpartnerschaften. In: Berger 1985, S. 232.

Annette Dorgerloh

gefordert wurde. Sie sprach sich dafür aus, den weiblichen »Dilettantismus«
in der Kunst zugunsten von mehr Professionalität einzuschränken, und riet,
die Separierung von Frauen in eigenen Vereinen aufzugeben. »Wer alle Unge-
rechtigkeiten, Widerwärtigkeiten – allen Ärger und alles Elend, dem Künstler
ausgesetzt sind, kennt, der kann Ihnen [dem Kongresspublikum – A.D.] die
feste Versicherung geben, dass unter allem Missgeschick, das einen Künstler
treffen kann, es das bei weitem Geringste ist – eine Frau zu sein.«[22] Sie warnte
die Frauen davor, die Ursache für alles Fatale und Ungerechte nur in ihrer
›Weiblichkeit‹ zu suchen. Der gangbarste Weg für Künstlerinnen schien ihr in
der Partizipation an den gängigen Künstlervereinigungen und deren Ausstel-
lungen zu liegen. Natürlich wusste sie sehr genau, was die Mehrzahl ihrer
KollegInnen von weiblicher Kulturarbeit hielt. Die Schriften zur Philosophie
und Soziologie der Geschlechter, verfasst von ihrem Freund Georg Simmel,
eines immerhin aufgeschlossenen Intellektuellen, zeigen das in aller Deut-
lichkeit.[23] Voller Empörung schrieb Sabine an Reinhold Lepsius im Juli 1902:
»Und da leugnet Simmel noch das Mitwirken der Frauen an der Cultur. Im
Gegentheil, man könnte sagen: Zeige mir deine Frauen, Land, und ich will dir
sagen, ob du eine Kultur haben kannst.«[24] Ähnlich direkt reagierte sie auch
auf die misogynen Setzungen des George-Kreises, obwohl das Künstlerpaar
Stefan George selbst gegenüber immer eine tiefe Zuneigung bewahrte. Bei
allem Eingespanntsein pflegte das Künstlerpaar sorgfältig seine Freundschaf-
ten, schließlich bildete eine solche weitgespannte Vernetzung eine wichtige
Grundlage ihrer Tätigkeit. Dass Sabine Lepsius daneben auch ihre bohème-
hafte Seite lebte, hat ihr Künstlerkollege Heinrich Zille (1858–1929) in seiner
Zeichnung im Jahr 1912 festgehalten, der sie mehrfach ziemlich unbürgerlich
mit einer Zigarette im Mund gezeichnet hat.

## IV Durchsetzungsstrategien

Die notgedrungen fleißige Sabine Lepsius musste also stets sehr viel mehr
Porträtaufträge akquirieren und ausführen als Reinhold, um die ihm zuge-
sagte Grundsicherung ihrer Familie gewährleisten zu können. So beklagte sie

22  Stritt 1904, S. 265.
23  Vgl. Menzer 1992 und Eckhardt 2000.
24  Sabine Lepsius an Reinhold Lepsius, 20.7.1902, DLA Marbach.

sich mehrfach in Briefen an ihren Mann, dass in der Berliner Gesellschaft der Eindruck bestünde, sie übe ihre Malerei nur zum Vergnügen aus. Dass sie damit die Familie mit ihren vier Kindern grundlegend finanzierte, war nur einigen engen Freunden bewusst. Sie suchte dieses Faktum freilich selbst zu verschleiern, damit ihre potentiellen Kunden und Käufer nicht den Eindruck von Bedürftigkeit oder gar Armut gewinnen sollten. Dazu gehörte für sie auch, ihre Kleider nach der neuesten Mode kostensparend selbst zu designen.

Damit Sabine Lepsius ihrer professionellen Tätigkeit nachgehen konnte, war es unabdingbar, dass die vier Kinder betreut werden. Seit 1902 bewohnte die Familie ein Reihenhaus mit Garten in Berlin-Westend. Das Kindermädchen wohnte, wie damals üblich, mit der Familie zusammen unter einem Dach; das konnte durchaus auch zu Konflikten führen.

Die erhaltene Korrespondenz des Künstlerpaares zeigt, welch einen hohen Stellenwert die Kinder für beide besaßen. Beeinflusst durch die schwedische Reformerin Ellen Key, die Verfasserin des »Jahrhundert des Kindes« (1902), die Sabine Lepsius persönlich kennengelernt hatte, vermittelten sie ihren Kindern ein starkes Selbstbewusstsein. Dass die sehr dominanten Eltern vor allem die Töchter stark zu einer künstlerischen Berufsausübung drängten, obwohl z. B. Monica, die Älteste, gern Hebamme geworden wäre, gehört mit Sicherheit zu den in der eingangs zitierten Briefpassage intendierten Kritikpunkten Mathilde Vollmoeller-Purrmanns im Jahr 1922. Eine Katastrophe für die Familie war auch der sinnlose Kriegstod des Sohnes Stefan, der 1917 nach einer Verletzung auf ausdrückliches Engagement des patriotisch gesinnten Vaters Reinhold Lepsius hin verfrüht wieder an die Front zurückgeschickt wurde. Gleichwohl wuchsen alle Kinder zu markanten Persönlichkeiten heran, wie auch diverse Zeitgenossen bestätigten. Während aber Reinhold den Tod des einzigen Sohnes nicht verwinden konnte, in der neuen Weimarer Republik nicht heimisch wurde und schließlich 1922 starb, erlebte Sabine Lepsius die Zwanziger Jahre als eine neue Chance. Sie erfuhr die Zeit der Weimarer Republik als eine Phase regelrechten Schaffensrauschs, in dem viele Werke in einem gewandelten, stärker sachlichen Stil entstanden. So vermochte sie es auch noch im Alter, die kunstausübenden Töchter in ihrer finanziell prekären Situation zu unterstützen und abzusichern und parallel dazu mit ihren Erinnerungsbüchern für eine weitergehende Präsenz zu sorgen (Abb. 6). Dass sie ihre – postum erschienenen – Memoiren mit dem Titel »Ein Berliner Künstlerleben« versah, zeigt, dass sie ihre sehr individuelle Ge-

Annette Dorgerloh

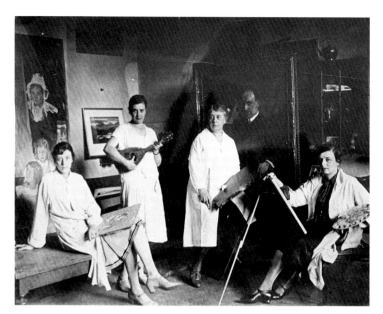

Abb. 6 Sabine Lepsius mit ihren Töchtern im Atelier, 1925, Fotografie

schichte gleichwohl als exemplarisch für die Möglichkeiten wie auch für die Schwierigkeiten einer Künstlerin um 1900 betrachtete.

Ihr war immer bewusst, dass der öffentlichen Wahrnehmung ein wichtiger Part bei ihren Durchsetzungsstrategien zukam, um so mehr, als das Künstlerpaar von Aufträgen abhängig war. Anders als Mathilde Vollmoeller-Purrmann, die aufgrund ihrer privilegierten sozialen Situation andere Strategien verfolgen konnte, war es ihr nicht möglich, nur zum eigenen Vergnügen zu malen und zu zeichnen. Obwohl sich Sabine Lepsius des dafür zu zahlenden Preises sehr bewusst war, überwog doch letztlich ihr Stolz auf das gemeinsame Lebenswerk (Abb. 7).

Beinahe hätte ihr Bemühen um eine – berechtigte – Wiedereinschreibung auch des Werkes von Reinhold Lepsius in die Kunstgeschichtsschreibung ihrer beider Wiederentdeckung im Rahmen der Künstlerinnenforschung des späten 20. Jahrhunderts verhindert, weil sie dafür auf den bewährten Meisterdiskurs setzte, der nun überholt zu sein schien. Bei näherer Betrachtung aber zeigt sich immer wieder, dass Sabine Lepsius ihren Weg zwischen den Varian-

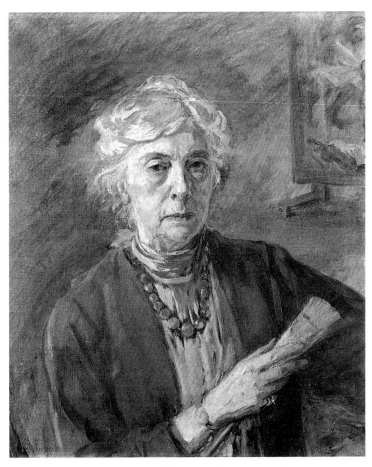

Abb. 7  Sabine Lepsius, *Letztes Selbstbildnis*, 1941, Öl auf Leinwand, 64,5 × 57 cm, Privatbesitz

ten bürgerlicher Lebensentwürfe und bohèmehafter Muster sehr bewusst und reflektiert gegangen ist; dass sie nicht nur ihren Mann immer wieder aufrichtete, sondern auch aus den zunehmend beschränkten Möglichkeiten eine besondere und anspruchsvolle Geselligkeit entwickelte und realisierte, deren Ausstrahlung bis heute fortzuwirken vermag.

Annette Dorgerloh

# Literatur

**Berger 1985**
Renate Berger: »Hälfte eines Paares – Künstlerische Kapitulation«. In: Dies.: Malerinnen auf dem Weg ins 20. Jahrhundert. Kunstgeschichte als Sozialgeschichte. Köln 1985.

**Billeter/Leitmeyer 2020**
Felix Billeter und Maria Leitmeyer (Hrsg.): Stürmische Zeiten. Eine Künstlerehe in Briefen 1915–1943. Hans Purrmann und Mathilde Vollmoeller-Purrmann, Berlin/München 2020.

**Dorgerloh 2003**
Annette Dorgerloh: Das Künstlerpaar Lepsius. Zur Berliner Porträtmalerei um 1900. Berlin 2003.

**Eckhardt 2000**
Katja Eckhardt: Die Auseinandersetzung zwischen Marianne Weber und Georg Simmel über die ›Frauenfrage‹, Stuttgart 2000.

**Lepsius 1972**
Sabine Lepsius: Ein Berliner Künstlerleben um die Jahrhundertwende, München 1972.

**Lindau 1985**
Paul Lindau: Der Prozeß Graef. Drei Berliner Sensationsprozesse sowie andere aufsehenerregende Kriminalfälle des ausgehenden 19. Jahrhundert, Berlin 1985.

**Menzer 1992**
Ursula Menzer: Subjektive und objektive Kultur. Georg Simmels Philosophie der Geschlechter vor dem Hintergrund seines Kultur-Begriffs, Pfaffenweiler 1992.

**Stritt 1904**
Marie Stritt (Hrsg.): Tagungsbericht des Internationalen Frauen-Kongresses in Berlin 1904, Berlin 1904.

**Teeuwisse 1986**
Nicolaas Teeuwisse: Vom Salon zur Secession. Berliner Kunstleben zwischen Tradition und Aufbruch zur Moderne 1871–1900. Berlin 1986.

**Tunnat 2015**
Frederik D. Tunnat: Maria Carmi. Europas erste Film- und Theaterdiva. Berlin/Vilnius 2015.

Abb. 1  Margarete und Oskar Moll 1906 in Caputh, Fotografie

# Oskar und Marg Moll

Ein großbürgerliches Künstlerehepaar zwischen
wilhelminischer Ära und nationalsozialistischer Diktatur

*Gerhard Leistner*

## I

In keinem anderen Künstlerpaar des frühen 20. Jahrhunderts verbindet sich
Gesellschaftliches mit Künstlerischem so kongenial wie im gemeinschaft-
lichen Leben von Oskar und Marg Moll. Prägt diese Zeitspanne das konfron-
tative Verhältnis von Avantgarde und Bürgertum, so gelingt dem Ehepaar in
seinem knapp 40-jährigen Künstlerleben ein stimmiger Ausgleich zwischen
liberalem Künstlertum und großbürgerlicher Lebensform.

Da die Molls nicht als »symbiotische Arbeitsgemeinschaft«, sondern un-
abhängig voneinander Seite an Seite in verschiedenen Medien gewirkt haben[1],
stellt sich die Frage, ob Marg Moll als jahrzehntelange Lebensgefährtin und
Künstlerkollegin ihrem Oskar in der öffentlichen Wahrnehmung stets den
Vortritt gelassen, unter manchem Verzicht in seinem Schatten gestanden und
darunter ihre eigene künstlerische Entwicklung gelitten haben soll, wie es ge-
legentlich die Leseart einer feministisch grundierten Kunstgeschichtsschrei-
bung[2] nahelegt?

## II

Tatsache ist, dass beide im Deutschen Kaiserreich geboren sind, Oskar 1875
im schlesischen Brieg und Margarete Haeffner, so ihr Geburtsname, 1884 im
elsässischen Mühlhausen. Beide entstammen einem großbürgerlichen Mi-

---

1   Die Kategorie eines Künstlerpaares, bei dem jeder für sich seine künstlerische Identität
bewahrt und entwickelt, soll nach Heller 2008, S. 151 die interessanteste und fruchtbarste für
eine Betrachtung und Erforschung sein; zur produktiven Frau-Mann-Zusammenarbeit mit
ausgetestetem Geschlechtermuster s. Schmerl 2000, S. 432.
2   Vgl. u. a. Tamaschke 2018, S. 72.

lieu, das kinderreich, gebildet und wohlsituiert ist und für ihr späteres bourgeoises Gesellschaftsleben prägend ist. Allerdings durchbrechen die beiden traditionelle Lebensmuster, wenn sie unabhängig voneinander einen unkonventionellen Berufsweg beschreiten.[3]

Oskar Moll ist eher Autodidakt, der nach einem abgebrochenen Biologiestudium drei Jahre lang bis Ende 1903 im Berliner Atelier von Lovis Corinth (1858–1925) hospitiert. Zur gleichen Zeit nimmt Margarete Haeffner bei Hans Völcker (1865–1944) in seiner Wiesbadener Malschule für Pleinairmalerei Unterricht und studiert zusätzlich 1905 Bildhauerei am Frankfurter Städelschen Institut.

Während eines Aufenthaltes bei Grafrath/Oberbayern vertieft der junge Moll zwischen 1903 und 1905 die naturalistisch-impressionistische Freilichtmalerei, was ihm erste Erfolge im Salon Paul Cassirer, in der Berliner Secession und im Münchner Glaspalast einbringt. Noch im Sommer 1905 wird Margarete Haeffner empfohlen, bei dem ambitionierten Maler Moll weiteren Unterricht zu nehmen, der mittlerweile auf Schloss Höhenroth in Grafrath-Wildenroth Malkurse gibt.

Bereits ein Jahr später vermählen sich der Lehrer und seine Schülerin, beide künftig bekennende konfessionslose Agnostiker. Die Ehe als Stützpfeiler der bürgerlichen Gesellschaft, diese gesetzliche Verbindung wird ihr künftiges Verhältnis von Kunst und Künstlertum bestimmen. Die Molls (Abb. 1) beziehen zunächst in Berlin-Charlottenburg ihre erste gemeinsame Atelierwohnung, sogleich Margarete sich in Corinths Damenatelier dem Aktzeichnen widmen wird.

In dieser Zeit agiert die junge Frau noch als versierte Malerin. Jedoch rückt ein lichtes, sonniges Gemälde vom Hintergarten ihrer gemeinsamen Berliner Wohnung auffallend in die Nähe eines gleichgroßen Gemäldes ihres Mannes.[4] Margarete kommt schnell zur Einsicht, dass nicht »zwei dieses Spiel spielen können«.[5] Während sie sich für die Bildhauerei entscheidet und damit mutig dem Vorurteil ihrer männlichen Kollegen entgegentritt, die den Frauen die

---

3    Biografische Angaben mit Beschreibung der Wesensmerkmale der Molls s. u. a. Braune-Krickau 1921, Scheyer 1961, Würtz 1969, Salzmann 1975, Ausst.-Kat. *Oskar Moll* 1997, Debien 2006 und Filmer 2009.

4    Gemeint sind die Gemälde *Hintergarten*, 1906, Öl/Lwd., 58 × 63 cm, Privatbesitz von Marg und *Frühstückstisch*, 1906, Öl/Lwd., 58 × 64 cm, Privatbesitz von Oskar Moll.

5    Zit. n. Filmer 2009, S. 173.

Gerhard Leistner

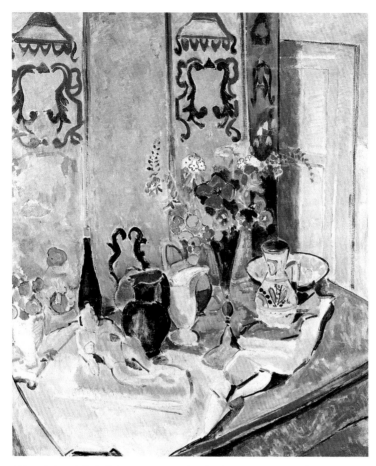

Abb. 2 Oskar Moll, *Stillleben mit Matisse-Plastik, Blumenvase und Wandschirm*, 1917, Öl auf Leinwand, 142,5 × 119,5 cm, Privatbesitz

nötige Kraft und Energie für die dreidimensionale Arbeit absprechen, kann sich ihr Mann zeitlebens auf die Öl- und Aquarellmalerei konzentrieren.

Oskar Moll vermeidet es allerdings als ehemaliger Lehrer in der Künstlerehe tonangebend, geschweige denn Mentor oder gar Arbeitgeber seiner Frau zu sein. Zeitgenossen und Historiografen charakterisieren ihn als »kultivier-

Abb. 3 Oskar Moll, *Landschaft bei Ajaccio*, 1912, Öl auf Leinwand, 50 × 61 cm, Privatbesitz

ten, überästhetischen, empfindsamen Maler«[6], der »vornehm-gelassen«[7] als »stiller Grandseigneur«[8] in seiner kunstschaffenden Frau eine ebenbürtige Partnerin sieht.

### III

Ausschlaggebend für ihren gemeinsamen künstlerischen Aufbruch ist ohne Zweifel die Begegnung mit Henri Matisse (1869–1954) in Paris. Eine aufstrebende Generation junger Künstler schart sich um den französischen Meister und verschlingt seine programmatischen »Notizen eines Malers«. Und so gehören seit Ende 1907 die Molls zum Kreis des »Café du Dôme« und zu den

6    Gottfried Sello: *Zero und die neue Regierung.* In: DIE ZEIT, Jg. 21, Nr. 51 (16. Dezember 1966), S. 1.
7    Scheyer 1961, S. 48.
8    Walter Erben 1966, zit. n. Salzmann 1975, S. 53.

Gerhard Leistner

Mitbegründern der Malschule »Académie Matisse«, die einen spürbaren Frauenanteil hat.[9]

Die unverwechselbare Kunstsprache dieses bewunderten französischen Vorbildes wird Oskar Moll sogleich assimilieren (Abb. 2). Sein Werkschaffen zeigt indes, dass er sich vom Ruf eines »deutschen Matisse« zu befreien versucht, wenn er deutsche und französische Stilelemente zwischen Impressionismus und Kubismus zu einer ganz eigentümlichen farbintensiven und abstrahierten Formsprache vereint, vorzugsweise in den profanen Themen Landschaft (Abb. 3) und Stillleben, vereinzelt auch in Porträt- und Aktmalerei.

Margaretes Entscheidung, sich der Bildhauerei zuzuwenden, erlebt seit der Begegnung mit Matisse zusätzlichen Aufschwung. Ihr künftiger Arbeitsschwerpunkt liegt auf der figuralen Gestaltung von Akt (Abb. 4), Torso (Abb. 5), Bildnis und später auch Tierplastik. Noch in Paris modelliert sie ihre ersten Plastiken, darunter ein kleiner Frauenkopf mit impressionistisch bewegter Oberfläche.[10] Die junge ehrgeizige Schülerin zählt zu den wenigen Frauen, die neben Käthe Kollwitz (1867–1945), Renée Sintenis (1888–1965) und Emy Roeder (1890–1971) ihren Weg als deutsche Bildhauerin der ersten Generation ebnen. Allerdings wird sich Margarete erst in ihrer kubistisch-abstrakten Phase Ende der 1920er Jahre als Bildhauerin profilieren. Erst dann tritt sie in künftigen Ausstellungen mit der Kurzform ihres Namens »Marg Moll« auf.

## IV

Marg stilisiert sich in der wilhelminischen Epoche nicht als Opfer der herrschenden Geschlechterordnung. Sie ist klug genug, sich nicht unterzuordnen. Dazu ist sie zu eigenständig im Denken und selbstbewusst im Auftreten. Dynamisch, vital und experimentierfreudig wie sie ist, fehlt es ihr nicht an Mut, neue künstlerische Wege zu gehen.[11] Und Marg beansprucht Freiräume, gerade als sie nach zwei Schwangerschaften 1908 und 1918 vor großen Herausforderungen steht, ihre neue Rolle als Künstlerin, Ehefrau und zugleich Mut-

9    Der Austausch und die Begegnung zwischen Matisse und den Molls erfolgen bis 1914 regelmäßig.
10   Margarete Moll, *Kleiner Kopf*, 1907, Bronze, H. 29, Privatbesitz, Abb. Ausst.-Kat. *Inspiration Matisse* 2019, S. 135.
11   Vgl. Filmer 2009, S. 180–181.

Abb. 4  Marg Moll, *Am Weg Sitzende*, 1911, Bronze, H. 33 cm, Privatbesitz
Abb. 5  Marg Moll, *Torso*, 1926, Muschelkalk, Maße unbekannt, verschollen

ter zu finden. So besucht sie nach der Geburt ihrer ersten Tochter Melitta
bereits ein paar Wochen später im Januar 1909 Anatomiekurse in der Berliner
Kunstschule Lewin-Funcke. Dass zehn Jahre zwischen den zwei Schwanger-
schaften liegen, erklärt Margs persönlicher Drang nach Freiheit und Selbst-
verwirklichung.

Zudem weiß sie an ihrer Seite einen verständnisvollen Ehemann und
Vater, der mitwirkt, die beiden Nachkommen zu früh selbständigen Wesen zu
erziehen. Die jüngere Tochter Brigitte schildert rückblickend ihren Vater als
»geduldig, zärtlich und einfallsreich«, »dem das Wohlbefinden seiner Kinder
weit über strenge Erziehungsdoktrin ging.«[12]

Die Molls entsprechen keineswegs den stereotypen Künstlerfiguren des
exzentrischen Bohemiens, denen nichts über ihre Individualität und ihren

12    Würtz 2002, S. 94.

Gerhard Leistner

Nonkonformismus geht. Antibürgerliche Revolte ist ihnen fremd, ihr Denken nicht radikal intellektuell, allerdings aufgeschlossen und neugierig gegenüber der Moderne in der Kunst.

Was das Künstlerehepaar früh auszeichnet, ist seine Fähigkeit, Menschen aus dem Künstlermilieu anzusprechen und ihnen mit Herzlichkeit, Großzügigkeit und Offenheit zu begegnen, ob in Berlin, Paris oder später in Breslau.[13] Daraus entwickeln sich nicht nur soziale Netzwerke, sondern auch langjährige Freundschaften, u. a. zu Hans Purrmann (1880–1966) und Mathilde Vollmoeller-Purrmann (1876–1943), die sie auf deren Hochzeitsreise nach Korsika im Januar 1912 begleiten.[14]

Darüber hinaus teilt Oskar mit Marg viele Interessen. Neben ihrer Vorliebe für Klassische Musik (u. a. von Johann Sebastian Bach, Claude Debussy und Maurice Ravel), die sie auf eigenen Instrumenten (Klavier und Cello) intonieren, ist es ihre enge Naturverbundenheit. Der sensible Naturfreund und Schöngeist Oskar Moll kränkelt häufig infolge des frühen Verlusts einer Niere[15], so dass zahlreiche Studienreisen auch als erholsame Kuren genutzt werden. Besonders das helle Licht im Süden am Mittelmeer hat es dem Paar angetan, aber auch das schlesische und oberösterreichische Gebirge, in dem die passionierten Wanderer und Jäger Frischluft suchen. Bei diesen ausgiebigen Exkursionen entdeckt das Paar auf Kunstmärkten seine Passion für erlesene Antiquitäten, mit denen Oskar zeitlebens variabel seine Stillleben inszenieren wird.[16]

## V

Die Molls etablieren sich ab 1908 in Berlin nicht nur als Künstlerehepaar, sondern auch als Sammler für moderne Kunst. Diese Leidenschaft beginnt bei Oskar bereits 1901, als er ein nicht unbeträchtliches väterliches Erbe antritt, das ihn lange Zeit finanziell unabhängig machen wird. Neben einem beachtlichen Konvolut von Corinth- und Purrmann-Gemälden sowie Einzelwerken

---

13   Vgl. Filmer 2009, S. 47
14   Vgl. Billeter/Leitmeyer 2019, S. 105, Anm. 199.
15   Vgl. Filmer 2009, S. 29.
16   Hierzu gehören u. a. tönerne Amphoren, steinerne Henkelkrüge, bemalte Keramikteller, kostbare Glaspokale, dekorative Stoffe sowie ornamentale Wandschirme aus Java und China, afrikanische Schnitzereien und antike Büsten.

von Edvard Munch (1863–1944), Karl Schmidt-Rottluff (1884–1976) und Henri Rousseau (1844–1910) bauen die Molls bis 1914 eine der bedeutendsten Matisse-Sammlungen Deutschlands auf. Sie besteht aus knapp vierundzwanzig Kompositionen in verschiedenen Sujets und Techniken.[17] Ihre Matisse-Gemälde werden weltweit an Museen gegen Gebühren verliehen, getauscht oder über den Berliner Kunsthandel in die USA verkauft.

In der Breslauer Zeit, in der sich die Molls dem Kubismus zuwenden werden, wird der Schwerpunkt der Sammlung dann auf nicht näher bezifferte Anzahl von Werken von Georges Braque (1882–1963), Albert Gleizes (1881–1953), Fernand Léger (1881–1955) und Pablo Picasso (1881–1973) gelegt.

Das Paar erweist sich als elegante Sammler, die merkantil denken und vorteilhaft ihr Geld investieren. Diesen materiellen Wohlstand werden die Molls zur Basis ihrer Existenz machen, denn »Reichtum gehörte zu ihrem Wesen.«[18]

Dementsprechend legt das Künstlerehepaar großen Wert auf eine großbürgerlich-gepflegte Vornehmheit ihrer privaten Wohnräume, in denen jeder sein eigenes Atelier hat oder zusätzlich angemietet wird.[19] Stets leben sie gemeinsam in einer Wohnung oder in einem Haus, niemals getrennt, ob in Berlin, Paris oder Breslau.

Besonders die großräumige Atelierwohnung in Berlin-Grunewald, die zwischen 1911 und 1918 bezogen wird, ist durch die Einrichtung mit reformorientierten Jugendstilmöbeln nach Entwürfen von August Endell (1871–1925) und mit ihrer herausragenden modernen Kunstsammlung als Gegenentwurf zum üblichen feudal-bürgerlichen Ambiente entscheidend aufgewertet (Abb. 6).

Als sie 1936 nach Zwischenstationen in Breslau und Düsseldorf wieder nach Berlin-Grunewald zurückkehren, bewohnen die Molls ein modernes lichtdurchflutetes Atelierhaus mit offenen Räumen und Versetzung der Geschosse, das der Architekt Hans Scharoun (1893–1972) entworfen hat, mit dem sie seit Breslau eng befreundet sind. Schräge Durchblicke eröffnen die Sicht auf ein vom Landschaftsarchitekten Hermann Mattern (1902–1971) ge-

---

17    Vgl. Kropmanns 1997, S. 76–92.
18    Scheyer 1961, S. 47.
19    Tochter Brigitte erinnert sich, dass ihr Sommerhaus in Fürstenfeldbruck/Oberbayern (1923–26) »aus einem Wohnhaus und einem Nebengebäude bestand, in dem die beiden Ateliers meiner Eltern [...] untergebracht waren.« Würtz 2002, S. 99.

Abb. 6  Atelierwohnung in Berlin-Grunewald mit Salon nach Entwurf von August Endell, um 1916, Fotografie

staltetes Wassergrundstück, das sich terrassenartig vom Hang herunter zum Halensee ausbreitet.[20]

20   Vgl. Fotos zu Ansichten des Scharoun-Hauses in: Ausst.-Kat. *Hans Scharoun* 1967, S. 54–55.

## VI

Indem die Molls sich an ein bürgerliches Ehemodell mit dem Versuch gleichberechtigter künstlerischer Verhältnisse klammern, entzieht sich Marg zunächst der Gefahr, einem Rollenklischee zu entsprechen, wie es beispielweise ihrer Kollegin Charlotte Berend (1880–1967) in der Verbindung mit Lovis Corinth widerfahren ist, nämlich Modell, Mutter, Hausfrau, Gastgeberin, Sekretärin, Pflegerin, Witwe und Nachlassverwalterin in einer Person zu sein.[21]

Corinths leidenschaftliche und hemmungslose Selbstinszenierung in Gegenwart seiner weitaus jüngeren Frau entspricht ohnehin nicht dem eher nüchternen Wesen von Oskar Moll. Er ist auch kein versierter Porträtist und zudem lässt sich Marg nicht zu einem musenhaften Modell stilisieren. Wenn Oskar von seiner Frau eines der wenigen Porträts malt, dann sittsam prüde als private, intime Szene in traditioneller Ikonographie, so geschehen 1920 in einem Halbfigurenporträt.[22]

Wenn die Molls einen gemeinsamen Auftritt haben, dann nur in der Fotografie. Und hier erscheinen sie nie als agierendes Künstlerpaar, sondern als gut situierte Bildungsbürger, die sich familiär geben oder in geistiger Arbeit vertieft sind (Abb. 7).

Interessant ist in diesem Kontext, dass selbst Künstlerkollegen in ihren Porträts von Oskar und Marg Moll sie nicht als bildende Künstler der Bohème, sondern als Repräsentanten der großbürgerlichen Gesellschaft gesehen haben. So malt Lovis Corinth 1906 in seinem Berliner Atelier den breitbeinig sitzenden Oskar im Sonntagsanzug mit Vatermörder und Krawatte, assistiert von zwei drolligen Hunden. Ein Jahr später sitzt Margarete dem gemeinsamen Lehrer auf der Caputher Veranda Modell und wird mit modischem Tuch, feinem Schmuck und einem zu groß geratenen Hut ausgestattet.[23] Und als Matisse im Sommer 1908 in Paris seine mittlerweile schwangere Schülerin vor einem ornamentalen Hintergrund als adrette junge Dame mit edler Bro-

---

21    Vgl. Künkler 2000, S. 363.

22    *Porträt Margarete mit schwarzem Handspiegel*, 1920, Öl/Karton, 59 × 49,5 cm, Schlesisches Museum zu Görlitz, Leihgabe der Stiftung Deutsches Historisches Museum Berlin, Abb. Ausst.-Kat. *Oskar Moll* 1997, S. 120.

23    Vgl. Lovis Corinth: *Oskar Moll mit zwei Hunden*, 1906, Öl/Lwd., Privatbesitz und ders.: *Bildnis Margarete Moll*, 1907, Öl/Lwd., 119 × 99 cm, Hessisches Landesmuseum Darmstadt, Abb. Filmer 2009, S. 16 u. 20.

Gerhard Leistner

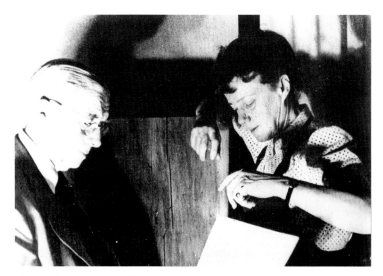

Abb. 7 Oskar und Marg Moll 1938 im Atelier Berlin-Grunewald, Fotografie

sche und tief herabhängender Goldkette in Szene setzt[24], gerät bei dem Porträt *en face*, das eine Ähnlichkeit zum Modell vermissen lässt, ihr Kopf etwas zu zierlich auf dem schweren Körper (Abb. 8), was bei den Molls ein Gefühl der Enttäuschung auslöst.

## VII

Der Erste Weltkrieg hat die deutsch-französischen Künstlerkontakte jäh unterbrochen. Die eher unpolitischen Molls haben die Kriegsjahre unbeschadet überstanden, zumal Oskar wegen seiner angeschlagenen Gesundheit vom Wehr- und Kriegsdienst befreit war. Ende 1918 wird der gebürtige Schlesier zum Professor für Malerei an die Breslauer Akademie für Kunst und Kunstgewerbe berufen. Oskar Moll verdankt dem Architekten und Designer August Endell, der seit 1918 die Breslauer Akademie leitet und dessen Frau eng mit Marg befreundet ist, diese unerwartete Berufung. Dass Moll 1925 gar Endells Nachfolger werden soll, der krankheitsbedingt vorzeitig ausscheidet,

24    Vgl. Kropmanns 2000, S. 42–55.

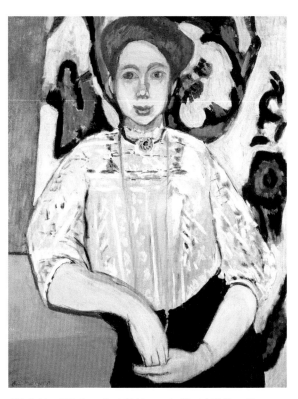

Abb. 8 Henri Matisse, *Porträt Margarete (Grete) Moll*, 1908,
Öl auf Leinwand, 93 × 73,5 cm, National Gallery, London

wird in der Presse kritisch gesehen. Denn mit Moll steht ein Maler und nicht,
wie es die Tradition vorsieht, ein Architekt und Kunstgewerbler diesem Insti-
tut vor, die eine Synthese freier und angewandter Kunst anstrebt.[25]

Der Umzug Ende 1918 aus der Metropole Berlin in die schlesische Provinz
bedeutet somit eine neue Herausforderung für das Künstlerehepaar. Oskar
wird Lehrbeauftragter und Marg steht als 34-jährige kurz vor der Entbindung
ihres zweiten Kindes.

25    Zu Molls Berufung zum Akademiedirektor s. Hölscher 2003, S. 256 und S. 269–270.

Die Molls schaffen sich in Breslau schnell ein wirkungsvolles Netzwerk, das sie begünstigt und privilegiert. Neben ihrer gemeinsamen Mitgliedschaft im Schlesischen Künstlerbund wird ihre großräumige Etagenwohnung am Schlossplatz zu einem wichtigen Treffpunkt der lebendigen Breslauer Kunstszene. Künstler und Lehrende an der Breslauer Akademie wie Otto Mueller (1874–1930), Hans Scharoun, Georg Muche (1895–1987), Oskar Schlemmer (1888–1943) und Johannes Molzahn (1892–1965) gehören dazu.[26] Lehrende an der Universität Breslau wie Wilhelm Pinder und August Grisebach oder an der Akademie für Kunst und Kunstgewerbe wie Ernst Scheyer sowie Mitarbeiter des Schlesischen Museums der Bildenden Künste wie Heinz Braune-Krickau und Erich Wiese ergänzen diesen Kreis, der ab 1920 das publizistische[27] und museale[28] Interesse an den Werken der Molls fördern wird.

Auch wenn Marg Moll nicht als Lehrende an der Akademie tätig ist, so erinnert sich der ehemalige Student der Lehrstätte, Johannes Rickert (1908–1990), dass »ihr wacher Geist und eine warme Herzlichkeit, dazu eine natürliche Begabung zur Menschenführung«[29] aus dem Breslauer Kunstleben nicht wegzudenken ist. Unbestritten sind Oskar Molls Verdienste, die Breslauer Kunstakademie in Endells Sinne einerseits zu einer pädagogisch lebendigen und künstlerisch fortschrittlichen Lehrstätte entwickelt und andererseits ihren Weg in die Moderne mit wohl überlegten Berufungen profilierter Künstler zu Lehrprofessoren gewiesen zu haben.[30]

Wichtige Impulse gehen von dieser Akademie aus, die auch das Künstlerehepaar inspirieren, sein bisheriges Werkschaffen zu überdenken. Ihr ge-

---

26  Eine unscharfe Fotografie vom Winter 1929/30 zeigt vor der Breslauer Jahrhunderthalle die Molls mit Felix Klee (Theaterregisseur in Breslau), Paul Klee, Otto Mueller und Adolf Rothenberg (Förderer Breslauer Künstler), Abb. Filmer 2009, S. 84.

27  Nach den zwei großen Breslauer Einzelausstellungen 1919 und 1925 (2. Station 1926 in Berlin) steigt das kunstwissenschaftliche Interesse an Oskar Molls Werken. Marg Molls bildhauerisches Wirken rückt etwas später in den Fokus der kunstgeschichtlichen Betrachtung; vgl. z. B. Grisebach 1928, S. 331–332.

28  Die Molls verkaufen und schenken beispielsweise ihre Werke dem Schlesischen Museum der Bildenden Künste, Breslau; s. »Akzessionsbücher« dieses Museums (*Nachlass Günther Grundmann*, Sign. *100 Grundmann 200–202*, Herder Institut, Marburg), in denen zwischen 1919 und 1932 sieben Werke von Oskar Moll und fünf Arbeiten von Marg Moll verzeichnet sind; s. auch Debien 2018, S. 189 mit Anm. 6, 7 und 12.

29  Rickert zit. n. Würtz 1969 o. S. (S. 36).

30  Vgl. Moll 1930a und b sowie Hölscher 2003, S. 270–280 und Leistner 2018, S. 181–185.

Abb. 9 Oskar Moll, *Stillleben mit Palette und Orangen*, 1927, Öl auf Leinwand, 101 × 117 cm, Privatbesitz

meinsamer Weg führt in den Kubismus, den zunächst Oskar zwischen 1926 und 1932 mit collagenartig konzipierten Stillleben gehen wird (Abb. 9). Marg reist dagegen 1928 nach Paris, wo ihr theoretische Grundlagen eines Amédée Ozenfant (1886–1966) und Fernand Léger sowie Bildideen eines Alexander Archipenko (1887–1964), Constantin Brâncuşi (1876–1957), Ossip Zadkine (1890–1967) oder Jacques Lipchitz (1891–1973) wichtige Anregungen liefern für ihre tektonisch stilisierten, kantigen Figuren im Aufbau aus konkaven und konvexen Formen. Diese in Holz geschnittenen oder glatt in Messing und Bronze geformten Figuren mit hochpolierter, spiegelglatter Oberfläche stellen einen Höhepunkt in ihrem Werkschaffen dar (Abb. 10), was sich in der Zunahme ihrer Ausstellungsbeteiligungen spiegelt.

Oskar Moll öffnet mitunter seiner Frau vor 1929 die Türen zu Galerien, in denen er zuvor ausgestellt hat, so geschehen bei Fritz Gurlitt in Berlin oder

Gerhard Leistner

bei Hans Goltz in München. Hat er 1919 in der Breslauer Zweigstelle der Dresdner Galerie Ernst Arnold seine erste Einzelausstellung, so stellen Oskar und Marg zwei Jahre später gemeinsam in der Breslauer Galerie Stenzel aus.[31] In der renommierten Galerie Alfred Flechtheim, in der Oskar von 1921 bis 1929 an vier Gruppenausstellungen beteiligt ist, verzeichnet Marg im Januar 1931 zusammen mit dem Breslauer Akademieprofessor Oskar Schlemmer einen erfolgreichen Auftritt als Bildhauerin und Zeichnerin.[32] Ein Jahr später folgt schließlich die erste gemeinsame Auslandsausstellung der Molls in der Pariser Galerie Georges Petit, einem wichtigen Förderer der modernen Kunst.[33]

## VIII

Die letzten fünfzehn gemeinsamen Jahre, die besonders von der Krise der NS-Zeit überschattet werden, verbindet das Künstlerehepaar noch enger, gerade vor dem Hintergrund ihres Schicksals zwischen Künstlerächtung, innerer Emigration, Flucht und materiellem Verlust. Sowohl die diffamierenden Ausstellungen zwischen 1933 und 1938 als auch die Beschlagnahmungsaktion ihrer Werke aus den Museen lassen die Molls nicht unberührt.[34]

Zuhause im modernen Berliner Scharoun-Haus sorgt die künstlerische Arbeit für willkommene Ablenkung vom reglementierten NS-Alltag. Oskars Kunst nähert sich wieder einem gefestigten Bildaufbau. Die einst ornamentale Farbigkeit weicht mitunter einer kühlen Atmosphäre. Aus Kostengründen verlegt Marg ihr Arbeitsmaterial nun auf Holz. Auch ihre Arbeiten erlangen

31  Vgl. G.M.: *Ausstellungen*. In: *Der Cicerone,* Jg. 13 (1921), H. 8, S. 260.
32  Molls Ausstellungen bei Flechtheim dokumentiert auf S. 100, 111, 135, 179 und 221 der CD-ROM als Begleitmaterial zur Publikation Ottfried Dascher: »Es ist was Wahnsinniges mit der Kunst«. Alfred Flechtheim. Sammler, Kunsthändler, Verleger. Wädenswill 2011.
33  Vgl. Ausst.-Kat. *Tableaux par Oscar Moll. Sculptures par Marg Moll*, Galerie Georges Petit, Paris 1932.
34  Sowohl 1933 auf der Ausstellung *Kunst der Geistesrichtung 1918–1933* im Schlesischen Museum der Bildenden Künste in Breslau als auch 1937 auf der Ausstellung *Entartete Kunst* in München sind Werke der Molls zu sehen; vgl. Stephanie Barron: *Entartete Kunst. Das Schicksal der Avantgarde im Nazi-Deutschland*. München 1991, S. 57, 61, 102 u. 302. Die aktuelle Beschlagnahmeinventar-Datenbank der »Forschungsstelle Entartete Kunst« https://www.geschkult. fu-berlin.de/e/khi/ressourcen/diathek/beschlagnahmeinventar/index.html verzeichnet dreiunddreißig Werke von Oskar und fünf Werke von Marg Moll.

Abb. 10  Marg Moll, *Stehende mit Krug*, 1928, Messing, H. 54 cm,
Georg Kolbe Museum, Berlin

Gerhard Leistner

mehr gegenständliche Naturnähe, was wenige Aufnahmen der Bildhauerin aus dem Jahre 1939 belegen, wo sie etwa an ihrer Skulptur »Krugtragende Frau« zu sehen ist.[35] Daneben erlernt sie die Technik des Mosaiks in der Werkstatt von Berthold Müller-Oerlinghausen (1893–1979) und wird zudem 1939 Mitglied im Verein der Berliner Künstlerinnen, dem sie 1943 durch Reichskammerbeschluss als Vorsitzende dient und wo sie regelmäßig Ausstellungen hat, zuletzt 1954.[36]

Oskar Moll, der seit 1933 durch Lehrentzug[37] in Frühpension gegangen ist, bekommt merkbar gesundheitliche Probleme und ist zunehmend auf die Pflege seiner Frau angewiesen. Über die Reichskammer der bildenden Künste, in der Oskar Mitglied ist, versucht Marg erfolglos Malmaterial für ihren Mann zu erwerben, was ihm mit seinem Bezugsausweis noch 1942 gelang.[38]

Bombenangriffe auf Berlin zwingen schließlich das Paar Ende 1943 nach Brieg in Molls schlesisches Elternhaus aufzubrechen. Im Februar 1944 wird das Berliner Atelierhaus mit großen Teilen ihrer eigenen Werke, ihrer Kunstsammlung und Einrichtung mitsamt Fotos und Dokumenten durch Luftangriff zerstört.[39] Erst im Mai 1946 kehren die Molls auf Irrwegen der Flucht nach Berlin zurück, wo sie mit Hilfe von Hans Scharoun eine möblierte Wohnung in Zehlendorf beziehen.

In der beschädigten Berliner Reichskanzlei besorgt Marg Moll Bezüge von Kissen und Tischdecken mit eingewebten NS-Emblemen, die ihrem Mann als Bildträger für sein Spätwerk dienen. Er wiederholt Sujets jener Werke, die im Krieg verloren gegangen sind. Seine beliebten Stillleben mit Fensterausblicken wirken jetzt traumhaft entrückt. Das Bezirksamt Zehlendorf richtet im Sommer 1946 im »Haus am Waldsee« eine Ausstellung mit seinen und jenen Werken des verstorbenen Willy Jaeckel (1888–1944) ein. Das Künstlerehepaar wird dagegen erst im Mai 1947 in der Berliner Galerie Walter Schüler ihre

35  Vgl. Abb. Ausst.-Kat. *Die erste Generation* 2018, o. S. (S. 70).
36  Die Mitgliedsdaten abrufbar im VdBK-Archiv https://www.vdbk1867.de/?s=Marg+Moll.
37  Nach Schließung der Breslauer Akademie im Zuge der »Brüningschen Notverordnung« im April 1932 findet der ehem. Akademiedirektor noch für ein Jahr eine Anstellung als Zeichenlehrer an der Düsseldorfer Kunstakademie.
38  Vgl. *Dok. 2006, 2018 und 2020.* In: Repositur *A Rep. 243–04, Nr. 5979*, Reichskammer der bildenden Künste – Landesleitung Berlin 1935–1945, Bundesarchiv Berlin.
39  Durch vorsorgliche Auslagerung werden wenige ihrer Werke sowie ihre Porträts von Corinth und Matisse gerettet. Einige Modelle von Margs Plastiken aus der Breslauer Zeit überdauern in einer Berliner Gießerei; s. Filmer 2009, S. 115–116.

letzte gemeinsame Ausstellung geben.[40] Drei Monate später, am 19. August, stirbt Oskar Moll an den Folgen einer erneuten Urämie.

## IX

Marg Moll wird ihren Mann noch dreißig Jahre überleben. In dieser Zeit geht die selbstbestimmte Frau unermüdlich, ungebrochen und neugierig ihren künstlerischen Weg. Als Zeitzeugin einer geächteten Künstlergeneration publiziert sie über Weggefährten[41] und spricht auf ihren Vortragsreisen über diese Begegnungen. Nach Studienreisen durch Europa und die USA experimentiert die umtriebige Kunstschaffende neben der wiederentdeckten Malerei und Grafik mit Bildhauerkonzepten eines Henry Moore (1898–1986), Alexander Calder (1898–1976) oder David Smith (1906–1965).[42]

Marg Moll nutzt vermehrt Angebote, bei engagierten Galeristinnen wie beispielsweise Hannah Grisebach (Heidelberg) oder Lore Dauer (Ludwigshafen) alleine oder kollektiv auszustellen.[43] 1969 anlässlich ihres 85. Geburtstages wird ihr in Remagen Bahnhof Rolandseck eine große Ausstellung eingerichtet und in Anerkennung ihrer Lebensleistung das Bundesverdienstkreuz verliehen.[44]

Vier Jahre zuvor blickt Marg Moll in einem berührenden Aufsatz mit großer Dankbarkeit auf ein »gemeinsames reiches Leben« mit Oskar zurück.[45] Sie vergisst in ihrer Uneigennützigkeit nicht, gemeinsame Ausstellungen zu initiieren und den Nachlass ihres Mannes zu verwalten und zu regeln. Schließlich verkauft sie Anfang der 1970er Jahre seinen künstlerischen Nachlass an den Galeristen und Kunstsammler Johannes Wasmuth und fördert damit das 1975 publizierte und ihr gewidmete, freilich unvollständige erste

---

40   Vgl. Ausst.-Kat. *Oskar Moll, Margarete Moll,* Kleine Galerie Walter Schüler, Berlin 1947.

41   Gemeint sind ihre Erinnerungen an Henri Matisse, Otto Mueller, August Endell und Lovis Corinth, die zwischen 1956 und 1958 in der Reihe *Neue Deutsche Hefte* erscheinen.

42   Zum späten Werkschaffen von Marg Moll s. Würtz 1969, o. S. (S. 14–20, S. 37–57), Jain 1997, S. 107–122, Debien 2006, Bd. 3 und Filmer 2009, S. 123–179.

43   Vgl. Debien 2018, S. 206–209.

44   Zu diesem Jubiläum erscheint die Publikation Würtz 1969 mit Erinnerungen von Marg Moll und Würdigungen ihrer Weggefährten.

45   Moll 1965, S. 422–425.

Gerhard Leistner

Werkverzeichnis von Oskar Moll. Ihr eigenes Werkschaffen wird erst dreißig Jahre später in einer französischen Masterarbeit dokumentiert.[46]

Liegt Oskars letzte große Einzelausstellung mit gewinnbringendem Katalog bereits knapp fünfundzwanzig Jahre zurück, so bewirkt der 2010 in Berlin bei einer archäologischen Grabung zu Tage tretende Sensationsfund von Margs »Tänzerin«[47] gerade in der feministischen Kunstgeschichtsschreibung einen neuen Blick auf ihr Werkschaffen, zuletzt 2018 in den beiden Ausstellungen »Die erste Generation. Bildhauerinnen der Berliner Moderne« und »Bildhauerinnen in Deutschland«.[48]

Auch wenn die Molls auf dem aktuellen Kunstmarkt mit ihren Werken keine exorbitanten Preise erzielen[49], so wird ihr unverwechselbarer Beitrag zur Klassischen Moderne bis heute in namhaften Museumssammlungen präsentiert[50] und in herausragenden Gruppenausstellungen gewürdigt, besonders zu den Themen »Académie Matisse« und »Breslauer Kunstakademie«.[51]

Als Marg Moll am 15. März 1977 knapp 93-jährig stirbt, wird sie an der Seite ihres Mannes auf dem Friedhof Berlin-Zehlendorf bestattet. Architektenfreund Hans Scharoun hat seinerzeit die Grabplatte vorsorglich mit ihren beiden Faksimile-Signaturen entworfen.[52] Die gemeinsame Ruhestätte ruft bis heute in Erinnerung, dass es dem Künstlerehepaar gelungen ist, in einem gelebten emanzipierten Bildungsbürgertum ihre Identität als voneinander unabhängig freischaffende Künstler zu bewahren.

---

46   Der Werkkatalog von Salzmann 1975 umfasst 579 Nummern. Derzeit können knapp 900 Einzelwerke von Oskar Moll nachgewiesen werden https://www.oskarmoll.info. Bei Debien 2006, Bd. 3 sind 150 Bildwerke von Marg Moll verzeichnet.

47   Vgl. Jain 2012, S. 193–202.

48   U. a. Tamaschke 2018, S. 71–81, Debien 2018, S. 189–196 und Debien 2019, S. 206–215.

49   Oskars Gemälde erlangen Zuschlagpreise über € 50.000,–; s. Van Ham, Köln, Auktion 372 (2. Juni 2016), Nr. 49 *Bunter Tänzer*, 1930, Öl/Lwd., 120 × 101 cm. Margs kleine Plastiken erzielen Preise bis zu € 10.000,–; s. Lempertz, Köln, Auktion 1143 (30. November 2019), Nr. 425 *Liebespaar*, 1928, Bronze, H. 27,8 cm.

50   Werke von Oskar und Marg Moll lassen sich in rund 40 Museen des In- und Auslandes nachweisen.

51   Vgl. Ewers-Schultz 1997, S. 85–106 und Jain 1997, S. 107–122; Ausst.-Kat. *Die Große Inspiration* 2004, S. 164–165 und S. 166–167; Ilkosz 2002, S. 100–104 und Baudis 2002, S. 118–123; Leistner 2018, S. 178 (Abb.) –187 und Debien 2018, S. 189–196 sowie Ewers-Schultz 2019, S. 89–95 mit Kat. 76, 82, 83 und Kat. 88.

52   Abb. der Grabplatte http://www.hartwig-w.de/friedhof/google/06/06-14/06-14-31.htm

## Literatur

**Ausst.-Kat. *Café du Dôme* 1996**
Ausst.-Kat. *Café du Dôme. Deutsche Maler in Paris 1903–1914*. Bearb. von Annette Gautherie-Kampka, Kunsthalle Wilhelmshaven u. a., Bremen 1996.

**Ausst.-Kat. *Die erste Generation* 2018**
Ausst.-Kat. *Die erste Generation. Bildhauerinnen der Berliner Moderne*. Hrsg. von Julia Wallner und Günter Ladwig, Georg Kolbe Museum Berlin, Berlin 2018.

**Ausst.-Kat. *Die Große Inspiration* 2004**
Ausst.-Kat. *Die Große Inspiration. Deutsche Künstler in der Académie Matisse Teil III*. Hrsg. von Burkhard Leismann, Kunst-Museum Ahlen, Bramsche 2004.

**Ausst.-Kat. *Hans Scharoun* 1967**
Ausst.-Kat. *Hans Scharoun. Bauten und Entwürfe*, Akademie der Künste Berlin, Berlin 1967.

**Ausst.-Kat. *Inspiration Matisse* 2019**
Ausst.-Kat. *Inspiration Matisse*. Hrsg. von Peter Kropmanns und Ulrike Lorenz, Kunsthalle Mannheim, München u. a. 2019.

**Ausst.-Kat. *Oskar Moll* 1997**
Ausst.-Kat. *Oskar Moll 1875–1947. Zum 50. Todestag. Gemälde und Aquarelle*. Hrsg. vom Landesmuseum Mainz, Köln 1997.

**Baudis 2002**
Hella Baudis: *Marg Moll. Die Bildhauerin*. In: Ausst.-Kat. *Von Otto Mueller bis Oskar Schlemmer. Künstler der Breslauer Akademie. Experiment, Erfahrung, Erinnerung*. Hrsg. von Kornelia von Berswordt-Wallrabe, Staatliches Museum Schwerin u. a., Hamburg 2002, S. 118–123.

**Billeter/Leitmeyer 2019**
Felix Billeter und Maria Leitmeyer (Hrsg.): *Sehnsucht nach dem Anderen. Eine Künstlerehe in Briefen 1909–1914. Hans Purrmann und Mathilde Vollmoeller-Purrmann*, Berlin/München 2019.

**Braune-Krickau 1921**
Heinz Braune-Krickau: *Oskar Moll. Mit einer Selbstbiographie des Künstlers*, Leipzig 1921 (= *Junge Kunst* Bd. 19).

**Debien 2006**
Geneviève Debien: *Marg Moll (1884–1977) entre figuration et abstraction*. 3 Bde. (Textband, Catalogue iconographique, Catalogue d'œuvres). Magisterarbeit. Universität Paris-Sorbonne (Paris IV), Paris 2006.

Gerhard Leistner

**Debien 2018**

Geneviève Debien: *Marg Moll. Die international vernetzte Bildhauerin und Grafikerin.* In: Ausst.-Kat. *Maler, Mentor, Magier. Otto Mueller und sein Netzwerk in Breslau.* Hrsg. von Dagmar Schmengler, Agnes Kern und Lidia Głuchowska, Neue Galerie im Hamburger Bahnhof – Museum für Gegenwart, Berlin u. a., Heidelberg/Berlin 2018, S. 189–196.

**Debien 2019**

Geneviève Debien: *Förderung im Femininum. Fallbeispiele zur Unterstützung von Marg Moll und anderen Bildhauerinnen.* In: Ausst.-Kat. *Bildhauerinnen in Deutschland.* Hrsg. von Marc Gundel, Arie Hartog und Frank Schmidt, Städtische Museen Heilbronn u. a., Köln 2019, S. 206–215.

**Ewers-Schultz 1997**

Ina Ewers-Schultz: *Oskar Moll – Maler und Lehrer.* In: Ausst.-Kat. *Die Große Inspiration. Deutsche Künstler in der Académie Matisse. Hans Purrmann, Oskar und Marg Moll, William Straube.* Hrsg. von Burkhard Leismann, Kunst-Museum Ahlen, Bönen 1997, S. 85–106.

**Ewers-Schultz 2019**

Ina Ewers-Schultz: *Eine Kunst des Gleichgewichts – Deutsche Schüler der Académie Matisse 1908–1910.* In: Ausst.-Kat. *Inspiration Matisse.* Hrsg. von Peter Kropmanns und Ulrike Lorenz, Kunsthalle Mannheim, München u. a. 2019, S. 89–95.

**Filmer 2009**

Werner Filmer: *Marg Moll. Eine deutsche Bildhauerin 1884–1977,* München 2009.

**Grisebach 1928**

Hanna Grisebach: *Neue Plastik von Margarete Moll.* In: *Schlesische Monatshefte. Blätter für Kultur und Schrifttum der Heimat,* Jg. 5 (August 1928), Nr. 8, S. 331–332.

**Heller 2008**

Reinhold Heller: *Künstlerpaare des frühen 20. Jahrhunderts. Konstellationen und Strukturen.* In: Ausst.-Kat. *Künstlerpaare. Liebe, Kunst und Leidenschaft.* Hrsg. von Barbara Schaefer und Andreas Blühm, Wallraf Richartz Museum & Fondation Corboud Köln, Ostfildern 2008, S. 148–257.

**Hölscher 2003**

Petra Hölscher: *Die Akademie für Kunst und Kunstgewerbe zu Breslau. Wege einer Kunstschule 1791–1932,* Kiel 2003 (= Reihe Bau + Kunst. Schleswig-Holsteinische Schriften zur Kunstgeschichte Bd. 5).

**Ilkosz 2002**

Barbara Ilkosz: *Oskar Moll. Der Maler und Akademiedirektor.* In: Ausst.-Kat. *Von Otto Mueller bis Oskar Schlemmer. Künstler der Breslauer Akademie. Experiment, Erfahrung, Erinnerung.* Hrsg. von Kornelia von Berswordt-Wallrabe, Staatliches Museum Schwerin u. a., Hamburg 2002, S. 100–104.

**Jain 1997**

Gora Jain: *Marg Moll – »Konturen« des bildhauerischen Werks.* In: Ausst.-Kat. *Die Große Inspiration. Deutsche Künstler in der Académie Matisse. Hans Purmann, Oskar und Marg Moll, William Straube.* Hrsg. von Burkhard Leismann, Kunst-Museum Ahlen, Bönen 1997, S. 107–122.

**Jain 2012**

Gora Jain: *Marg Moll, Weibliche Figur (Tänzerin), um 1930.* In: Ausst.-Kat. *Der Berliner Skulpturenfund.* »*Entartete Kunst« im Bombenschutt. Entdeckung, Deutung, Perspektive.* Hrsg. von Matthias Wemhoff (= Begleitband zur Ausstellung mit den Beiträgen des Berliner Symposiums 15.–16. März 2012), Regensburg 2012, S. 193–202.

**Kropmanns 1997**

Peter Kropmanns: *Matisse und die Molls, seine bedeutendsten deutschen Sammler.* In: Ausst.-Kat. *Oskar Moll 1875–1947. Zum 50. Todestag. Gemälde und Aquarelle.* Hrsg. vom Landesmuseum Mainz, Köln 1997, S. 76–92.

**Kropmanns 2000**

Peter Kropmanns: *Honig und Weizenfeld. Henri Matisse malt Margarete Moll.* In: Jenseits der Grenzen. Französische und deutsche Kunst von Ancien Régime bis zur Gegenwart, Bd. III Dialog der Avantgarden (für Thomas W. Gaehtgens). Hrsg. von Uwe Fleckner, Martin Schieder und Michael F. Zimmermann, Köln 2000, S. 42–55.

**Künkler 2000**

Karoline Künkler: *Modellhafte Paargemeinschaften am Anfang des 20. Jahrhunderts: Charlotte Berend-Corinth und Lovis Corinth, Hannah Höch und Raoul Hausman.* In: Renate Berger (Hrsg.): *Liebe, Macht, Kunst. Künstlerpaare im 20. Jahrhundert,* Köln u. a. 2000, S. 359–389.

**Moll 1965**

Marg Moll: *Unser gemeinsames Leben. Zum 90. Geburtstag Oskar Molls.* In: *Die Kunst und das schöne Heim. Monatsschrift für Malerei, Plastik, Graphik, Architektur und Wohnkultur,* Jg. 63 (1965), H. 7, S. 422–425.

**Moll 1930a**

Oskar Moll: *Ziele einer Kunstakademie.* In: *Mitteilungen der Pelikan-Werke Günther Wagner* (= Sonderheft Schlesien), Hannover/Wien 1930, S. 3–4.

Gerhard Leistner

**Moll 1930b**
Oskar Moll: *Zum Geleit*. In: *Katalog der Ausstellung der Studierenden. Staatliche Akademie für Kunst und Kunstgewerbe*, Breslau 1930, S. 1–2.

**Leistner 2018**
Gerhard Leistner: *Oskar Moll als Impulsgeber für die Moderne an der Breslauer Akademie*. In: Ausst.-Kat. *Maler, Mentor, Magier. Otto Mueller und sein Netzwerk in Breslau*. Hrsg. von Dagmar Schmengler, Agnes Kern und Lidia Głuchowska, Neue Galerie im Hamburger Bahnhof – Museum für Gegenwart, Berlin u. a., Heidelberg/Berlin 2018, S. 178 (Abb.) –187.

**Salzmann 1974**
Siegfried Salzmann: *Bericht*. In: Ausst.-Kat. *Marg Moll. Bilder –Skulpturen – Skizzen*, Deutschlandhaus, Haus des Deutschen Ostens Düsseldorf, Düsseldorf 1974, S. 2–4.

**Salzmann 1975**
Siegfried und Dorothea Salzmann: *Oskar Moll. Leben und Werk*, München 1975.

**Scheyer 1961**
Ernst Scheyer: *Die Kunstakademie Breslau und Oskar Moll*, Würzburg 1961.

**Schmerl 2000**
Christiane Schmerl: *Kreative Paare in Kunst und Wissenschaft – Nutzen, Kosten, Geschlechtermuster*, in: Renate Berger (Hrsg.): *Liebe, Macht, Kunst. Künstlerpaare im 20. Jahrhundert*, Köln u. a. 2000, S. 391–434.

**Tamaschke 2018**
Elisa Tamaschke: *Marg Moll und die Avantgarde – Radikal, geometrisch und abstrakt*. In: Ausst.-Kat. *Die erste Generation. Bildhauerinnen der Berliner Moderne*. Hrsg. von Julia Wallner und Günter Ladwig, Georg Kolbe Museum Berlin, Berlin 2018, S. 71–81.

**Volkmann 1997**
Karen Volkmann: *Marg Moll und Hans Purrmann. Plastische Arbeiten in der Académie Matisse*. In: Ausst.-Kat. *Die Große Inspiration. Deutsche Künstler in der Académie Matisse. Hans Purrmann, Oskar und Marg Moll, William Straube*. Hrsg. von Burkhard Leismann, Kunst-Museum Ahlen, Bönen 1997, S. 47–52.

**Würtz 1969**
Iris F. Würtz (Hrsg.): *Marg Moll 85. Fragmente, Erinnerungen, Plastik*. Düsseldorf [1969] (= *Edition Drei Plus*).

**Würtz 2002**
Brigitte Würtz: *Erinnerungen an meinen Vater Oskar Moll*. In: Brigitte Würtz: *Elard und ich. Erinnerungen und Fragmente*, München 2002 (Eigenverlag), S. 94–111.

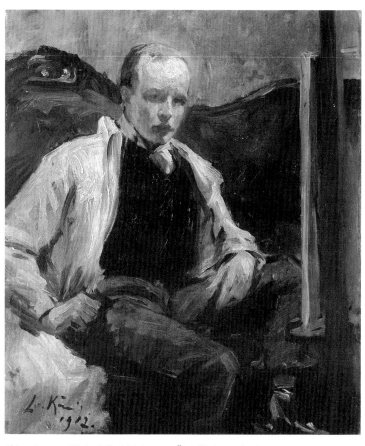

Abb. 1 Leo von König, *Selbstbildnis*, 1902, Öl auf Leinwand, 48,5 × 41,5 cm, Schweinfurt, Museum Georg Schäfer

# Leo von König und Mathilde Tardif

## Panoptikum der Gesellschaft um 1900

*Ingrid von der Dollen*

### Erfolg und Außenwirkung der Eheleute

Leo Freiherr von König (1871–1944) wurde in Braunschweig als Sohn eines preußischen Generals geboren. Über sein Leben und seine Malerei liegen umfangreiche Nachrichten vor: Es gibt eine Festschrift zu seinem 70. Geburtstag, ein Werkverzeichnis, eine Monografie, verschiedene seinem Gedächtnis gewidmete Einzelausstellungen und Kataloge; seine Gemälde hängen in zahlreichen, bedeutenden Museen. Über Mathilde Tardif (1872–1929) jedoch gab es bisher außer spärlichen Lebensdaten und nachgelassenen Bildern nichts. Sie kam 1872 in Marseille zur Welt. Über ihre Eltern ist wenig bekannt; Leo von König schuf 1913 ein anrührendes Porträt ihrer gelähmten Mutter. Doch von Mathilde ist kein Wort überliefert. Die ihr 2020 gewidmete Monografie[1] beruht allein auf der Betrachtung ihrer Bilder, auf deren Einordnung in die Zeit ihrer Entstehung sowie auf Äußerungen Dritter. Unter diesen befindet sich vor allem der enge Freund und berühmte Kunstkritiker Julius Meier-Graefe sowie auch manch bedeutender Schriftsteller wie Gerhart Hauptmann, Rudolf Alexander Schröder und Reinhold Schneider. Ihre erste Einzelausstellung soll 2021 im *Verborgenen Museum* in Berlin stattfinden. Dort, in Berlin, war sie erstmalig von 1901 bis 1906 mit einigen Bildern an den Ausstellungen der Berliner Secession beteiligt, nach ihrer Heirat 1907 mit Leo von König jedoch nicht mehr. Leo von König indessen spielte in dieser namhaften Künstlervereinigung, die sich gegen den akademischen Kunstbetrieb gebildet hatte, eine wichtige Rolle, Jahre hindurch auch als Vorstandsmitglied. Eine Begründung für den Rückzug seiner Frau nach der Eheschließung liegt nicht vor.

---

1    von der Dollen 2020.

## Künstlerische Gleichgestimmtheit der Partner?

Aus der Anschauung der beiden Werke, ihrer Thematik und ihrem formalen wie stilistischen Ausdruck muss eine Gleichgestimmtheit klar verneint werden. Da haben die beiden Werke nichts miteinander gemein. Ihre Herleitung ist auch unterschiedlich, obwohl die Partner sich während ihrer Ausbildung an der Académie Julian in Paris kennengelernt hatten. Das war in den Jahren 1894–97. Während den Frauen eine akademische Ausbildung zu der Zeit noch verschlossen war, hatte Leo von König, bevor er diese private Kunstschule in Paris besuchte, schon ein gründliches Studium hinter sich, indem er nach verschiedenen vorbereitenden Kursen ein dreijähriges Studium an der *Königlichen Akademischen Hochschule für die bildenden Künste* in Berlin absolviert hatte. Er blieb zeitlebens bei einer impressionistischen Bildauffassung. Sein *Selbstbildnis* von 1902 (Abb. 1), das ihn nachdenklich sinnend vor einem auf der Staffelei stehenden Gemälde zeigt, ist dafür ein Beispiel: Großflächig und schwungvoll über Details hinweggehend, ist es typisch für die lockere Pinselführung impressionistischer Gemälde. Sein späteres Bild *Am Frühstückstisch* von 1907 ist dagegen von klaren Umrissen bestimmt und zeigt insofern eine Verwandtschaft mit Gemälden von Edouard Manet. Es hängt heute in der Nationalgalerie in Berlin in Gesellschaft von Malern der Berliner Secession. Mathilde ist darauf lesend, ihrer Tochter Yvonne gegenüber sitzend, zu sehen. Es ist das Jahr ihrer Heirat. Leo von König hatte Yvonne, die von Mathilde mit in die Ehe gebracht worden war, adoptiert und später ihr Heranwachsen mit liebevollen Bildnissen begleitet. Die morgendliche Szene der Frauen spielt auf dem elterlichem Gut der von Königs in Norddeutschland. Zwei Jahre später malte er Mathilde und Yvonne nebeneinander auf einem Sofa sitzend. Dieses Gemälde von 1909, dem er den Titel *Beim Lesen der Zeitung* (Abb. 2) gab, schätzte er besonders, denn er hängte es im Herrenzimmer seiner Villa in Schlachtensee bei Berlin auf. Leo von Königs Gemälde sind groß und repräsentativ. Der Kontrast zu den Bildern seiner Frau könnte nicht größer sein.

Stilistisch schließt Mathilde Tardif bei der französischen Künstlergruppe der Nabis an, die wie sie aus der Académie Julian hervorgegangen war. Ihr homogenes Werk folgt dem ästhetischen Konzept dieser Sonderform des Art Nouveau, des französischen Jugendstils. Ihre sehr kleinen Bilder zeigen die typischen klar gezogenen, eleganten Umrisslinien des Jugendstils. Die Farben sind nicht wie beim Impressionismus als Materie sichtbar; sie haben keinen

Ingrid von der Dollen

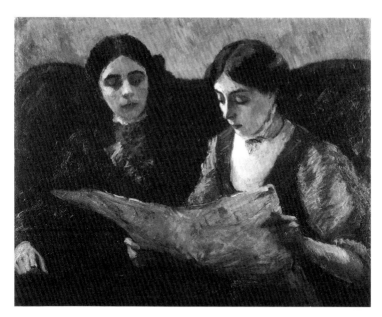

Abb. 2  Leo von König, *Beim Lesen der Zeitung*, 1909, Öl auf Leinwand, 75 × 96 cm,
Privatbesitz

Eigenwert, sondern eine dem Gegenstand dienende Funktion und sind flä-
chig aufgetragen. Mathilde Tardif hat die stilistischen Anregungen der Nabis
übernommen, deren Ästhetizismus sowie die Bedeutung eines religiösen Le-
bens, das sie für sich verinnerlicht hat, was auf vielen ihrer Bilder bis zum
Schluss sichtbar wird (Abb. 4). Doch im Unterschied zu den Nabis über-
nimmt sie nicht die Lebensferne dieser Maler, die sich als Bruderschaft zu
einer ordensähnlichen Gemeinschaft zusammengeschlossen hatten. Mat-
hilde Tardif dagegen widmet sich den Szenen des Alltags, den für das Paris
der Jahrhundertwende charakteristischen Caféhaus-Szenen oder auch Perso-
nen der Halbwelt. Die Niederungen der Gesellschaft haben sie besonders an-
gezogen: Sie malt *Die tote Mutter* (Abb. 3), *Das tote Kind* oder das *Begräbnis
eines Kindes*, Themen, die sie in ästhetischer Form gestaltet. Sie zeigt auch
einen Obdachlosen in einer vagen Umgebung, in der er keinen Halt zu finden
scheint, oder einen Wahnsinnigen, der offenbar, aus dem Bett hochge-
schreckt, durch die Nacht irrt und Furchtbares zu sehen scheint. Ein umge-

Abb. 3  Mathilde Tardif, *Die tote Mutter*, 1902, Mischtechnik auf Karton,
24,3 × 17,5 cm, Privatbesitz

Ingrid von der Dollen

kehrtes Hufeisen an der Wand als Zeichen des Unglücks begleitet die Szene symbolisch ebenso wie eine halbleere Weinflasche auf dem Tisch. Im Allgemeinen geht sie sparsam mit solchen Attributen um und weist der Mimik ihrer Personen die wesentliche Bedeutung zu. Oft zeugen ihre Bilder auch von ihrem Humor, ja von Ironie, wenn sie als tief religiöse Frau etwa die Geistlichkeit darstellt. In der Spannung zwischen Mitgefühl und Kritik, zwischen preziöser Gestaltung und trostlosem Inhalt liegt die Besonderheit ihres Werks. Sie beobachtet Individuen, Zweierbeziehungen oder kleinere Gruppen. Das psychologische Element ist für sie wesentlich. Diese Bilder entstanden einige Jahre nach der vorigen Jahrhundertwende und können als ein Panoptikum der Gesellschaft um 1900 angesehen werden.

Grundsätzlich aber steht Mathilde Tardif wie die Gruppe der Nabis im Gegensatz zum Naturalismus-Impressionismus, der die Errungenschaften des modernen Lebens preist, so wie sie die industrielle Revolution mit sich gebracht hatte: Monet etwa, fasziniert von der neuen Ingenieurskunst des Brückenbaus und der Bahnhöfe, beobachtete und malte nie gesehene Rauch- und Dampfentwicklungen. Derartige Aspekte der Realität fanden keinen Eingang in die Bildwelt der Mathilde Tardif. Solche alltäglichen Themen verlockten aber auch Leo von König nicht. Er malte neben Porträts zwar Landschafts- und Tierbilder, doch lag darauf nicht der Schwerpunkt seines Werks. Mathilde Tardif hat Landschaft lediglich in ihre letzten Bilder einbezogen, nicht aber in impressionistischem Sinn, vielmehr als Hintergrundkulisse. Eine natürliche Lichtinszenierung ist nie gewollt ebenso wenig wie eine Aufsplitterung der Flächen in lockere Farbpartikel. In dieser späten Zeit, 1928, ein Jahr vor ihrem Tod, sieht sie das Treiben der Menschen inzwischen aus weiter Entfernung, so als habe sie schon Abstand genommen von der Welt. In dieser letzten Phase hat sich entsprechend der Thematik auch ihr Stil verändert, und sie entwickelt eine Form der naiv erzählenden Malerei. Ihre *Marienprozession* (Abb. 4) ist dafür ein Beispiel. Da ist sie inzwischen noch weiter entfernt von der großen, repräsentativen Porträtmalerei eines Leo von König.

Eine Gemeinsamkeit des Ehepaares ließe sich dagegen erkennen im beiderseitigen Interesse am Menschen, wenn es sich auch in verschiedener Weise äußerte. Leo von König wurde zum gefeierten Porträtisten seiner Zeit und hatte durch seine Aufträge Zugang zur höheren Gesellschaft, der er selbst von Geburt an ja auch zugehörte. Mit besonderer Hingabe porträtierte er Men-

Abb. 4 Mathilde Tardif, *Marienprozession*, 1928, Öl, Tempera, Deckweiß auf Holz, 22,2 × 27,1 cm, Privatbesitz

schen, die ihm persönlich nahestanden und versuchte immer wieder in verschiedenen Fassungen, sich ihrem Wesen zu nähern. So gibt es zahlreiche Bildnisse seines Freundes Ernst Barlach, drei von Julius Meier-Graefe, vier von Käthe Kollwitz, drei von Gerhart Hauptmann. Von Mathilde schuf er sieben Porträts, von seiner zweiten Frau Anna sogar zwölf sowie auch mehrere von Lola von Grunelius. Maler, Bildhauer und Schriftsteller malte er vor allem in der Zeit ihrer Verfemung. Als Wiedergutmachung wurde dies auch aufgefasst, wie Jochen Klepper in seinem Tagebuch bezeugt: »Nun hat König auch noch Nolde und Barlach gemalt, damit nach ihrer Vernichtung in Deutschland durch die Ausstellung ›Entartete Kunst‹ diese Gestürzten wenigstens das Bewußtsein haben, daß ihr Gesicht vom besten Maler der Nachwelt erhalten bleiben soll. Im Barlach-Porträt liegt restlos alles gelähmte Entsetzen des Alten, Geistigen vor dem Anbruch solcher neuen Zeit. In seiner geliebten mecklenburgischen Heimat schreiben sie ihm nun Drohbriefe und

Ingrid von der Dollen

werfen ihm die Fensterscheiben mit Steinen ein.«[2] Den Nationalsozialismus erlebte Mathilde Tardif nicht mehr. Anna von König aber hatte die Zurückweisung ihres Mannes durch die offizielle Kunstpolitik und die Gefahren des Krieges mit ihm durchzustehen.

Die Porträts, die Leo von König damals schuf, haben viel Bewunderung ausgelöst: Von »malerischer Wesenserfassung« spricht Nikolaus Sombart[3], von »seiner behutsamen und verinnerlichten Kunst der Menschendarstellung«, schreibt Rainer Zimmermann; das seien Bilder, »in denen an der Erscheinung des Menschen wesentliche Züge seines Schicksals sichtbar werden«[4]. Mathilde Tardif aber war keine Porträtmalerin, ein Selbstporträt von ihr gibt es nicht und von ihrem Ehemann lediglich eine verschlüsselte Darstellung in ihrem *Pierrot* (Abb. 6). Sie interessierte sich für Menschen im Zusammenhang mit ihrer gesellschaftlichen Situation. Ihr Werk ist deshalb ein Spiegel der Zeit. Darin besteht seine Bedeutung.

### Gegenseitige Wertschätzung

Ein Einfluss des Malers auf seine malende Ehefrau lässt sich ebensowenig erkennen wie umgekehrt. Beide bleiben grundsätzlich bei dem von ihnen gewählten Kunstausdruck. In dieser Hinsicht sind sie, wie gezeigt, weit von einander entfernt. Es gibt bei allem Mangel an direkten Quellen, die über die gegenseitige Wertschätzung Auskunft geben könnten, jedoch einen Hinweis in den umfangreichen Schriften des gemeinsamen Freundes Julius Meier-Graefe (1867–1935). Es handelt sich etwa um eine Passage in seinem berühmt gewordenen Buch *Spanische Reise* von 1908, die seitdem mehrfach wieder aufgelegt wurde (zuletzt 1984 und 1990). Auf dieser Reise war das Ehepaar von König mit von der Partie. Meier-Graefe widmet sich ausführlich dem Besuch des Prado in Madrid sowie des Escorial, wobei sie begeistert übereinstimmen in der Beurteilung von El Greco. Bei dieser Gelegenheit aber mokiert sich Meier-Graefe über Mathildes »Leidenschaft für das zum Umfallen komische Dreiflügelbild des Hieronymus van Aeken«[5], womit *Der Garten der*

---

2    Klepper 2005, S. 309 f.
3    Sombart 1984, S. 122.
4    Zimmermann 1980 S. 71.
5    Meier-Graefe 1922, S. 313.

*Lüste* von Hieronymus Bosch gemeint ist. Mit Leo von König wird er sich in seinem Urteil einig gewesen sein, denn er schreibt: »In die Sammlung Bosch brachte ich Hans [Leo von König] nur mit Mühe. Da ich nur Primitive erwartete und Hans dafür nicht zu haben ist. Er hat nicht unrecht. Wenn man vor Primitiven nicht das Primitive vergißt, sind sie nichts wert«[6], kommentiert Meier-Graefe dessen Ablehnung. Beiden lag das kleinteilig Erzählende der sogenannten primitiven Kunst nicht, wie es doch gerade Mathilde Tardif bei Hiernoymus Bosch so sehr bewunderte: »Sie kann stundenlang davor stehen und sich Details zusammensuchen wie Rosinen aus dem Kuchen«[7], schreibt Meier-Graefe weiter und so kleinteilig erzählend malte sie ihre letzten Bilder. Das Erzählerische war in ihren kleinen Gemälden ohnehin immer dominant. Julius Meier-Graefe und Leo von König dagegen blieben Zeit ihrers Lebens streitbare Bewunderer des über die detaillierte Zeichnung hinwegmalenden Impressionismus, in dem der Eigenwert der Farbmaterie dominant ist. Doch ein direktes Wort der beiden großen Männer zu der Malerei der Mathilde Tardif ist mir nicht bekannt geworden. Es könnte sein, dass die jahrelangen Lücken in ihrem Werk auf eine mangelnde Wertschätzung ihrer Nächsten zurückzuführen sind.

Dagegen gab es andere Bewunderer im gemeinsamen Freundeskreis, die sich allerdings erst posthum zu ihr äußerten. Die letzten Bilder hat der mit den Königs befreundete, wesentlich jüngere Schriftsteller Reinhold Schneider (1903–1958) in seiner ihm eigenen pathetischen Sprache gewürdigt: »Wundersam zart sind ja auch die Bilder ihrer südlichen Heimat, die diese Frau gemalt hat: das Märchen, eine liebvolle zauberhafte Freude, ganz verinnerlichter Schmerz verklären diese Abbilder des Südens.«[8] Er mag an ihre *Marienprozession* gedacht haben (Abb. 4). An gleicher Stelle bewundert Reinhold Schneider die Malerin »als Helferin an dem großen, langsam aufblühenden Werke ihres Gatten.«

Soviel, was die Wertschätzung ihres malerischen Werks betrifft. Mehr erfahren wir über die Bewunderung für ihre Persönlichkeit. Ein anderer Schriftsteller, Rudolf Alexander Schröder (1878–1962), ein enger, durch zahlreiche

---

6    Ebd.
7    Ebd.
8    Schneider 1936, S. 23.

Ingrid von der Dollen

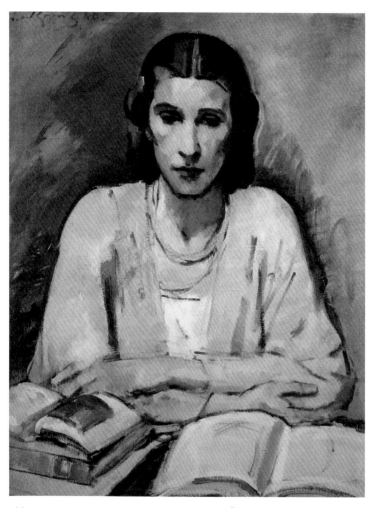

Abb. 5  Leo von König, *Die Gattin des Künstlers*, 1940, Öl auf Leinwand, 95 × 57 cm, Privatbesitz

Briefe bezeugter Freund Julius Meier-Graefes, hatte ein paar Jahre lang zusammen mit diesem und den Königs hausgehalten, wie er in seinen Erinnerungen an Leo von König formuliert. Da heißt es über diese gemeinsame Zeit:

»Vierter im Bunde war Leo von König, sehr bald in Gemeinschaft mit seiner ersten Frau, einer unvergeßlich reinen und liebenswerten Persönlichkeit, deren Antlitz uns aus manchem seiner Bilder entgegenblickt, am sprechendsten und ähnlichsten aus dem Gruppenbildnis *Das Frühstück*, das die Nationalgalerie erworben hat, dem Meisterwerk jener frühen Berliner Jahre, in dem schon der Farbakkord der Spätwerke aufklingt. Ihrer Lieblichkeit ist auf allen Bildern der leise Hauch der Schwermut beigemengt, den so viele Frauenantlitze seiner Hand tragen.«[9]

Dieser Rückblick auf die gemeinsame Berliner Zeit liest sich wie ein spätes Memorandum zu Ehren der Mathilde Tardif, denn für sie sollte das Berliner Leben 1920 enden. Leo von König ließ sich von ihr scheiden und heiratete seine Schülerin Anna Freiin von Hansemann (Abb. 5). In einem Brief an Gerhart Hauptmann (1862–1946) bittet Leo von König den gemeinsamen Freund um Verständnis für seine, auch ihn schwer belastende Entscheidung: »Sie werden sich wie alle anderen Menschen gewundert und auch mich getadelt haben, daß ich eine so kluge und gütige Frau verlassen habe, um ein Mädchen, das 26 Jahre jünger ist, zu heiraten.«[10]

Eine enge Beziehung pflegte Leo von König indessen weiterhin zu Mathilde Tardif. Bei ihrer Scheidung war sie 48 Jahre alt. Sie zog zurück in ihre Heimat nach Südfrankreich und lebte dort zusammen mit ihrer Tochter Yvonne und deren Ehemann, dem Maler Walter Becker (1893–1984), auf einem Anwesen nahe Cassis sur mer an der Côte d'Azur. Hier entstanden ihre letzten Bilder. Bei ihren zukünftigen Deutschlandaufenthalten wohnte sie bei ihren ehemaligen Schwiegereltern auf Gut Woltersdorf. Am 5. Mai 1929 setzte sie ihrem Leben freiwillig ein Ende.[11] Die Gründe hierfür bleiben wie so vieles in ihrem Leben im Dunkeln. Die Verehrung für seine erste Frau aber bewahrte Leo von König über ihren Tod hinaus: Von Reinhold Schneider ist zu erfahren, er sei jedes Jahr am Totensonntag nach Potsdam gefahren, *um das Grab seiner Eltern und seiner ersten Frau zu schmücken.*[12] Gerhart Hauptmann sandte das folgende Beileidstelegramm an ihren ehemaligen Mann nach Berlin:

9   Schröder 1952, S. 1071 f.
10   Johanning 2006, S. 193.
11   Nach neuesten Erkenntnissen ist sie in einem Krankenhaus in Hamburg gestorben.
12   Schneider 1954, S. 151.

Ingrid von der Dollen

»Du weisst, wie wir Frau Mathilde von Koenig im Gedächtnis haben als eine der edelsten, bedeutendsten und liebenswertesten Frauengestalten. So behalten Grete und ich sie im Gedächtnis. Das wollte ich Dir sagen mit tiefstem Anteil an Deinem Schmerz.

Dein Gerhart Hauptmann

Agnetendorf i. Rgb., Wiesenstein 17. V. 1929«[13]

## Anna Freifrau von König

Anna geb. von Hansemann (1897–1992) stammte aus begüterter Familie und war versiert in gesellschaftlichem Umgang. Das Ehepaar führte in Berlin ein »großes Haus«, lud ein zu Dichterlesungen, wo etwa Reinhold Schneider vortrug oder Julius Meier-Graefe sprach; Gerhart Hauptmann, Rudolf Alexander Schröder zählten zu den Gästen. Von diesen Freunden schuf Leo von König auch mehrere Porträts. Anna war schön und großzügig tolerant. Aus ihrer Ehe gingen die beiden Töchter Mechtild und Esther hervor. Durch Mechtild verbanden sich die beiden Familien Hans Purrmanns und Leo von Königs, indem Mechtild den Sohn des Malers, Robert Purrmann, heiratete.

Auch Anna hatte später, wie Mathilde Tardif vor ihr, eine neue Liebe ihres Mannes zu akzeptieren: Die junge Spanierin Dolores (Lola) von Grunelius geb. Caballero (1908–2002). Sie war wie Anna selbst und übrigens auch Mathilde Vollmoeller, die spätere Frau von Hans Purrmann, aus dem Schülerkreis Leo von Königs hervorgegangen. Leo von König malte die 29-jährige Lola 1937 zum ersten Mal. Erst nach dem Tod des Malers, 1944, brachte sie den gemeinsamen Sohn Dominik zur Welt. Um das Wohlergehen dieses nachgeborenen Sohnes kümmerte sich Anna von König zusammen mit Lola Caballero, ja die beiden Frauen wohnten zeitweilig unter einem Dach.[14]

Die Neigung Leo von Königs zu schönen Frauen hat in verschiedenen Gemälden ihren Niederschlag gefunden. Bereits 1905 hatte Mathilde Tardif mit ihrem *Pierrot* (Abb. 6), dem sie das Konterfei ihres Mannes gab, dargestellt wie dieser, von Frauen bedrängt, ihnen wehrlos ausgeliefert ist. Auf dieses Gemälde hatte Leo von König fünf Jahre später mit seinem Bild *Pierrot und*

---

13    Staatsbibliothek zu Berlin, Handschriftenabt.; Nachl. Gerhart Hauptmann, Sig. GH BR NL B 1264/1.
14    Herbertz 2009, S. 74.

Abb. 6  Mathilde Tardif, *Pierrot*, 1905, Mischtechnik auf Karton, 31,7 × 20,5 cm, Privatbesitz

　　　　　　　　　　　　　　　　　　　　Ingrid von der Dollen

*Colombine* geantwortet, wo er sich selbst als Harlekin darstellt, der sich werbend zu Colombine, alias Mathilde, herunterbeugt. Das Thema ließ Leo von König nicht mehr los. In fünf Varianten hat er es bis in seine letzten Lebensjahre hinein bearbeitet unter dem Titel *Der Tod des Pierrot*. Die vierte Fassung von 1943 wird heute in Schloss Wernigerode aufbewahrt. Sie lässt in Komposition, Farbgebung und Bildformat entschieden die Inspiration durch El Greco erkennen, insbesondere durch dessen *Auferstehung Christi* aus den späten 1590er Jahren, das Leo von König in Madrid bewundert und kopiert hatte. Statt eines toten Heiligen, wie auf El Grecos berühmtem Gemälde *Das Begräbnis des Grafen Orgaz*, legt er nun in den Vordergrund den toten Pierrot, beweint von einer Schar sich herzudrängender Frauen.

## Geschlechterspezifische Unterschiede

Wohl selten ist es möglich, den Unterschied zwischen männlich und weiblich in der Malerei so sichtbar und den traditionellen Vorstellungen entsprechend zu benennen, wie im Falle dieses Ehepaares. Hier das auf Repräsentation angelegte Œuvre in großem Format, dort das intime, zu stiller Zwiesprache auffordernde Werk in kleinstem Maßstab, das Nahsicht verlangt. Hier die tätige Außenwirkung des Mannes, die Mitgestaltung am Kunstleben seiner Epoche, dort die Enthaltsamkeit an öffentlicher Tätigkeit, stattdessen die einfühlsame Beobachtung des Menschen in seinem verschiedenen Stand, ja die intime Anteilnahme am persönlichen Geschick des Menschen bis in die Randbereiche der Gesellschaft hinein. Zwar leben auch die Porträts Leo von Königs von der psychologischen Durchdringung seines Modells – darin gerade besteht der Wert dieses Malers –, doch bleiben sie im Bereich des Repräsentativen, groß angelegten, nicht im Momentanen und Zufälligen des Augenblicks. Mathilde Tardif begibt sich in abseits gelegene Welten sozialer Institutionen, wie Altersheim und Armenheim für Kinder, kommentiert und beschreibt. Ihre Modelle posieren nicht, sie bat sie nicht in ihr Atelier, wobei es fraglich ist, ob sie überhaupt eines hatte.

Der Anspruch, den Frauen an ihr Renommee als Künstlerin stellten, war in dieser Generation oft gering im Vergleich zu den Männern, zumindest gilt dies so im Fall der Mathilde Tardif. Noch eine zwanzig Jahre jüngere Kollegin, Grete Csaki-Copony (1893–1990), bringt das anschaulich zum Ausdruck, wenn sie als 90-Jährige auf ihre Ferien mit den Kindern zurückblickend sagt:

»Es war das Natürlichste von der Welt, dass ich dann gemalt habe. Wirklich, dass ich mich so extra auf ein Podest stellen musste, um zu malen, diesen Wunsch hab ich nie gehabt.«[15]

Wenn auch die Bilder des Ehepaares den tradierten Begriffen von Mann und Frau der damaligen Zeit entsprechen, so wäre es doch fatal, die Erkenntnisse, wie sie sich hier aus der Betrachtung der Bilder ergeben, zu verallgemeinern. Die fünf Jahr ältere Käthe Kollwitz (1867–1945) etwa wandte sich mit ihrem Werk durchaus an die Öffentlichkeit: »Ich will wirken in dieser Zeit, in der die Menschen so ratlos und hilfsbedürftig sind«, wie sie 1922 in ihrem Tagebuch schreibt[16], und sie trat entsprechend öffentlich auf. Allerdings ging es auch ihr um Anteilnahme am Menschen und nicht um seine Repräsentation.

Darüber hinaus können über den Schaffensprozess charakteristische Unterschiede benannt werden, die von mancher Malerin auch formuliert wurden. Aus ihren Äußerungen geht hervor, dass das intuitive, flexible Vorgehen der Frauen im Gegensatz steht zur männlichen Vorliebe einer Systembildung – es gibt z. B. kein künstlerisches Manifest von der Hand einer Frau dieser Zeit. Die Frauen malten im Allgemeinen alleine und neigten nicht zu programmatischen Gruppenbildungen. Paula Modersohn-Becker betont in einem Brief an ihre Schwester von 17. Januar 1906 »Mir zum Beispiel könnte gar nichts Lieberes passieren, als von Zeit zu Zeit sechs Wochen allein zu sein.«[17] Alle diese Beobachtungen sollen allerdings nicht auf den Geschlechterdiskurs der heutigen Gesellschaft zum Thema von Maler und Malerin übertragen werden. Sie schaffen und leben unter veränderten historisch-politisch-sozialen und kulturellen Bedingungen und bringen Werke hervor, die den traditionellen Rahmen sprengen.

---

15    von der Dollen 2008, S. 37.
16    Kollwitz 2018, S. 542.
17    Modersohn-Becker 1949, S. 270.

Ingrid von der Dollen

## Literatur

**Bechter 2001**

Alexandra Bechter: *Leo von König*. In: Ausst.-Kat. *Leo von König. Maler der Berliner Secession*. Hrsg. von Bernd Küster, Bremen 2001.

**Herbertz 2009**

Eva-Maria Herbertz: *Anna von König*. »*Ich würde alles genauso wieder machen*«. In: *Leben in seinem Schatten. Frauen berühmter Männer*, München 2009, S. 64–74.

**Johanning 2006**

Antje Johanning: *Gerhart Hauptmanns Freundeskreis*. In: *Internationale Studien*. Hrsg. von Klaus Hildebrandt und Krzystof A. Kuczynski, Würzburg 2006.

**Klepper 2005**

Jochen Klepper, *Unter dem Schatten deiner Flügel*, Gießen (3. Aufl.) 2005.

**Kollwitz 2018**

Käthe Kollwitz: *Die Tagebücher 1908–1943*, München (2. Aufl.) 2018.

**Meier-Graefe 1922**

Julius Meier-Graefe: *Spanische Reise*, Berlin (2. Aufl.) 1922.

**Modersohn 1949**

Paula Modersohn: *Briefe und Tagebuchblätter*, Berlin 1949.

**Schneider 1936**

Reinhold Schneider: *Gestalt und Seele. Das Werk des Malers Leo von König*, Leipzig 1936.

**Schneider 1991**

Reinhold Schneider, *Verhüllter Tag*, Frankfurt a.M. (6. Aufl.) 1991.

**Schröder 1952**

Rudolf Alexander Schröder: *Die Aufsätze und Reden. Zweiter Band*. In: Gesammelte Werke III, Berlin/Frankfurt a.M. 1952.

**Sombart 1983**

Nikolaus Sombart: *Jugend in Berlin 1933–1943*, München/Wien 1983.

**von der Dollen 2008**

Ingrid von der Dollen: *Grete Csaki-Copony 1893–1990. Zwischen Siebenbürgen und weltstädtischer Kultur*, Hermanstadt/Sibiu 2008

**von der Dollen 2020**

Ingrid von der Dollen: *Die Malerin Mathilde Tardif. Panoptikum der Gesellschaft um 1900*, Tutzing 2020.

**Zimmermann 1980**

Rainer Zimmermann: *Die Kunst der verschollenen Generation. Deutsche Malerei des Expressiven Realismus von 1925–1975*, Düsseldorf/Wien 1980.

Abb. 1  Jury der Münchener Neuen Secession 1919; Maria Caspar Filser sitzend 1. v. l.,
Karl Caspar sitzend 4. v. l., Fotografie

# Eigenart und Einklang

## Die Kunst- und Lebensgemeinschaft von Maria Caspar-Filser und Karl Caspar

Stefan Borchardt

»Es ist überliefert, als die damals zehnjährige Maria Filser in Heidenheim von ihren Eltern einen Malkasten geschenkt bekam, dass der Nachbarjunge Karl Caspar daraufhin auch einen haben wollte. Später hatte Karl Caspar erzählt, dass zwei Dinge von dem Zeitpunkt der ersten Begegnung mit Marias Malkasten ihm klar gewesen seien: Erstens Maler werden zu wollen und zweitens das Mädchen, das so selbstlos seinen Malkasten mit ihm geteilt hatte, zu seiner Frau zu nehmen. Und weiter soll er lächelnd gemeint haben, beides wäre eingetreten und somit wäre seine Frau zugleich auch diejenige, die ihm das Malen beigebracht hätte.«[1]

Mit diesen Worten fasst Felicitas E. M. Köster, die als Enkelin das Erbe ihrer Großeltern bewahrt und als ebenfalls studierte Malerin in dritter Generation die künstlerische Tradition der Familie fortsetzt, die lebensentscheidende Begebenheit im Leben von Karl Caspar und Maria Filser, später verheiratete Caspar-Filser, zusammen.

Maria Filser wurde am 7. August 1878 in Riedlingen an der Donau geboren, als viertes Kind von Josef Filser und Maria Filser, geb. Eggert. Weil ihr Vater im Staatsdienst tätig war, zuletzt als Oberamtmann (Landrat), wuchs sie an verschiedenen Orten im Königreich Württemberg auf, neben Riedlingen in Bad Buchau, Ulm, Heidenheim und Balingen. Karl Caspar ist knapp sieben Monate jünger. Er wurde als erstes von acht Kindern am 13. März 1879 in Friedrichshafen am Bodensee geboren. Der Vater arbeitet als Zollamtsassistent. Nach einigen Jahren in Langenargen zog die Familie nach Heidenheim,

1    Köster 2014 [o. S.]. Felicitas E. M. Köster gilt mein herzlicher Dank für zahlreiche wichtige Hinweise und ihre Unterstützung der Recherchen zum Thema.

wo sich die beiden 1888 kennenlernten. Der Wegzug der Familie Filser nach Balingen sollte sie kurz darauf trennen. Sie blieben in schriftlichem Kontakt und begegneten sich im Jahr 1896 wieder, in der Stuttgarter Kunstschule, an der beide unabhängig voneinander begonnen hatten, Malerei zu studieren. Zwischen ihnen entwickelte sich eine Liebesbeziehung, die im Jahr 1905 zur Verlobung und 1907 schließlich zur Heirat führte und ihrer beider Leben lang andauern sollte.

Aus der Kindheitsfreundschaft erwuchs neben der Lebensgemeinschaft eine künstlerische Partnerschaft, in der es zwischen beiden keine künstlerische Hierarchie gab. Sowohl im persönlichen Verhältnis wie auch in der öffentlichen Wahrnehmung standen sie auf einer Stufe. Sie traten gleichrangig auf und wurden auch so gesehen, als Persönlichkeiten und in ihrem Werk. In der Kunstkritik wurden beide durchweg als ebenbürtig untereinander und mit den wichtigsten anderen aktuellen künstlerischen Positionen behandelt.

**Werdegang und künstlerische Prägungen**
Maria Filser studierte in den Jahren 1896–1904 an der Kunstakademie Stuttgart bei den Professoren Friedrich von Keller und Gustav Igler. Sie folgte Karl Caspar zum Wintersemester 1901/02 nach München und verbrachte dort knapp zwei Jahre als Gaststudentin bei Prof. Ludwig von Herterich. Da sie aber an der Münchner Akademie als Frau keinen Zutritt als ordentlich Studierende erhielt, kehrte sie nach Stuttgart zurück, um dort ihren Abschluss zu machen.

Maria Caspar-Filser hat sich nach ihrem Studium in kürzester Zeit einen Namen als Landschafts- und Stilllebenmalerin gemacht. In der Auseinandersetzung mit Paul Cézanne und Vincent van Gogh entwickelte sie eine eigene Bildsprache, geprägt von einer reichen Farbkultur und malerischen Unmittelbarkeit. Diese – wie Wilhelm Hausenstein es nennt – »strömende Freiheit des Malerischen«[2] macht das sinnliche Erleben der sichtbaren Welt unvermittelt im Bild anschaulich.

Auch Karl Caspar hat 1896 sein Studium an der Akademie der Bildenden Künste in Stuttgart aufgenommen. Ab 1897 studierte er bei Ludwig von Her-

---

2    Zit. n. Caspar-Filser 1986, S. 42.

Stefan Borchardt

terich, der zu dieser Zeit als der fortschrittlichste Lehrende der Akademie galt. Im Jahr 1900 folgt er Herterich nach München. Auch er wechselt 1903 wieder nach Stuttgart, in die Klasse von Robert Haug.

1904 erhielt er seinen ersten kirchlichen Auftrag. Im Jahr 1906, in dem er auch sein Studium beendete, wurde ihm der Rom-Preis der Akademie zugesprochen, der ihm 1907 die erste längere Reise nach Italien ermöglichte. 1911 wird das Paar seine erste gemeinsame Italienreise unternehmen, der zahlreiche weitere folgen sollten.

Karl Caspar hatte sich von Beginn an besonders der künstlerischen Erneuerung der christlich-religiösen Malerei mit den malerischen Mitteln der Gegenwart verschrieben. In seiner Malerei verbindet er einen kraftvoll expressiven Gestus mit lebhaftem Kolorit. Er entwickelte sie in jungen Jahren in Auseinandersetzung mit alter Kunst von Giotto über El Greco (der damals erst wiederentdeckt worden war) und der neueren Kunst von Hans von Marées, Arnold Böcklin und Anselm Feuerbach. Unter den Zeitgenossen galt sein Augenmerk der Kunst Alexej von Jawlenskys, des Malermönchs Pater Willibrord Jan Verkade, der Beuroner Schule unter Desiderius Lenz oder auch Albert Weisgerbers – allesamt Künstler, die ebenfalls nach zeitgenössischen Ausdrucksmitteln für religiöse Themen suchten. Für seine Entwicklung spielten auch Paul Cézanne und Vincent van Gogh in den frühen Jahren eine wichtige Rolle. Beide, Karl und Maria, setzten sich auch mit der neueren französischen Malerei auseinander, den Nabis und den Fauves sowie später mit Edvard Munch.

### Die ersten Jahre in München

Beide haben früh Anerkennung gewonnen und schon während der Akademiezeit erste Auszeichnungen erhalten. Ab 1905 stellten sie in der Münchener Secession aus. Nach ihrem Studium hielten sie sich abwechselnd in Stuttgart, am Bodensee oder in München auf. Dort ließen sie sich 1909 endgültig nieder. Sie waren bald befreundet mit einer größeren Zahl moderner Künstler und Literaten, Männern und Frauen wie Lou Albert-Lasard, Julius Baum, Alice Berend, Georg Britting, Hans Carossa, Otto Fischer, Julius Hess, Karl Hofer, Alexej von Jawlensky, Paul Klee, Annette Kolb, Alfred Kubin, Mechtilde Lichnowsky, Rainer Maria Rilke, Edwin Scharff, Adolf Schinnerer, Regina Ullmann, Konrad Weiß, Heinrich Wölfflin und anderen.

Beide beteiligen sich in der Folgezeit aktiv an der Gestaltung des Münchner Kunstlebens. Karl Caspar und Maria Caspar-Filser – sie als einzige Frau – gehören im Jahr 1911 zu den Gründungsmitgliedern der SEMA, die es sich u. a. zur Aufgabe gemacht hat, die aktuelle Kunst in grafischen Mappenwerken zugänglich zu machen. Im selben Jahr finden im großen Saal im Erdgeschoss der Modernen Galerie Thannhauser große Kollektivausstellungen von Karl Caspar und Maria Caspar-Filser statt, zeitgleich mit der dritten Ausstellung der Neuen Künstlervereinigung und der ersten Ausstellung der aus ihr hervorgegangenen Redaktion des Blauen Reiter, die beide in den Nebenräumen der Galerie gezeigt wurden.

1911 standen beide auch in der engeren Auswahl für den vom Deutschen Künstlerbund ausgelobten Preis der Villa Romana in Florenz. Im Frühjahr 1913 wurde er schließlich Karl Caspar zugesprochen – offiziell: »Der Villa Romana-Preis Karl Caspars galt in der Realität einem Künstlerpaar, denn Maria Caspar-Filser war seit einigen Jahren schon weit über München hinaus als Malerin aufgefallen; seit 1909 stellte sie regelmäßig auch beim Deutschen Künstlerbund aus. Beide führten eine sehr ungewöhnliche Künstlerehe, die – trotz des Druckes beider Karrieren – standhielt. In der Villa Romana füllten sich im gemeinsamen Atelier bald die Wände.«[3]

Der gemeinsame Aufenthalt wurde vom Ausbruch des Ersten Weltkriegs abrupt beendet.

Beide beteiligten sich als Gründungsmitglieder an der Konstituierung der Münchener Neuen Secession im Herbst 1913. Die gewichtige Stellung von Karl Caspar schon in den Anfangstagen dieser Gruppierung vermerkt Paul Klee in seinem Tagebuch: »So wird die Phalanx von Püttner auf Klee sich erstrecken, über Caspar als Zentrum.«[4] Maria Caspar-Filser gehört – als einziges weibliches Mitglied selbstverständlich der Ausstellungsjury an (Abb. 1).

Der Krieg bedeutet für das Kunstleben einen massiven Einschnitt. Doch es finden dort, wo es möglich ist, weiterhin Ausstellungen statt. Mitten im Krieg, 1916, wurde in Hannover die Kestner Gesellschaft gegründet, die sich zum Ziel gesetzt hatte, die internationale Moderne nach Hannover zu holen. Dass auf die erste Ausstellung – eine Werkschau von Max Liebermann – eine Doppelausstellung des Ehepaares Maria Caspar-Filser und Karl Caspar folgte, be-

3   Kuhn 2005, S. 69.
4   Klee 1957, Nr. 925 [o. S.].

Stefan Borchardt

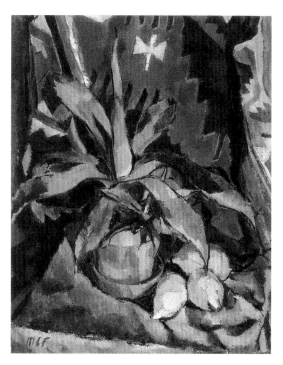

Abb. 2 Maria Caspar-Filser, *Stillleben mit Agave auf Kelim*, 1914,
Öl auf Leinwand, 73 × 58 cm, Landkreis Biberach, Galerie im
Landratsamt

legt angesichts des ambitioniert formulierten Anspruchs dieses Kunstvereins
die damalige Wertschätzung für ihre Kunst. Explizit formuliert sie Paul
Küppers, dessen Worten als Mitbegründer und erstem Direktor der Kestner
Gesellschaft besonderes Gewicht zukommt: »Die Kestner-Gesellschaft er-
öffnete am 8. November eine umfangreiche Ausstellung des Münchner
Künstlerpaares Karl Caspar und Maria Caspar-Filser, die erste wirklich abge-
rundete und großangelegte Veranstaltung, die der Kunst dieser starken, nach
neuen Zielen strebenden Menschen gilt. Vor den einzelnen Werken Caspars,
denen man häufig in den Ausstellungen der neuen Sezessionen in München
und Berlin begegnete, fühlte man, daß hier eine der stärksten Begabungen
der jungen Generation um die Bewältigung großer Aufgaben rang. Diese

große Schau, die eine ganze Reihe der größten Gemälde Caspars vereinigte, ist geradezu eine Offenbarung. (Der Verfasser wird das Schaffen des Künstlerpaares demnächst eingehender behandeln.) […]

Neben den monumentalen Werken des Mannes vermag sich die gesunde Kunst der Frau Caspar-Filser kraftvoll zu behaupten; ihre lebendigen, bald lodernden, bald still leuchtenden Gemälde haben etwas von der Wucht des van Goghschen Pinsels, aber sie sind dabei sehr persönlich und eigenwillig. In letzter Zeit liebt man es, bei beiden von der außerordentlichen Fruchtbarkeit des Schaffens zu reden – ein Nachlassen der künstlerischen Kraft ist dabei aber nirgends zu spüren, im Gegenteil: Caspars ›Kundschafter‹ von 1916 gehen in der fast venezianischen Leuchtkraft der Farbe über alle früheren Werke hinaus und die schöne ›Agave‹ der Caspar-Filser von 1916 ist eines der besten modernen Stilleben, die in den letzten Jahren gemalt wurden.«[5] (Abb. 2)

Im Sommer 1917 wird als einziges Kind die Tochter Felicitas geboren, die später ebenfalls Malerei studieren wird. So wie bis dahin von seiner Frau (Abb. 3) wird Karl Caspar fortan von ihr jährlich mindestens ein Bildnis malen.

## Die Zwanziger Jahre

Über den Ersten Weltkrieg hinaus war die hervorragende Position der beiden im Münchner Kunstleben ebenso unbestritten wie ihre allgemeine Anerkennung. So galten ihre Beteiligungen an den Ausstellungen der Münchener Neuen Secession als »Gradmesser für den Erfolg oder Misserfolg der jeweiligen Saison«, konstatiert Felix Billeter, der beispielhaft eine entsprechende Kritik der *Bayerischen Sonntagszeitung* vom 23. Juli 1923 zitiert: »Die IX. Ausstellung der Münchener Neuen Secession im Westflügel des Glaspalastes hinterläßt […] einen günstigeren Eindruck denn je. […] Für uns marschieren an der Spitze der eindrucksfähigsten Bilder wiederum jene des Ehepaares Caspar […]«.[6]

Ihr Wirkungskreis und ihre Anerkennung waren jedoch nicht auf München oder Süddeutschland beschränkt. Bereits 1906 wurde er als Mitglied in den Deutschen Künstlerbund aufgenommen. Ihre Aufnahme erfolgte 1908. Beide waren an der großen Sonderbundausstellung von 1912 in Köln beteiligt.

5    Paul E. Küppers: *Ausstellungen*. In: *Kunstchronik*, N. F. 28, Nr. 9 (1916), S. 79.
6    Billeter 2013, S. 20.

Stefan Borchardt

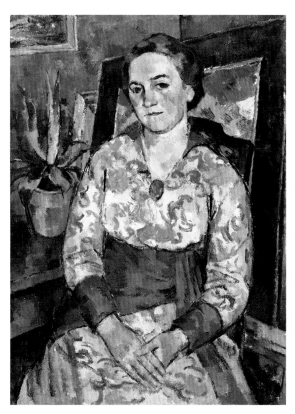

Abb. 3 Karl Caspar, *Bildnis Maria Caspar-Filser*, 1916,
Öl auf Leinwand, 100 × 74 cm, Staatsgalerie Stuttgart

Auf Vorschlag von Lovis Corinth wurde sie 1916 als Mitglied in die Berliner Secession aufgenommen, in die er ab demselben Jahr ebenfalls zu Ausstellungen eingeladen wurde. Außerdem wurde er 1915 in den Gesamtvorstand des Deutschen Künstlerbundes gewählt. Sie wird in das Gremium 1927 aufgenommen – als eine von nur zwei Frauen, die andere ist Käthe Kollwitz. 1928 erfolgte Karl Caspars Wahl in den engeren Vorstand. Beide haben auch international ausgestellt, sie seit 1910, er seit 1913. Sie waren jeweils insgesamt viermal auf der Biennale in Venedig vertreten. Im Jahr 1924 gehörte Karl Caspar auch zum Organisationskomitee der Biennale.

Doch beide sind nicht nur auf die Beförderung der eigenen Anerkennung bedacht. Ein besonderes Verdienst von Karl Caspars Wirken für die Neue Secession besteht darin, dass er sich dort stark für die bedeutendsten Vertreter der zeitgenössischen Kunst einsetzt: »Karl Caspar ist es durch seinen persönlichen Einsatz gelungen in den Jahren bis 1930 die Neue Secession zu der überregional bedeutendsten Künstlervereinigung in Deutschland zu machen.«[7] Während er in München dafür angegriffen wird, so viele auswärtige Künstler in der Neuen Secession zu zeigen, wird er in den Berliner Kunstkreisen wegen seines Einsatzes für die süddeutsche und die Münchner Kunst als »Bayerischer Löwe« tituliert.[8]

Der Dichter Konrad Weiß, Wegbegleiter und bekennender Glaubensgenosse des Künstlerpaares, fasst Karl Caspars künstlerische Eigenart und Leistung in der für ihn eigentümlichen Syntax mit den Worten zusammen: »Caspars Werk in seiner süddeutschen Erfülltheit nimmt im deutschen Kunstleben eine eigene, und dabei doch eine, was seit langem unterblieben ist, die Bewußtheiten wieder zusammenfassende Stellung ein.«[9]

Diese »Bewußtheiten wieder zusammenfassende Stellung« stellt nicht nur für das künstlerische Werk von Karl Caspar ein spezifisches Charakteristikum dar, sondern gerade auch für das dargestellte kunstpolitische Wirken und seine künstlerische Lehre, die er – gemeinsam mit seiner Frau und Kollegin in der Malklasse an der Akademie verwirklichte.

### Das Professorenpaar und die Lehre an der Akademie in München

Im Juni 1922 erhält Karl Caspar einen Ruf an die Stuttgarter Akademie – als Nachfolger und auf Vorschlag seines Lehrers Robert von Haug. Der Ruf war verbunden mit dem Angebot eines eigenen Ateliers für Maria Caspar-Filser in der Akademie. Daraufhin setzte sich in München Ludwig von Herterich, bei dem beide studiert hatten, mit weiteren Persönlichkeiten des Münchner Kunstlebens für eine Berufung auf einen Lehrstuhl an die Akademie in München ein. Karl Caspar war schon Ende 1917 der Titel »Königlich bayerischer Professor« verliehen worden – allerdings ohne Verbindung mit einem Lehr-

---

7    Meißner 1979, S. 86.
8    Ebd.
9    Weiß 1919/1945, S. 30.

stuhl oder Lehrauftrag. Obwohl der Vorschlag bei konservativen Kräften der Akademie, die keinen Expressionisten im Lehrkörper akzeptieren wollten, auf heftigen Widerstand traf, setzten sich die Befürworter Caspars durch und es folgte der Ruf nach München als Nachfolger von Heinrich von Zügel. Auch die Berufung an die Münchner Akademie bezog Maria Caspar-Filser mit ein, indem ihr Atelierplatz an der Seite ihres Mannes Teil der Vereinbarung war. Sie entschieden sich für München, wo sie sich fortan das große Atelier teilten. Drei Jahre später, im Jahr 1925 wird auch ihr – nach Käthe Kollwitz als zweiter Künstlerin überhaupt und als erster Malerin – der Professorentitel verliehen.

Es dauerte nicht lange, bis diese Malklasse zu den angesehensten unter den deutschen Akademien gehören sollte. Dass Karl Caspar als Professor der Akademie außerordentlich beliebt war und nachhaltige Wirkung hatte, lag nicht so sehr an seinem persönlichen großen künstlerischen Anliegen, der christlich-religiösen Kunst eine neue Form zu geben, in der die über fast zweitausend Jahre tradierte Botschaft eine lebendige Verbindung mit der un-mittelbaren Gegenwart eingehen sollte. Er fand auf diesem Gebiet kaum Nachfolge. Karl-Heinz Meißner resümiert dazu: »Caspars Versuch, eine zeit-genössische Bildwelt aus den kulturgeschichtlichen und anthropologischen Voraussetzungen des Christentums im 20. Jahrhundert noch einmal zu ent-wickeln, bleibt ohne nachhaltige Auswirkungen.«[10] Ähnlich stellt Peter-Klaus Schuster für die Situation in der Nachkriegszeit abschließend fest: »1946 konnte Caspar seine Lehrtätigkeit an der Münchner Akademie wieder auf-nehmen, geehrt von zahlreichen Schülern. Kaum einer von ihnen hat das Problem einer modernen christlichen Kunst aufgegriffen.«[11]

Was diese Klasse so überaus attraktiv machte, hatte seine Gründe viel eher in der offenen Haltung, dem liberalen Geist, in dem diese Klasse geführt wurde. Karl Caspar, der sich den Studierenden als ihr »älterer Kollege« vor-stellte, der keine Vorgaben mache, sah seine Aufgabe nicht darin ihnen Vor-gaben zu vermitteln, sondern sie zu ihrem jeweils eigenen, individuellen künstlerischen Ausdruck zu ermutigen und damit zum Fortschreiten aktuel-ler zeitgenössischer Kunst beizutragen. Ebenfalls trug der aus dem expressio-nistischen Aufbruch neu gewonnene freie Umgang mit Form und Farbe dazu bei, der hier zum ersten Mal in die akademische Lehre eingeführt worden ist.

10   Meißner 1984, S. 232.
11   Schuster 1984, S. 46.

In diesem Zusammenhang ist allerdings wichtig zu sehen – und dies auch im wörtlichen Sinn, als mit den Augen wahrnehmbare Evidenz –, dass sie, Maria Caspar-Filser, die mit ihm das Atelier teilte und ebenfalls unterrichtend tätig war, zahlreiche Schüler und Schülerinnen in Motivik, Malweise und Farbverständnis mindestens genauso geprägt hat, wie Karl Caspar als nomineller Inhaber des Lehrstuhls.

### Verfolgung und Verfemung

Karl Caspar sah sich früh Angriffen gegen seine Kunst und die Art der Lehre in seiner Klasse ausgesetzt, doch sollte er auch in schwierigen Situationen unbeirrbar seine Haltung beweisen.[12] So hatte er sich schon 1923 nach dem Novemberputsch Hitlers gegen nationalsozialistische Parolen gestellt und erste Anfeindungen erlebt. Ab 1928 folgten publizistische Angriffe in der nationalsozialistischen Presse gegen beide. So heißt es gegen Caspar in der Münchner Ausgabe des Völkischen Beobachters: »Wenn ein Maler sein Selbstbildnis als Farbenburleske kreiert […], so ist das schließlich sein Privatvergnügen, wenn er auch besser die Öffentlichkeit damit verschont hätte. Wenn er aber die Auferstehung Christi als Farbenkomödie darstellt, so müssen wir das entschieden ablehnen; um so mehr als die Christusfigur halb idiotisch deformiert erscheint […]«[13]. Auch Caspar-Filsers Malerei wurde in diesen Medien diffamiert. Von Anfang an richteten sich die Angriffe der nationalsozialistischen Journalisten und Funktionäre sowohl gegen die künstlerische Formensprache als auch gegen die Unabhängigkeit und individuelle Freiheit beider, die sich im Werk wie im persönlichen Auftreten unmittelbar ausdrückten. Auf die Angriffe reagierte Caspar unter anderem mit einem Selbstbildnis als Gärtner, das er 1932 malte und »Ein Bäumchen wird gepflanzt« betitelte, womit es eindringlich Zeugnis von seiner unbeirrbaren Haltung ablegt. Es ist ein bildnerisches Manifest und »eine Kampfansage an die kommenden Machthaber und deren Kunstgeschmack«.[14]

12 Die Ausführungen zur Verfolgung und Verfemung unter dem Nazi-Regime folgen weitgehend Borchardt 2014. Dort auch ausführliche Literaturhinweise. Ebenfalls grundlegend: Caspar 1984 und Caspar/Caspar-Filser 1993.
13 Zit. n. Wirth 1987, S. 61.
14 Caspar 1984, S. 392 mit Abbildung.

Stefan Borchardt

Aus der Ausstellung »50 Jahre Münchner Landschaftsmalerei und Bildnisplastik«, die von Januar bis März 1936 in der Neuen Pinakothek stattfand, ließ der Münchner Gauleiter Adolf Wagner zwei Gemälde von Maria Caspar-Filser entfernen (*Vorfrühling im Inntal, Septembermond*). Beide durften sich auch nicht mehr an der von Wagner organisierten Großen Münchener Kunstausstellung 1936 beteiligen.

Die letzte große Gruppenausstellung, an der sie teilnehmen konnten, war die vom Deutschen Künstlerbund organisierte Ausstellung »Deutsche Kunst im Olympiajahr 1936« im Hamburger Kunstverein, die am 21. Juli 1936 eröffnet wurde und noch einmal einen repräsentativen Überblick über die Moderne in Deutschland bot. Sie wurde schon zehn Tage später trotz des Protests der Aussteller von Adolf Ziegler, dem Vizepräsidenten der Reichskammer der bildenden Künste, persönlich geschlossen. Die mutige Schau, die die letzte Manifestation moderner Kunst in Deutschland bedeutete, besiegelte das Ende des Deutschen Künstlerbundes.

Als am 19. Juli 1937 im Galeriegebäude am Hofgarten in München die Ausstellung »Entartete Kunst« eröffnet wurde, betraf dieses Ereignis das Künstlerehepaar Maria Caspar-Filser und Karl Caspar in besonderer Weise, denn im Saal 7 des Obergeschosses wurden vier Gemälde von ihm und – mit höchster Wahrscheinlichkeit – eines von ihr gezeigt. Sie waren die einzigen in München lebenden und arbeitenden Künstler in der ganzen Ausstellung und daher von dieser Form der Ächtung noch wesentlich direkter und persönlicher getroffen als die anderen angeprangerten Künstler – und dies umso mehr, als Caspar zu diesem Zeitpunkt noch sein Lehramt als Professor an der Akademie innehatte.

Um seine Stellung zu klären, beantragte er eine Beurlaubung und zog sich von München nach Biberach in das Haus seiner Eltern zurück. Sie blieb in München. In dieser Zeit der erzwungenen Trennung nehmen beide den brieflichen Austausch wieder auf.[15] Diese Briefe haben sich erhalten. Während seiner Abwesenheit aus München wurde seiner Frau »sein« Gesuch auf vorzeitige Versetzung in den Ruhestand diktiert. Diese wurde ihm Mitte Dezember mitgeteilt und damit war Caspar, der »seine persönliche Integrität als Künst-

---

15    Diese Briefe haben sich erhalten und befinden sich im Archiv Haus Caspar-Filser in Brannenburg.

ler und Mensch niemals aufgegeben hat«[16], aus seinem Professorenamt endgültig entfernt.[17]

## Rückzug nach Brannenburg

Nach der öffentlichen Ächtung und der Preisgabe von Caspars Lehramt zogen sich die beiden mit ihrer Tochter Felicitas in ihr Ferienhaus nach Brannenburg am Inn zurück, das sie im Jahr 1929 erworben hatten. Um den weiteren angekündigten Beschlagnahmungen zuvorzukommen, begannen sie, ihre Werke in Sicherheit zu bringen. Es wurden zunächst wichtige Werke aus dem Atelier an der Akademie in die Münchner Wohnung geholt. Außerdem organisierten sie gemeinsam mit dem befreundeten Ebinger Unternehmer Adolf Groz und seinem Sohn Walther die Rettung von 42 ausgewählten Gemälden beider. Groz versteckte die Werke in seinem Haus in Ebingen.[18] Um zudem möglichst zahlreiche Werke aus dem Atelier in der Akademie und der Münchner Wohnung in Sicherheit zu bringen, ließen sie das Atelier in Brannenburg ausbauen und aufstocken. Dadurch konnten sie zahlreiche ihrer Werke retten, ebenso wie einen Teil der graphischen Sammlung und mehrere Gemälde von Max Beckmann aus dem Besitz des Verlegers Reinhard Piper. Doch die geschilderten Rettungsmaßnahmen konnten nicht verhindern, dass zahlreiche, darunter bedeutende, Werke beider im Zuge der Beschlagnahmungen und Verfolgungen vernichtet wurden. Schließlich fielen auch die in ihrer Münchner Wohnung verbliebenen Werke ebenso wie Dokumente und Bücher im Juli 1944 einem Bombenangriff zum Opfer.

Da beiden die zum Erwerb von Malmaterial nötigen Bezugsscheine verwehrt blieben, konnten sie sich Farbe, Pinsel und Leinwand nicht mehr legal beschaffen. Dass sie dennoch weiter malen konnten, hatten sie ihren Freunden und Studenten von Karl Caspar zu verdanken, die ihnen soweit möglich unter der Hand das Material zukommen ließen. Menschlich berührend ist der freiwillige Verzicht von Karl Caspar auf die Malerei in Zeiten materieller Engpässe. Er überlässt ihr die Ölfarben, »weil sie ohne Pinsel und Farben

---

16    Meißner 1988, S. 47.
17    Zu den Vorgängen ausführlich Schuster 1984, S. 249–251.
18    Dazu ausführlich Caspar/Caspar-Filser 1993.

Stefan Borchardt

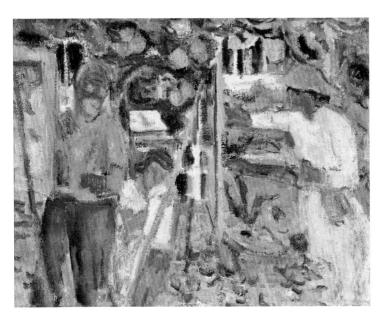

Abb. 4  Maria Caspar-Filser, *Die Malerfamilie*, 1939, Öl auf Leinwand, 39 × 50 cm, Privatbesitz

todunglücklich ist«[19], widmet sich der Zeichnung und Druckgraphik und arbeitet an Entwürfen für kirchliche Aufträge. Häufig arbeiteten sie zu dritt gemeinsam im Garten (Abb. 4).

Doch ist diese Geste über die persönliche Zuneigung hinaus auch einmal mehr als Zeugnis seiner hohen Wertschätzung für ihre Malerei, der Anerkennung seiner Frau als bedeutende Kollegin zu verstehen. Dass sie dies für ihn war, verdeutlichen auch zahlreiche Äußerungen seit den frühesten Zeiten ihrer Bekanntschaft, als er seine Kommilitonin an der Stuttgarter Akademie brieflich mit den Worten: »Liebes Fräulein Filser, verehrter Kollege [sic!]« anredete.[20]

19    Meißner 1984, S. 251.
20    Auskunft von Felicitas E. M. Köster. Die Briefe von Karl Caspar an Maria Caspar-Filser werden verwahrt im Archiv Haus Caspar-Filser in Brannenburg.

**Wirken und Anerkennung seit dem Zweiten Weltkrieg**

Karl Caspar und Maria Caspar-Filser hatten in den schwierigen Zeiten ihre persönliche Integrität und innere Unabhängigkeit ebenso wie ihre künstlerische Individualität und Freiheit erhalten können, jene Eigenschaften, die von Beginn an die Anfeindungen von rechtsnationalen Kräften und nationalsozialistischem Regime hervorgerufen hatten. Nach Kriegsende begannen beide umgehend wieder mit ihrer Ausstellungstätigkeit und sie beteiligten sich an der Erneuerung des Münchner Kunstlebens. Caspar nahm 1946 an der konstituierenden Sitzung der Akademie teil, in der die von ihm als Lehrer für die Akademie vorgeschlagenen Künstler – darunter Max Beckmann, Otto Dix und Karl Schmidt-Rottluff – vom Kollegium abgelehnt wurden. Er selber wurde wieder zum Professor an die Akademie berufen, unterrichtete hier über die Altersgrenze hinaus und wurde 1949 zu seinem 70. Geburtstag zum Ehrenmitglied ernannt (Abb. 5). Ihre Ernennung zum Ehrenmitglied der Institution, die noch lange Jahre nach ihrem Studium keine Frauen aufnehmen wollte, erfolgte im Jahr 1958. Schon 1947 hatte sie den Kunstpreis der Stadt München erhalten.

Wieder setzten sich beide für die aktuellen Tendenzen in der Kunst ein, waren 1947 Gründungsmitglieder der Neuen Gruppe, zu deren Ehrenvorsitzenden Karl Caspar gewählt wurde. Karl Caspar gehörte 1948 auch zu den Gründungsmitgliedern der Bayerischen Akademie der Schönen Künste, in die Maria Caspar-Filser im Jahr 1951 ebenfalls aufgenommen wurde – als erste und bis zu ihrem Tod 1968 einzige Frau der Sektion Kunst. Auch über München hinaus wirkten sie wieder: So waren beide auch Gründungsmitglieder des 1950 in Berlin neu konstituierten Deutschen Künstlerbundes, in dem Caspar auch in den Vorstand gewählt wurde. Doch auch wenn sie nun wieder einen breiten Wirkungsradius hatten, gemalt wurde in den Jahren nach dem Krieg weiterhin im Atelier in Brannenburg (Abb. 6).

Umfassend und nachhaltig gewürdigt wurden sie seit dem Kriegsende in Württemberg und Oberschwaben, den Regionen, denen beide durch ihre Herkunft, Jugend und Familie eng verbunden waren. Im Jahr 1952 erhielten Karl Caspar und Maria Caspar-Filser gemeinsam als erste den neu geschaffenen Oberschwäbischen Kunstpreis. In den folgenden Jahrzehnten sind sie in zahlreichen Ausstellungen gewürdigt worden. Ebenfalls im Jahr 1952 erhält Karl Caspar als erster bildender Künstler das Große Verdienstkreuz der Bundesrepublik Deutschland. Wiederum erhält auch sie im Jahr 1959 diese Aus-

Stefan Borchardt

Abb. 5 Maria Caspar-Filser und Karl Caspar mit den Schülerinnen und Schülern an seinem 70. Geburtstag am 13.3.1949 vor dem Atelier in Brannenburg, Fotografie

zeichnung durch den Bundespräsidenten Theodor Heuss und einmal mehr als erste Malerin. Er wird zudem im Jahr 1955 als Mitglied in die Berliner Akademie der Künste aufgenommen.

Allein die Anzahl und Bedeutung der Institutionen und Interessengruppen, an deren Gründung Karl Caspar und Maria Caspar-Filser beteiligt waren, deren Mitglieder und Ehrenmitglieder sie wurden und die zahlreichen Würdigungen, die sie einzeln oder als Paar erhielten, belegen, welch wichtige Rolle sie im Kunstleben bis 1933 und dann wieder in der Nachkriegszeit spielten und wie hoch ihr persönliches Ansehen und ihre künstlerische Reputation waren, die sie sich weit vor dem Nazi-Regime erworben und über die grausame Zeit lebendig erhalten hatten.

Im Hinblick auf ihre Anerkennung und Geltung muss in diesem Zusammenhang noch darauf hingewiesen werden, dass bei aller Anerkennung und Geltung, die ihr zuteil wurde, und dass bei allen Würdigungen, Preisen u.ä., die er allein erhalten hat, zu bedenken ist, dass er, aufgrund der geltenden Geschlechterverhältnisse, als Mann nominell und tendenziell in allen Belangen der öffentlichen Anerkennung und Wirksamkeit im Vorteil war – sie hingegen als Frau von einigem schon formal ausgeschlossen war oder als weib-

Abb. 6 Maria Caspar-Filser, *Winternacht, Karl Caspar im Atelier*, 1949,
Öl auf Leinwand, 65 × 85 cm, Privatbesitz

licher Teil eines Künstlerpaars zwangsläufig an zweiter Stelle gesehen wurde.
Dass sie unter diesen Umständen seit ihren künstlerischen Anfängen über-
haupt derart viele Auszeichnungen erhalten hat, manche sehr früh und noch
vor ihrem Mann – wie die Mitgliedschaft in der Münchener Secession 1905
und in der Berliner Secession auf Einladung von Lovis Corinth im Jahr 1916
– belegt einmal mehr ihre eigenständige künstlerische Anerkennung.

Doch trotz dieser beeindruckenden Karrieren, ihrem Wirken mitten im
Kunstleben der Zeit und trotz der übereinstimmenden Anerkennung und
Geltung ihrer Werke im zeitgenössischen Kontext, werden Karl Caspar und
Maria Caspar-Filser von der Kunstgeschichtsschreibung zumeist nicht als
Protagonisten im Kanon der deutschen Kunst des 20. Jahrhunderts bespro-
chen. Dies mag unter anderem daran liegen, dass beide – obwohl sie persön-
lich eigentlich »mittendrin« waren – mit der Eigenart ihres Werkes sich in
gewisser Weise »zwischen den Stühlen« der heute als maßgeblich geltenden
Klassifizierungen der Kunstgeschichte bewegt haben. So formuliert Peter-
Klaus Schuster für Karl Caspar: »Diese Kunst, die den Gläubigen und ihrem

Stefan Borchardt

Glauben dienen und zugleich der Moderne zugehören will, hat sich zwischen alle Stühle gesetzt. Sie hat großen Respekt bei Dichtern und Malern gefunden, später auch bei wenigen Theologen. Dagegen hat eine kunstgeschichtliche Betrachtung, die ihren Gegenstand formal und ›ohne innere Mission‹ betrachtet, schon mit dem Anspruch von Caspars Kunst größte Schwierigkeiten. […] Glaubenszuversicht und Moderne zu verbinden, war ein Wagnis Caspars, das ihm wenig gedankt worden ist. In Hausensteins Buch über *Expressionismus in der Malerei* kommt Caspar gar nicht vor. Und dies hat bis zu Haftmanns Geschichte der *Malerei im 20. Jahrhundert* angehalten.«[21]

Was beiden fehlte, war auch der revolutionäre Gestus, der charakteristisch für viele avantgardistische Bewegungen der Zeit war. Sie sahen sich nicht im Widerspruch zur Tradition und entwickelten ihr Werk organisch in der Auseinandersetzung mit ihren Vorbildern.[22] Die Malerei von Caspar-Filser wird außerdem zumeist als Neuinterpretation impressionistischer Malerei gesehen, was weder ihrem künstlerischen Selbstverständnis entspricht, noch einer genaueren Betrachtung standhält. Maria Caspar-Filser hat sich selbst wie ihr Mann als Vertreterin des Expressionismus verstanden, doch eines sinnlichen, die Welt bejahenden und heiteren Expressionismus; eines Expressionismus, der nicht den etablierten Mustern der Kunstgeschichte entspricht, weil er weder zur existenziellen Selbstbefragung und deformativen Ausdrucksform der Brücke passen will, noch zu den geistig-esoterischen Programmvorstellungen der Protagonisten des Blauen Reiter.

Unabhängig von aktuellen kunsthistorischen Einordnungen bleibt die besondere Stellung von Maria Caspar-Filser und Karl Caspar im kunsthistorischen Kontext unbestritten. Sie lebten und arbeiteten gemeinsam über insgesamt sechzig Jahre in engster Verbundenheit und realisierten ihre Werke zugleich in völliger künstlerischer Eigenständigkeit. »In einer überaus glücklichen Malerehe verbindet beide die Kunst, in der sich jeder frei entfalten und gegenseitig steigern konnte«, resümiert Karl-Heinz Meißner.[23] Dieses Wechselspiel zwischen ihrer individuellen künstlerischen Eigenart und ihrem gemeinsamen Leben und Wirken im Einklang macht sie zu einem der bemerkenswertesten Paare in der Geschichte der Bildenden Kunst.

21   Schuster 1984, S. 45.
22   Siehe für Maria Caspar-Filser Borchardt 2013, insbesondere S. 33–34.
23   Meißner 1984, S. 233.

# Literatur

**Billeter 2013**
Felix Billeter: *Maria Caspar-Filser und die Münchener Neue Secession*. In: Caspar-Filser 2013, S. 20–25.

**Borchardt 2013**
Stefan Borchardt: *Gestalt und Geltung der Malerei Maria Caspar-Filsers*. In: Caspar-Filser 2013, S. 30–35.

**Borchardt 2014**
Stefan Borchardt: *Ein Bäumchen pflanzen im Bildersturm. Maria Caspar-Filser und Karl Caspar unter dem Nationalsozialismus*. In: *Kunst Oberschwaben 20. Jahrhundert – Ein schwieriges Erbe. 1933–1944*. Ausst.-Kat. Museum Biberach, hrsg. von der Gesellschaft Oberschwaben, S. 140–153, Lindenberg im Allgäu 2014.

**Caspar 1979**
*Karl Caspar, 1879–1956. Zum hundertsten Geburtstag*. Ausst.-Kat. Museum Lagenargen, hrsg. von Eduard Hindelang., Langenargen 1979.

**Caspar 1984**
*»München leuchtete«. Karl Caspar und die Erneuerung christlicher Kunst in München um 1900*. Ausst.-Kat. Haus der Kunst, hrsg. von Peter-Klaus Schuster, München 1984.

**Caspar/Caspar-Filser 1993**
*Maria Caspar-Filser. Karl Caspar. Verfolgte Bilder*. Ausst. und Kat. Felicitas E. M. Köster, Adolf Smitmans. Ausst.-Kat. Städtische Galerie Albstadt, Albstadt 1993.

**Caspar-Filser 1986**
*Maria Caspar-Filser, 1878–1968*. Ausst. und Kat. Felicitas E. M. Köster und Ehrenfried Kluckert. Ausst.-Kat. Landesgirokasse Stuttgart, Stuttgart-Bad Cannstatt 1986.

**Caspar-Filser 2013**
*Maria Caspar-Filser*. Ausst.–Kat. Kunstmuseum Hohenkarpfen und Städtische Galerie im Fruchtkasten des Klosters Ochsenhausen, hrsg. von Felicitas E. M. Köster und Stefan Borchardt, Stuttgart 2013.

**Klee 1957**
*Tagebücher von Paul Klee, 1898–1918*. Hrsg. und eingeleitet von Felix Klee, Köln 1957.

**Köster 1990**
Felicitas E. M. Köster: *Karl Caspar, Maria Caspar-Filser: Biographien*. In: Ausst.-Kat. *Karl Caspar – Maria Caspar-Filser – Felizitas Köster-Caspar*, hrsg. von Felicitas Köster, Ulrich Bischoff, Lkr. Rosenheim/Prien a. Ch. 1990, S.15 f., S. 33 f.

**Köster 2013**
Felicitas E. M. Köster: *Maria Caspar-Filser*. In: Caspar-Filser 2013, S. 8–13.

Stefan Borchardt

**Köster 2019**

Felicitas E. M. Köster: *Man muss die Bilder nur lesen können. Interview zum 140. Geburtstag ihres Großvaters Karl Caspar.* In: *Zeppelin Museum Blog*, https://blog.zeppelin-museum.de/2019/03/13/man-muss-die-bilder-nur-lesen-koennen-interview-mit-felizitas-e-m-koester-zum-140-geburtstag-ihres-grossvaters-karl-caspar/ [abgerufen am 25.09.2019].

**Kuhn 2005**

Philipp Kuhn: *Die Villa Romana von ihrer Gründung bis zum Ausbruch des Ersten Weltkriegs.* In: *Ein Arkadien der Moderne – 100 Jahre Künstlerhaus Villa Romana in Florenz.* Ausst.-Kat. Villa Romana e.V. in Kooperation mit der Klassik Stiftung Weimar und der Deutsche Bank Stiftung, hrsg. von Thomas Föhl und Gerda Wendermann, S. 56–103, Berlin 2005.

**Küppers 1916**

*Karl Caspar – Maria Caspar-Filser.* Vorwort von Paul E. Küppers. Ausst.-Kat. Kestner-Gesellschaft Hannover, Hannover 1916.

**Meißner 1979**

Karl-Heinz Meißner: *Lebenschronik.* In: Caspar 1979, S. 47–104.

**Meißner 1984**

Karl-Heinz Meißner: *Karl Caspar – Maler der Hoffnung – Leben und Werk.* In: Caspar 1984, S. 231–253.

**Meißner 1988**

Karl-Heinz Meißner: *Münchner Akademien, Galerien und Museen.* In: Schuster 1988, S. 37–55.

**Schuster 1984**

Peter-Klaus Schuster: *»München leuchtete«. Die Erneuerung christlicher Kunst in München um 1900.* In: Caspar 1984, S. 29–46.

**Schuster 1988**

*Nationalsozialismus und »Entartete Kunst«, die »Kunststadt« München 1937.* Ausst.-Kat. Staatsgalerie moderner Kunst in München, hrsg. von Peter-Klaus Schuster, München 1988.

**Weiß 1919/1945**

Konrad Weiß: *Zum geschichtlichen Gethsemane. Gesammelte Versuche*, (2. Aufl.) Bigge 1945; zuerst Mainz 1919.

**Wirth 1987**

Günther Wirth: *Verbotene Kunst 1933–1945. Verfolgte Künstler im deutschen Südwesten*, Stuttgart 1987.

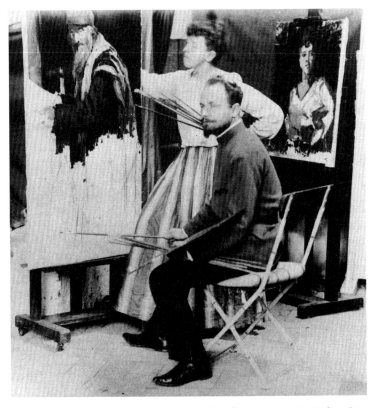

Abb. 1 Alexej von Jawlensky und Marianne von Werefkin gemeinsam im Atelier, 1893,
Fotografie

# Beziehung als Kunststoff

## Das Künstlerpaar Alexej von Jawlensky und Marianne von Werefkin

*Roman Zieglgänsberger*

> »Alle glücklichen Familien sind einander ähnlich,
> jede unglückliche Familie ist auf ihre eigene Weise unglücklich.«
> Leo Tolstoi, Anna Karenina, 1877

Die großen Schwierigkeiten, die Alexej von Jawlensky (1864–1941) und Marianne von Werefkin (1860–1938) in ihrer 29 Jahre währenden intensiven Beziehung zu bewältigen hatten, sind mit einer der Gründe, warum aus beiden herausragende und vor allem eigenständige, unverwechselbare Künstlerpersönlichkeiten geworden sind. Die privaten Verwerfungen, die fortwährenden Reibungen oder ewigen gegenseitigen Vorwürfe waren nicht nur Motor und Antrieb, sich in ihrer ›Berufung‹, ihrer Profession zu verwirklichen, sondern auch, wie sich zeigen wird, tiefreichende inhaltliche Inspiration.[1] Beide waren sich gegenseitig Materie und Stoff gleichermaßen, was sie in ihrer Kunst manchmal unterschwellig ausdrückten, bisweilen aber auch überdeutlich, in bewusst übertriebener und damit aus der persönlichen Beziehungsebene in die Allgemeingültigkeit typischer Lebensvorgänge heraushebenden Manier thematisierten. Im Gegenzug war es letztlich wiederum ihr kreatives Schaffen, das die beiden über all die Jahre überhaupt hat zusammenhalten lassen, vermutlich weil hierdurch der gegenseitige Respekt trotz der vielen privaten (sowohl Jawlenskys als auch Werefkins) Enttäuschungen insgesamt doch erhalten geblieben ist.

---

1   In diesem Aufsatz geht es insbesondere um die Kunstwerke, in welchen vom Künstlerpaar die Beziehung zwischen Jawlensky und Werefkin spürbar thematisiert wird, nicht um die jeweilig unterschiedliche stilistische Entwicklung oder konzeptuelle Ausrichtung.

Neben dem sie miteinander verbindenden selbstgewählten Auftrag, die Malerei am Beginn des 20. Jahrhunderts mit unbedingtem Willen zu revolutionieren, kommt aber noch ein anderer, zwischenmenschlicher Grund hinzu, warum sie über all die Jahre einander verbunden geblieben sind und weshalb sie letztlich heute als eines der wegweisenden Künstlerpaare der Moderne gelten – sie waren hinsichtlich ihrer Persönlichkeitsstruktur schlicht zwei völlig unterschiedliche Charaktere: Jawlensky, der sich in seinem Leben in vielerlei Dingen (allerdings nicht in den künstlerischen Dingen!) tatsächlich etwas fatalistisch treiben ließ,[2] wusste jedoch stets das Beste aus den vorgefundenen, nicht immer leichten Situationen zu machen oder zumindest unangestrengt zu lösen; dahingegen hatte Werefkin, die das Leben immer selbst in die Hand nehmen und die Richtung bestimmen, vorgeben wollte, schwer mit den von ihr herbeigeführten Konstellationen zu ringen. Bemerkenswert ist es deshalb, dass wir in ihren Bildwelten zumeist Menschen begegnen, die ihrem Schicksal ausgeliefert sind und welchen offensichtlich nicht die Möglichkeiten zur Verfügung stehen – sei es aus finanziellen oder intellektuellen Gründen –, ihr Leben selbst in die Hand zu nehmen. Ihre Menschen sind gefangen im ewigen Gleichklang des alltäglichen Tagesablaufs, welcher häufig durch die Arbeit bestimmt ist. Genau das (und das bedeutet genau das Gegenteil, wie sie sich selbst verhielt oder zumindest selbst sein wollte) hat Werefkin im nicht selten bitterkalten Litauen, im landwirtschaftlich geprägten Umland Münchens oder im ärmlichen Fischerdorf Ascona beobachtet und in ihren Figurenbildern festgehalten. So sind denn auch die vielen prozessionsartigen Figurenreihen in ihren Arbeiten zu verstehen, als ständige Wiederkehr des immer Gleichen, das Gefangensein in der harten Ausweglosigkeit des Lebens – wobei in der Reihung verhalten auch ein tröstlicher Aspekt zum Ausdruck kommt, da man nicht als Einzelner dieses Schicksal zu erdulden hat, sondern Teil einer Gemeinschaft ist.

---

2    Als typisches Beispiel mag hier der Umzug nach Wiesbaden gelten. Als Jawlensky sich spätestens ab etwa 1919 nach Deutschland zurücksehnte, dachte er sicherlich keinen Moment an Wiesbaden als Wohnort. Dies legt auch der Eintrag im Gästebuch des Wiesbadener Sammlers Heinrich Kirchhoffs vom 9. Juni 1921 nahe, wo er sich explizit als »Kunstmaler« aus »Ascona/Tessin« bezeichnete. Er reiste aber, als er vor Ort in Wiesbaden war, gar nicht mehr ab, was bedeutet, dass ihm das ›Schicksal‹ eine Situation bescherte, in die er sich fügte und die er annehmen konnte.

Roman Zieglgänsberger

Wären beide, Jawlensky und Werefkin, fatalistisch angelegt gewesen oder in ihrem Wesen zu tonangebend, hätte die Beziehung dieser beiden im Grunde ausgesprochen charaktervollen, aber konträren Persönlichkeiten vermutlich nicht die vier Jahre ihrer russischen Periode zwischen 1892 und 1896 überstanden. Sie wären vermutlich nie nach München gezogen und der deutsche Expressionismus wäre ohne ihren wesentlichen Beitrag, den sie als Paar geschafft, aber individuell geleistet haben, ein anderer geworden: etwa 1909 die Gründung der Neuen Künstlervereinigung München (NKVM), aus der zwei Jahre darauf *Der Blaue Reiter* hervorging, oder die viele andere Künstler ihres Umfelds mitreißende malerische Subjektivität gepaart mit der Befreiung der Farbe vom Gegenständlichen.

## Leben

Kennengelernt haben sich Jawlensky und Werefkin 1892 in Sankt Petersburg über den russischen Maler Ilja Repin (1844–1930), der seit 1882 Lehrer von ihr war und ab 1891 auch ihn unterrichtete. Offiziell getrennt haben sie sich, als Jawlensky im Juni 1921 von Ascona – nach Aufenthalten in München, Saint-Prex und Zürich –, ihrer letzten gemeinsamen Lebensstation, aus dem Tessin nach Wiesbaden gezogen ist. Hier heiratete er ein Jahr darauf Helene Nesnakomoff, das ehemalige Dienstmädchen Werefkins, die Jawlensky 1895 bei ihr kennenlernte und mit der er bereits im Januar 1902 einen Sohn (Andreas Nesnakomoff-Jawlensky) bekommen hatte. Diese ›Nebenbeziehung‹, die im Laufe der Jahre noch im Beisein der Werefkin zur ›Hauptbeziehung‹ wurde, war es schließlich, die das Verhältnis zwischen Jawlensky und Werefkin über die Jahre und vor allem mit dem Älterwerden des unehelichen Andreas immer mehr belastete. Dazu muss man wissen, dass beide anfänglich wohl der Meinung gewesen sein dürften, es in der großen Münchner Doppelwohnung in der Giselastraße 23, in der alle zusammen seit 1896 höchst mondän lebten, mit ständigen Gästen, einem Hund und einer Katze als ›Blitzableiter‹ überspielen, vielleicht sogar überbrücken zu können. Es war demnach auch der Entschluss der selbstbestimmten und finanziell unabhängigen Werefkin und nicht nur die Jawlenskys, ihre – nüchtern betrachtet – sich schlecht weiterentwickelnde Beziehung aufrecht zu erhalten. Die einzige, die nicht gefragt wurde, war mit Sicherheit Helene Nesnakomoff. Damit ist das grundsätzliche Problem dieser Verbindung in groben Zügen umrissen, die von Wladimir

Bechtejeff (1878–1971) in seinen Erinnerungen als »fern des Alltäglichen und der gesellschaftlichen Konventionen« sehr treffend beschrieben wurde.[3] Der junge russische Maler hatte natürlich auf das Dreiecksverhältnis und den unehelichen Sohn angespielt, der anfänglich, vermutlich um Werefkins Gesicht zu wahren, als Cousin Jawlenskys ausgegeben wurde – immerhin war Andreas der sichtbare Beweis für die Beziehung des Lebenspartners der in München Hof haltenden »Baronin« mit ihrem Dienstmädchen.[4] Entscheidend war, dass die beiden ›großen Parteien‹ Jawlensky und Werefkin in dieser ungleichen Dreiecksbeziehung anfänglich übereingekommen sind, diese verwickelte Beziehung als *Black Box* (die für niemanden von außen einsehbar sein sollte) überhaupt aufrecht erhalten zu wollen. Selbstredend bestand so von Anbeginn ein Schwelbrand, der sich über die Jahre und Jahrzehnte zu einem Flächenbrand ausbreitete, und unweigerlich zur Trennung führen musste. Diese wäre vermutlich schon viel früher geschehen, wenn nicht im August 1914 aufgrund des Ersten Weltkriegs (als russische Staatsbürger galt man in Deutschland plötzlich als »Feindstaatenausländer«[5]) nach einer zehnmonatigen Trennung die gemeinsame Flucht von München in die Schweiz die ›Viererbande‹ ein letztes Mal oberflächlich zusammengeschweißt hätte.

### Kunst

In Sankt Petersburg standen sich Jawlensky und Werefkin menschlich und künstlerisch am nächsten. Dies legt das Foto nahe, auf dem sie in einem Atelier gemeinsam vor dem unvollendeten Jawlensky-Gemälde *Alter Jude* stehen (Abb. 1). Schon der Umstand, dass es die einzige erhaltene Aufnahme ist, auf der beide allein zusammen zu sehen sind, macht ihre große Verbundenheit in dieser frühen Phase deutlich. Und auch malerisch (Werefkin war die erfahrenere Künstlerin, von der Jawlensky in diesem Moment am Beginn seiner Karriere immens profitierte) befand man sich auf einer Wellenlänge, denn beide

3    Wladimir Bechtejeff, zit. nach: Armin Zweite: »Von Dissonanzen durchzogene Harmonien«, in: Ausst.-Kat. Dortmund 1998, S. 36.

4    Weiterführende Literatur zur problembelasteten Beziehung zwischen Werefkin, Jawlensky, Helene und Andreas Nesnakomoff, in: Ausst.-Kat. München/Wiesbaden 2019.

5    Vgl. Sandra Uhrig: »Von Wahlmünchnern zu ›Feindstaatenausländern‹ und Exilanten. Der Ausbruch des Ersten Weltkriegs und die Situation russischer Künstler in Deutschland und der Schweiz«, in: Ausst.-Kat. München/Wiesbaden 2019, S. 246–250.

malten schon jetzt flüssig Ton in Ton, sehr frei und ausgesprochen beschwingt. Hinter Werefkin ist auf der Fotografie ihr kurz vor Vollendung stehendes berühmtes *Selbstbildnis mit Matrosenbluse* (Museo Comunale d'Arte Moderna, Ascona) zu sehen, das 1893 datiert ist. Vergleicht man dieses höchst unverstellte, unmittelbare Selbstporträt mit Jawlenskys gleichzeitig entstandenem *Selbstbildnis mit Hut* (CR 8)[6], das strenger, repräsentativer und deutlich distanzierter wirkt, so mag man aber bereits zu diesem frühen Zeitpunkt erahnen, dass die beiden Künstler – weil von völlig konträrer Persönlichkeitsstruktur, die eben auch darin deutlich wird, wie sie sich auf diesem Foto zeigen – sehr bald völlig unterschiedliche Richtungen einschlagen würden. Dass man sich dennoch auf eine bipolare Weise hervorragend ergänzte, sich vielleicht sogar gegenseitig anspornen konnte, vermag ein Bildpaar zu verdeutlichen, das nur wenig später entstanden ist. Denn Werefkin porträtierte ihren Lebenspartner vor dunklem Grund mit strahlender Hemdbrust und leuchtender Stirn (*Bildnis von Alexej Jawlensky*, 1896; Lenbachhaus München) – ein unvollendet gebliebenes Bildnis, das Jawlensky in einem kurz darauf gemalten Stillleben mit einem Zylinder, Handschuhen und einer Rose fürs Knopfloch ergänzte.[7]

Werefkin beschloss im Jahr 1896, wie man weiß, anlässlich des Umzugs nach München, ihre künstlerische Tätigkeit einzustellen, um der Kunst auf andere Weise zu dienen. Sie wollte mit ihrem Rosa Salon ›netzwerken‹, Menschen unterschiedlichster Richtungen – nicht nur Maler, sondern auch Musiker, Tänzer, Wissenschaftler oder Politiker – zusammenführen, um damit einen kreativen interdisziplinären Nährboden schaffen, der auf andere Personen inspirierend wirken sollte.[8] Grundvoraussetzung war es allerdings, dass die Teilnehmer für sich akzeptierten, dass sie das »Zentrum«, die »Sendestelle«,[9] der treibende Motor von allem ist. Das 1910 geschaffene Gemälde *Am Kamin* (Abb. 2) ist hierfür ein Beleg, denn die Frau am linken Bildrand gibt mit beredter Hand ein zu diskutierendes Thema vor, das im Kreise der

6    *Jawlensky Catalogue Raisonné 1991*, Bd. 1.

7    Beide Gemälde finden sich nebeneinander abgebildet in: Ausst.-Kat. München/Wiesbaden 2019, S. 66 f.

8    Siehe hierzu: Anna Straetmans: »Konversation als Medium – Der ›rosafarbene Salon‹ Werefkins und ihr Selbstverständnis als Künstlerin, 1896–1906, in: Ausst.-Kat. München/Wiesbaden 2019, S. 100–107.

9    Pauli 1936, S. 265.

Abb. 2 Marianne von Werefkin, *Am Kamin*, 1910, Tempera auf Karton, 29 × 40 cm,
Museum Wiesbaden

Anwesenden besprochen wird. Im Gemälde jedoch fehlt der/die Gesprächs-
partner/in auf Augenhöhe, denn der rosafarbene Fauteuil rechts ihr gegen-
über ist noch frei. Hingegen scheinen die beiden dekorativen männlichen
Salonlöwen »am Kamin« tatsächlich Schwierigkeiten zu haben, das vorgege-
bene Thema geistig zu erfassen. Zugleich ist der freie Sessel aber auch als eine
Einladung zu verstehen, sich dazuzusetzen und mitzudiskutieren.

Ihr erklärtes Ziel war es, die Kunst zu erneuern, und sie wusste, dass dies
in der Gesellschaft, wie sie zu ihrem Zeitpunkt funktionierte, für einen Mann
einfacher sein würde als für eine Frau. Aus diesem Grund wollte sich Weref-
kin für immer als Künstlerin zurückziehen, um für alle – nichts weniger war
ihr Anspruch – auf einem anderen Weg das neu ersehnte Ufer der emotiona-
len Malerei zu erreichen und das dominierende realistische und impressio-
nistische ›Reich‹ des 19. Jahrhunderts (weshalb man auch von Russland nach
München gezogen ist) endlich hinter sich zu lassen. Dass Werefkin nach zehn
Jahren wieder anfangen sollte, sich als Malerin zu begreifen und auszudrü-
cken, war 1896 zunächst nicht vorgesehen – der Schlussstrich sollte ein end-
gültiger sein –, ließ sich aber wohl nicht verhindern als durch und durch

Roman Zieglgänsberger

künstlerischer Mensch, der sie war. Die Frage ist nur, warum sie um 1906 wieder damit angefangen hat?

Werefkin sah in Jawlensky eines ihrer wichtigsten Werkzeuge, die sie nach ihren Vorstellungen formen wollte, um ihr angestrebtes Ziel zu erreichen. Was sie scheinbar nicht einsehen wollte, war, dass es neben ihrem eigenen Weg hinein in die moderne Kunst weitere, andere Möglichkeiten geben konnte, das 19. Jahrhundert zu überwinden. Denn Werefkins Offenbarung war, verkürzt formuliert, die Kunst Paul Gauguins. Dessen vornehm zurückhaltende Malerei, dessen Cloisonnismus, aber auch und vor allem dessen mystischer Symbolismus öffneten ihr die Augen und brachte sie voran. Jawlenskys Katalysator war hingegen die Begegnung mit der emotionalen, kraftvollen Kunst Vincent van Goghs, die um 1903 stattgefunden haben muss. Werefkin wurde nach und nach bewusst, dass Jawlensky Gauguin (als Stellvertreter für eine vergeistigte Flächenmalerei), als man gemeinsam 1904 in der Münchner Sammlung Felix vom Raths erstmals einem Original von ihm begegnete, weniger Bedeutung beimaß, als sie selbst. In diesem Moment muss ihr klar geworden sein, dass ihr ›Schützling‹ schon längst seine eigene Richtung, die nicht die ihre sein konnte, eingeschlagen hatte.[10]

Bemerkenswert ist an dieser Stelle, dass Jawlensky just in dem Moment, als Werefkin begonnen hatte, mit ihrer Malerei neu und völlig verwandelt als Expressionistin wieder anzusetzen, seine Partnerin (die er gewöhnlich nicht als Modell bevorzugte) porträtierte.[11] Es entstanden kurz nacheinander zwei Bildnisse von Werefkin: um 1905 eines im Profil, das ganz klar zum Ausdruck bringt, dass ihm die intensive praktische Auseinandersetzung mit der Kunst van Goghs weitergeholfen hat (CR 2366), und ein weiteres um 1906, als er durch die Begegnung mit den Fauves 1905/06 in Paris über den Holländer noch hinausging und dessen Pinselduktus zu steigern wusste (CR 136). In beiden spielt die einfassende Konturlinie, die einer malerischen Lebhaftigkeit nur entgegenstehen würde, keine Rolle. Diese Porträts dürften Werefkin bewogen haben, wieder den Pinsel zur Hand zu nehmen.

10  Vgl. Felix Billeter: »›Selbstverständlich war das noch nicht meine eigene Sprache ...‹ Alexej von Jawlensky in München, 1896–1902«, in: Ausst.-Kat. Wiesbaden/Emden, 2014, S. 107.
11  Vgl. Roman Zieglgänsberger: »*Mittelalt und nicht allein – oder wie die Avantgarde in Deutschland entstand. Ein Erklärungsversuch am Beispiel der künstlerischen Entwicklung Alexej von Jawlenskys zwischen 1896 und 1914*, in: Filip/Musil 2015, S. 41–44 (tschechisch) und S. 102–106 (deutsch), hier S. 105 f.

## Beziehungstheater zwischen Leben und Kunst

Für beide, sowohl für Jawlensky als auch für Werefkin, war ihre Beziehung mit all den Höhe- und Tiefpunkten ein anregendes Stoffgebiet, das nicht nur Eingang in ihre jeweiligen Bildwelten fand, sondern auch – ohne dass man es sogleich bemerkt – zu einigen ihrer bedeutendsten Werke führte. Wenn etwa Jawlensky seine russische Geliebte lebensgroß als Spanierin darstellt (Abb. 3), dann ist dies mehr als nur ein zeittypisches Rollenbild im Sinne Lovis Corinths oder Max Slevogts, die berühmte Bühnendarsteller ihrer Zeit wie Rudolf Rittner oder Francisco d'Andrade kostümiert in dramatischen Szenen festhielten. Stilistisch zeugt die *Helene im spanischen Kostüm* (heute im Museum Wiesbaden), das das größte Porträt ist, das von Jawlensky heute bekannt ist, von der intensiven Auseinandersetzung des Künstlers mit dem deutschen Impressionismus. Doch in ihm wurde das Theater von Corinth und die Oper von Slevogt von den Brettern der Bühne auf den harten Boden der Wirklichkeit geholt. Führt man sich nämlich die Situation vor Augen, in der Jawlensky Helene porträtierte, so wird sehr schnell klar, dass der Maler zwischen den Zeilen, wie man sagen könnte, ein anderes, weiteres Ziel verfolgte als lediglich den exotisch-selbstbewussten Auftritt einer verkleideten jungen Frau. Das Porträt, das aus malmaterialtechnischen Gründen auf 1901/02 datiert wird,[12] steht direkt mit ihrem gemeinsamen Sohn Andreas in Zusammenhang, der am 18. Januar 1902 geboren wird. Das bedeutet, entweder ist Helene auf dem Bild in guter Hoffnung, dann wurde es Mitte 1901 gemalt, oder kurz nach der Entbindung, dann ist es Mitte 1902 entstanden. So oder so, die Beziehung Jawlenskys zu Werefkin ist spätestens zu diesem Zeitpunkt zu einer verworrenen *Ménage à trois* geworden, die an den Nerven aller Beteiligten im Haushalt gezerrt haben muss. Blickt man Helene ins Gesicht und bemerkt trotz der selbstbewussten Haltung mit den in die Hüfte gestemmten Armen ihren müden Blick, mag man eine vage Vorstellung davon bekommen, wie anstrengend es gerade für sie, die stets als sehr zurückhaltender Mensch beschrieben wird, zwischen den beiden starken Persönlichkeiten gewesen sein muss. Jawlensky jedenfalls bekannte sich mit dem Gemälde, das auch Werefkin nicht verborgen geblieben sein kann, offiziell zu seiner aktuel-

---

12 Siehe Alexej von Jawlensky Archiv AG/Angelica Jawlensky Bianconi, »Addenda und Corrigenda zu den vier Bänden des Catalogue Raisonné Alexej von Jawlensky«, in: *Forschungsbeiträge* 2009, S. 54.

Roman Zieglgänsberger

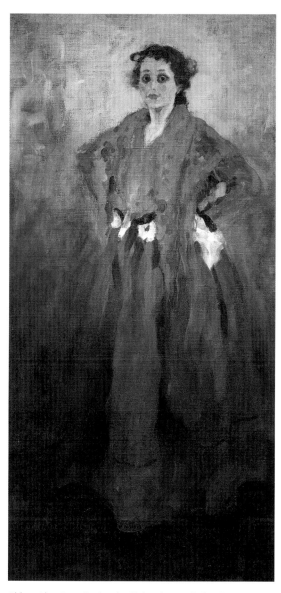

Abb. 3 Alexej von Jawlensky, *Helene im spanischen Kostüm*,
um 1901/02, Öl auf Leinwand, 190,5 × 96,5 cm,
Museum Wiesbaden – Schenkung Frank Brabant 2014

Alexej von Jawlensky und Marianne von Werefkin

len ›großen‹ Liebe, indem er dem Küchenmädchen innerhalb des komplizierten Beziehungsgeflechts eine neue, andere Rolle zuwies, die sie in den folgenden Jahren vergeblich auszufüllen suchte. Genau genommen nahm Jawlensky das in dem Gemälde vorweg, was er zwanzig Jahre später als Grund für die endgültige Trennung von Werefkin angeben sollte. Er schrieb nämlich 1921 an seine Kunstagentin Emmy Galka Scheyer: »Endlich schreibe ich Ihnen, aber nichts Freudiges. Ich bin wieder in Ascona. Helene ist so gut und gross, aber Marianne war immer nicht gut, ist blind und will nichts verstehen. […] Alles ist so klar und einfach. Helene ist so gewachsen, dass sie nicht weiter eine Sklavin sein kann, sie kann das nicht, und darum muss sie sich gleichwertig wie andere fühlen. Und das kann sie durch Heirat.«[13] Trotz des Kindes zusammenzubleiben, wie Jawlensky und Werefkin vor zwei Jahrzehnten beschlossen hatten, und dabei (so hat es vermutlich Werefkin verstanden) die alte Rollenverteilung von Dienstmagd und Herrin beizubehalten, entpuppte sich auf lange Sicht als unüberwindliches Beziehungsproblem. Das Porträt, das Helene schon 1901 »so gross« zeigt, sollte dem Dienstmädchen sicherlich auch Mut zusprechen, in ihre neue Rolle hineinzuwachsen, was aber, wie sich im Folgenden zeigte (verständlicherweise, muss man hier sogleich hinzufügen), unmöglich war.

1907 malte Jawlensky erneut ein Porträt von Helene Nesnakomoff (Abb. 4), das ganz ähnlich zu interpretieren ist, weil es unterschwellig (so merkwürdig wie es sich zunächst anhört) auch das Verhältnis der Dreierbeziehung thematisiert. Stilistisch fällt es zwar in die kurze Phase um 1906/07, in der Jawlensky künstlerisch die Malerei Paul Cézannes untersuchte, dennoch wirkt das Bild im ersten Moment fast etwas zu brav. Helene sitzt lediglich still da, hat ihre Hände im Schoß zusammengeführt und blickt selbstvergessen auf den Betrachter – allerdings mit links hochgezogener Augenbraue. Durch die ausgesprochen klassische Komposition, die nicht als ›bieder‹ missverstanden werden darf, sondern im positiven Sinne als ›gediegen‹ zu begreifen ist, scheint es fast so, als ob Jawlensky sich mit dem Porträt nicht nur an die Dargestellte wandte. Er adressierte es auch an Werefkin, die das Bild ebenfalls sehen und vermutlich kommentieren würde und versuchte damit vielleicht die Wogen

---

13    Jawlensky an Emmy (Galka) Scheyer, 9.1.1921, zit. nach: Ausst.-Kat. München/Baden-Baden 1983, S. 112.

Roman Zieglgänsberger

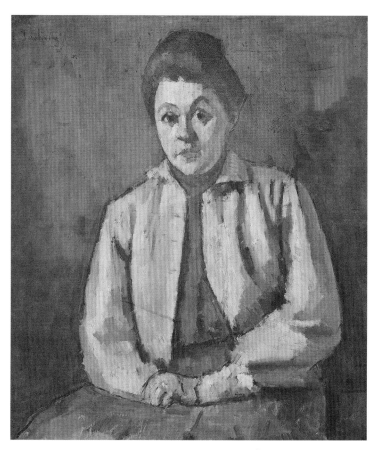

Abb. 4  Alexej von Jawlensky, *Helene mit roter Weste*, 1907, Öl auf Karton, 77,7 × 68 cm, Privatsammlung

innerhalb der turbulenten Beziehung zu glätten. Denn Helene Nesnakomoff ist auf dem Bild nicht als Hausherrin mit modischem Hut dargestellt, was auf keinen Fall geschehen hätte dürfen – diese Hauptrolle war ja bereits vergeben. Gleichzeitig kann sie aber aufgrund ihrer (im positiven Sinne) sehr konservativen Haltung und der großen Ruhe, die sie im Bild ausstrahlt und mit der ihr der Künstler so viel Würde und innere Größe verlieh, auch nicht als Dienstmädchen gelten. Betrachtet man das ›einfache‹ Bildnis, in dem Jawlensky

Abb. 5 Marianne von Werefkin, *Tragische Stimmung*, 1910, Tempera auf Papier auf Karton, 46,8 × 58,2 cm, Museo Comunale d'Arte Moderna, Ascona

durch die großteils verdeckte rote Weste subtil Helenes inneren warmen Kern anzudeuten scheint, so gibt es im Kontext des komplizierten Beziehungsgefüges wohl kaum eine ›befriedendere‹ Lösung, als die, die Jawlensky (für beide Frauen) gefunden hat.

Während Jawlensky seine verwickelte persönliche Situation verborgen in seine Porträts hineinlegte, stellte Werefkin gerne unterschiedlichste Paarsituationen dar, welche sicherlich auf ihre privaten Erfahrungen zurückzuführen sind. Erwähnt werden sollen hier zunächst einige der Werke, die kaum einen Bezug zur Lebenssituation in der Giselastraße 23 haben, etwa *Interieur mit sitzendem Paar* (Lenbachhaus München) und *Sonntagnachmittag* in welchen die Künstlerin die große Sprachlosigkeit innerhalb von Beziehungen thematisiert, oder Arbeiten wie *Biergarten* und *Im Café* (Museo Comunale d'Arte Moderna, Ascona), in welchen sie gleich die allgemeinen Verständigungsprobleme der Gesellschaft schlechthin behandelt.

Roman Zieglgänsberger

Als Paradebeispiel für einen direkten persönlichen Bezug der Künstlerin zu ihrer Bildwelt wird in der Forschung gerne das Bild *Tragische Stimmung* (Abb. 5) herangezogen, in dem sich eine Frau vorne links demonstrativ von einem Haus und einem davorstehenden Mann abwendet. Bernd Fäthke erkennt trotz fehlender Porträtähnlichkeit in der Frauengestalt zurecht Werefkin und in ihrem Konterpart Jawlensky.[14] Allerdings erschöpft sich das Bild nicht in diesem speziellen autobiografischen Bezug – wäre es so, käme dem Bild nicht die Bedeutung eines Hauptwerks zu, die man ihm zuschreibt. Denn im Vordergrund steht ganz allgemein die aufgeladene Stimmung nach einem Streitgespräch, die durch die Landschaft, vor der die kompositorisch auf die Spitze getriebene Szene spielt, als atmosphärischer Träger unterstrichen wird. Das enorme Tempo des diagonalen Tiefenzugs, die Tatsache, dass ihr Kopf exakt an den Horizont zwischen Rot und Blau stößt und so die ›Bugwelle‹ des Berges über ihr auslöst, sowie die pointierte Dramaturgie der Farbigkeit lassen in der Schwebe, ob nach einem derartigen zwischenmenschlichen Zusammenstoß eine Versöhnung überhaupt jemals wieder möglich sein wird.

Etwa gleichzeitig entstand mit *Herbstidylle* das inhaltliche Pendant zu diesem eifersuchtsroten Streitgemälde. Vor einer steil aufragenden Bergkulisse sieht man auf einem sicheren, begrenzten und vor allem eigenen grünen Hügel eine Mutter, die ihr Kind behütend im Arm hält, und den dazugehörigen Vater. Diese Familienidylle, die durch die direkt darüber dargestellte weiß-violette ›Bergblume‹ ironisch bekrönt wird, ist so überzeichnet dargestellt wie der außer Kontrolle geratene Streit im Bild *Tragische Stimmung*. Beide sich konträr ergänzenden Werke mögen tatsächlich (wie die erwähnten Porträts von Jawlensky auch) angeregt sein von der eigenen biografischen Situation zwischen ewigem Streit und ständig vor Augen geführtem Familienglück – allerdings dürfte dies nach dem Motto geschehen sein: erst in der Übertreibung wird die Wahrheit sichtbar. Durch die Anonymität der Figuren jedoch bleibt die Allgemeingültigkeit erhalten. Kurzum, in beiden Bildern – sowohl in *Tragische Stimmung* als auch in *Herbstidylle* – überwiegt die auf alle Menschen anwendbare, generell-inhaltliche Ebene deutlich.

Überhaupt baute Marianne von Werefkin durch die Darstellung von Bühnenszenen gerne eine Metaebene als eine Art doppelten Boden in ihre Gemälde ein. Sei es im Bild *Zirkus* (*Vor der Vorstellung*) (Leopold-Hoesch-

14   Vgl. Fäthke 2001, S. 138.

Abb. 6 Marianne von Werefkin, *In die Nacht hinein*, 1910, Tempera auf Papier auf Karton, 75,3 × 102,3 cm, Städtische Galerie im Lenbachhaus und Kunstbau München

Museum, Düren), wo man mit allen Besuchern auf den Start der schier endlos sich hinauszögernden Zirkusveranstaltung wartet, bei den geheimnisvollen *Schlittschuhläufern* (Privatbesitz, Depositum im Zentrum Paul Klee, Bern), die uns als dunkle, elegante Schlange aus der Bildtiefe entgegenkommen, oder in der *Sommerbühne* (Museo Comunale d'Arte Moderna, Ascona), wo es Werefkin um die nicht vorhandene Interaktion zwischen einem sich exaltiert gebärdenden Schauspieler und einer teilnahms- wie gesichtslosen Besuchermasse geht.

Herauszuheben unter diesen Werken ist das Gemälde *In die Nacht hinein* (Abb. 6), das für die Künstlerin das wichtigste Werk des Jahres 1910 gewesen ist, weil sie es als einziges Werk im Katalogheftchen der 2. Ausstellung der NKVM abbilden ließ. In ihm verschwimmen nicht nur unmerklich Realität und Bühnenwelt, sondern auch die Szenen, die in den jeweiligen Bildteilen aufgeführt werden. Auf der rechten Seite befindet sich im Zentrum ein Mann zwischen zwei Frauen (alle drei etwas versteckt in den Hauseingängen) und links streitet sich auf einer Bühne ein König heftig mit der sich abwendenden

Roman Zieglgänsberger

Abb. 7  Marianne von Werefkin, *Marionettentheater*, um 1917/18, Gouache und Tempera auf Papier, 24 × 32,2 cm, Städtische Galerie im Lenbachhaus und Kunstbau München

Königin. Diese Szenen auf das Privatleben von Jawlensky und Werefkin zurückzuführen, wäre sicherlich des Guten zu viel; dennoch aber muss man festhalten, dass in diesem Bild das Thema des Geschlechterkampfs, das im Werk der Künstlerin eine eigene Untersuchung wert wäre, virulent erscheint, etwas, was durchaus latent durch eigene Erfahrungen angeregt sein kann.

Ein direkter Bezug zum Künstlerpaar besteht jedoch im *Marionettentheater* (Abb. 7), das Werefkin 1917/18 in Zürich ausführte, nachdem sie zusammen aus der engen Wohnung in Saint-Prex für ein halbes Jahr in die Schweizer Metropole gezogen waren, um wieder mehr am europäischen Kunstgeschehen teilhaben zu können. Im Vordergrund, quasi im Zuschauerraum, hat Werefkin sich selbst mit Jawlensky dargestellt, wie sie betont unbeteiligt aus dem Dunkeln heraus eine dramatische Szene im hell erleuchteten Bühnenraum verfolgen. Es wirkt nicht nur selbstreflektierend, sondern auch ein Stück weit ironisch, wenn Werefkin darstellt, wie sie sich in vertrauter Zweisamkeit mit ihrem Partner eine Streitszene zwischen Mann und Frau im Theater ansieht – ein Stück, das sie gemeinsam schon häufig auch selbst zu-

hause aufgeführt haben. Mit diesem fantastischen und doch sehr realen ›Kammerstück‹ hat die Künstlerin einen spannenden tiefenpsychologischen ›Guckkasten‹ geschaffen, mit welchem man aus einer gewissen Distanz heraus auf die eigene Beziehung blickt. Nur wer von beiden auf den dunklen Rängen sich was denkt angesichts der bissigen, komplimentär-rotgrünen Streiterei auf der Bühne, das bleibt an dieser Stelle offen.

### Liebeswirbel

Dass die Beziehung in der Mitte der Schweizer Periode (1914–1921) höchst labil und auf Messers Schneide stand, dürfte beiden Künstlern klar gewesen sein, auch wenn für Werefkin tatsächlich bis zum Schluss die Möglichkeit einer endgültigen Trennung unvorstellbar gewesen zu sein scheint. Bereits um 1917 thematisiert die Künstlerin im Gemälde *Liebeswirbel* (Abb. 8) ganz allgemein das Zusammenleben der Menschen im Universum und reflektiert gleichzeitig im Speziellen ihre persönliche Situation. Zuletzt wurde das vielschichtige Gemälde inhaltlich auf diesen persönlichen Bezug reduziert,[15] was bei der kosmischen Gesamtanlage der Komposition dem Bild freilich nicht gerecht wird. Richtig ist wohl, dass Werefkin mit der im Zentrum in einem weißen bodenlangen Umhang dargestellten, allein dastehenden Frau sich selbst als Ausgangspunkt des Bildes gemeint haben dürfte. Um diese Figur herum hat Werefkin vier Paare angeordnet, die sich im wunderbaren Sternstaub des universalen Bildkosmos verteilen.

Diese Pärchen sind allerdings keineswegs alle von leidenschaftlicher Liebe erfüllt. Bei genauerer Betrachtung fühlt man sich ein Stück weit an Tolstois berühmten, ewiggültigen Romananfang von *Anna Karenina* erinnert, der lautet, dass »alle glücklichen Familien einander ähnlich sind, jede unglückliche Familie auf ihre eigene Weise unglücklich.« Vorne links im Bild etwa lässt die teilnahmslose Frau die Wollust des Mannes über sich ergehen, in der Hoffnung, dass er sie bald aus seiner gewaltsamen Umarmung entlässt, und rechts drängt der Mann die Frau ins Dunkel an den ausweglosen Bildrand; allein die beiden hinteren Paare mögen sich eventuell im glückseligen Einklang miteinander befinden. Es handelt sich also nicht, wie man meinen könnte, um einen einzigen Liebeswirbel, sondern um mehrere, die jedoch alle

---

15  Vgl. Fäthke 2001, S. 197 f.

Roman Zieglgänsberger

Abb. 8 Marianne von Werefkin, *Liebeswirbel*, um 1917, Tempera auf Papier auf Karton, 45,5 × 60 cm, Peter Diego Hagmann, Dauerleihgabe im Kunsthaus Zürich

in einem Urgrund aus Sternstaub miteinander verwoben sind. Die Aussage des Bildes mag es demnach sein, dass jeder Mensch – nicht nur der, der sich alleingelassen fühlt, sondern auch der in einer Beziehung lebende – Gefangener seines eigenen Liebeswirbels ist.

Aus zwei Briefen an ihren Freund und selbstlosen Förderer Diego Hagmann geht die Erkenntnis Werefkins hervor, die sie nicht nur über viele Jahre durch die Beobachtung ihrer eigenen zwischenmenschlichen Beziehungen, sondern auch die der anderen Menschen um sie herum gewonnen haben dürfte, und die sehr präzise den allgemeinen Gehalt des Gemäldes zu erklären hilft: Als sie Hagmann gegenüber über die »ewige Schönheit« räsoniert, erwähnt sie den »grosse[n] Eros [,] der das Weltall erfüllt, und quält, und erschüttert, und begattet und kreiert«.[16] Ihr »Lebensmotto« offenbarte sie dem Mäzen zwei Jahre später, indem sie ihm ihre künstlerische »Sehnsucht [...]

16 Marianne von Werefkin an Diego Hagmann, 10.11.1934 (Museo Comunale d'Arte Moderna, Fondazione Werefkin, Ascona – Kopie im Museum Wiesbaden).

nach Ewigem […] als Bestandteil der Welt-Dynamik« beschrieb. Werefkin fährt in diesem sehr bekenntnishaften Brief mit folgendem Satz fort: »Da man sich wahrlich nur nach Ewigem sehnen kann, und das Ewige – das Göttliche ist, so ist jede Künstlerseele eine nicht ausgehende Sehnsuchtsflamme auf Gottes Altar – der kosmischen Welt.«[17] Das Gemälde scheint all dies – den Eros, der den Kosmos aller Welten mit großer Macht und Gewalt sowie mit vielen kleinen Liebeswirbeln in Bewegung bringt und zusammenhält – kurz vor ihrem Lebensende Formulierte bereits vorwegzunehmen. Dies mag genügen, um zu verstehen, dass es schlicht zu kurz greift, das durch und durch überzeitlich gedachte Gemälde mit dem Hinweis auf »autobiographische Züge«[18] zu erklären. Und dennoch mag ein einziger Liebeswirbel, nämlich ihr eigener, der Anstoß dafür gewesen sein.

Damit ist dieses Bild ein weiteres Beispiel dafür, wie Marianne von Werefkin und Alexej von Jawlensky die Realität ihrer Beziehung subtil in allgemeingültige Kunst transferiert haben. Bleibt am Ende nur noch die Frage, wer hat von wem profitiert und dann, wie. Und natürlich muss die Antwort lauten: Beide haben miteinander gewonnen, schon allein, weil sie sich selbst – wie hier exemplarisch anschaulich wurde – gegenseitiger Ausgangspunkt für künstlerischen Stoff waren, der zu bedeutender Malerei geworden ist.

17    Marianne von Werefkin an Diego Hagmann, Okt./Nov. 1934 (Museo Comunale d'Arte Moderna, Fondazione Werefkin, Ascona – Kopie im Museum Wiesbaden.
18    Fäthke 2001, S. 197.

Roman Zieglgänsberger

## Literatur

**Ausst.-Kat. Dortmund 1998**
Ausst.-Kat. *Alexej von Jawlensky. Reisen – Freunde – Wandlungen*. Tayfun Belgin (Hrsg.), Museum am Ostwall Dortmund, Heidelberg 1998.

**Ausst.-Kat. München/Baden-Baden 1983**
Ausst.-Kat. *Alexej Jawlensky 1864–1941*. Armin Zweite (Hrsg.), Städtische Galerie im Lenbachhaus München/Staatliche Kunsthalle Baden-Baden, München 1983.

**Ausst.-Kat. München/Wiesbaden 2019**
Ausst.-Kat. *Lebensmenschen. Alexej von Jawlensky und Marianne von Werefkin*. Roman Zieglgänsberger, Annegret Hoberg, Matthias Mühling (Hrsg.), Städtische Galerie im Lenbachhaus und Kunstbau München/Museum Wiesbaden, München, London, New York 2019.

**Ausst.-Kat. Wiesbaden/Emden 2014**
Ausst.-Kat. *Horizont Jawlensky – Alexej von Jawlensky im Spiegel seiner künstlerischen Begegnungen 1900–1914*, Roman Zieglgänsberger (Hrsg.), Museum Wiesbaden/ Kunsthalle Emden, München 2014.

**Discher 2018**
Sibylle Discher: *Der Mäzen Heinrich Kirchhoff (1874–1934) und seine Wiesbadener Kunstsammlung. Eine vergleichende Studie zur privaten Sammlerkultur vom Wilhelminischen Kaiserreich bis zum Ende der Weimarer Republik*, Museum Wiesbaden (Hrsg.), Paderborn 2018.

**Fäthke 2001**
Bernd Fäthke: *Marianne Werefkin*, München 2001.

**Filip/Musil 2015**
Aleš Filip/Roman Musil (Hrsg.): *München und die Länder der Böhmischen Krone (1870–1918) – Künstlerischer Austausch*, Lomnice nad Popelkou 2015.

**Forschungsbeiträge 2009**
*Reihe Bild und Wissenschaft – Forschungsbeiträge zu Leben und Werk Alexej von Jawlenskys*, Bd. 3, Locarno 2009.

**Jawlensky Catalogue Raisonné 1991 [CR]**
*Alexej von Jawlensky – Catalogue Raisonné of the Oil Paintings*, Bd. 1 (1890–1914), Alexej von Jawlensky Archiv S.A. (Hrsg.), London 1991.

**Pauli 1936**
Gustav Pauli: *Erinnerungen aus sieben Jahrzehnten*, Tübingen 1936.

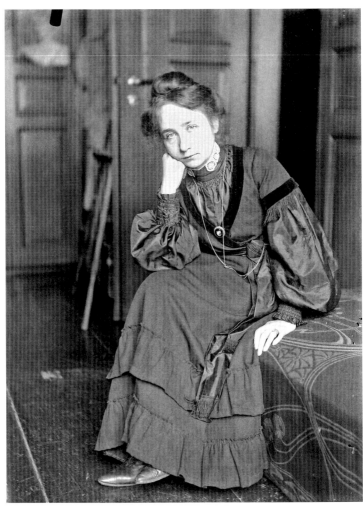

Abb. 1 Wassily Kandinsky, Gabriele Münter auf einem Sofa in der Schnorrstraße 44, Dresden, in einem selbstentworfenen Kleid, Sommer 1905, Gabriele Münter- und Johannes Eichner-Stiftung, München, Inv.-Nr.: 2504

# Gabriele Münter und Wassily Kandinsky

## Geschichte und Rezeption eines Künstlerpaares der Moderne

Isabelle Jansen

Wassily Kandinsky (1866–1944) ist weltbekannt, unzählige Publikationen über ihn und seine Kunst sind erschienen und das Interesse an seinem Werk lässt nicht nach. Gabriele Münter (1877–1962) ist dagegen bislang nur Kunstinteressierten vorwiegend im deutschsprachigen Raum ein Begriff. Die Zahl der ihr gewidmeten Veröffentlichungen ist überschaubar, andererseits ist seit den 1990er Jahren ein stetig wachsendes Interesse an ihrer Person und vor allem an ihrer Kunst zu beobachten.[1] Dieses Phänomen der breiteren Rezeption des männlichen Parts bei Künstlerpaaren ist gängig und viel erforscht. Es findet sich jedoch im Fall von Münter und Kandinsky zusätzlich durch die Tatsache potenziert, dass der russische Künstler als Wegbereiter der Abstraktion gilt und somit eine Sonderstellung in der Kunstgeschichte einnimmt. Besonders spannend bei dem Künstlerpaar Kandinsky-Münter ist die Diskrepanz zwischen dem, was diese Beziehung tatsächlich war respektive wie beide die Beziehung gelebt haben, und ihrer Rezeption.

Als Münter und Kandinsky sich 1902 kennenlernten, befanden sich beide am Anfang ihrer Karriere. Münter war ein Jahr zuvor nach einem zweijährigen Aufenthalt in den USA von Bonn nach München gezogen, um dort ihr Kunststudium fortzusetzen beziehungsweise erst richtig anzufangen. Kandinsky war bereits im Dezember 1896 mit seiner Frau Anja Schemjakina von Moskau in der bayerischen Hauptstadt angekommen, wo er ebenfalls ein Kunststudium begonnen hatte und zwar zunächst in der Privatschule von Anton Ažbe (1862–1905) und anschließend an der Akademie bei Franz von Stuck (1863–1928).

---

1 Ausschlaggebend dafür waren hauptsächlich die Doppelbiografie von Gisela Kleine sowie die Retrospektive im Lenbachhaus, die Stationen in Frankfurt, Stockholm und Berlin hatte. Kleine 1990; Ausst.-Kat. München u. a. 1992/93.

Als tatkräftiger Maler gründete er im Mai 1901 mit Wilhelm Hüsgen (1877–1962), Waldemar Hecker (1873–1958) und anderen Kollegen die Künstlervereinigung »Phalanx«, der eine Schule angeschlossen wurde. Gabriele Münter war als Frau der Zugang zur Kunstakademie verwehrt, sodass sie nur in Privatschulen ihre Ausbildung machen konnte. Nachdem sie die ersten Semester an der Damenakademie des Künstlerinnenvereins absolviert hatte, wechselte sie zur »Phalanx«-Schule. Dort meldete sie sich für die Bildhauereiklasse von Wilhelm Hüsgen an, mit der die Malklasse von Kandinsky verbunden war.

Wenn man die Begegnung von Münter und Kandinsky auf der künstlerischen Ebene zugespitzt beschreiben möchte, könnte man sagen, dass die Linie auf die Farbe traf. Münter hatte tatsächlich bis dahin vorwiegend fotografiert und gezeichnet, während Kandinskys Faszination für die Farbe sich sehr früh manifestierte. In seinem autobiografischen Text *Rückblicke* von 1913 schrieb er über die Zeit an der Akademie bei Stuck: »Ich fühlte tatsächlich, daß ich im Reich der Farben mich viel heimischer fühlte, als in dem der Zeichnung.«[2] Münter schrieb 1952 rückblickend über ihre Neigung für die Technik der Zeichnung: »Ich bin von Kindheit auf so ans Zeichnen gewöhnt, daß ich später, als ich zum Malen kam – es war in meinen zwanziger Jahren –, den Eindruck hatte, es sei mir angeboren, während ich das Malen erst lernen mußte.«[3]

Die Begegnung bedeutete also für beide eine Bereicherung. Diese gegenseitige künstlerische Befruchtung ist ein wesentlicher Aspekt der Beziehung, der gerne übersehen wird, weil Münter bei Kandinsky lernte. Jedoch konnte auch er viel von einer solch begabten Schülerin profitieren. Sie selbst hat unermüdlich erzählt, wie der Maler sie sofort als gleichwertige Künstlerin betrachtete und ihr Talent förderte: »Er hat meine Entwicklung und mein Schaffen bis 1916 begleitet, am feinsten verstanden und dadurch gehegt und gefördert, daß es nie zu beeinflussen versuchte«.[4] Dieses Zitat wurde aber nur einseitig innerhalb des Lehrer-Schülerin-Verhältnisses interpretiert.

Dass der künstlerische Dialog ebenbürtig ablief, zeigen unter anderem die Bilder, die Kandinsky und Münter von der gleichen Ansicht der Vilsgasse im oberpfälzischen Kallmünz malten, wo sie sich mit der Malklasse der »Pha-

2  Zitiert nach: Kandinsky 1980, S. 44. In diesem Text beschreibt er seine Leidenschaft für die Farbe, die er bereits als Kleinkind entwickelte.
3  Münter 1952, o. S.
4  Münter 1948, S. 25.

Isabelle Jansen

lanx«-Schule im Sommer 1903 aufhielten.[5] Von diesem Motiv der ansteigenden Gasse mit einem Tor und einem markanten quadratischen Haus mit flachem Dach schuf Münter ein Gemälde, eine Fotografie und zwei Zeichnungen, die sich in zwei verschiedenen Skizzenbüchern befinden. Zurück in ihrem Münchener Atelier fertigte sie einen Holzschnitt von dieser Ansicht an. Kandinsky ließ sich vom selben Motiv zu einer Skizze sowie einem Gemälde inspirieren. Diese zahlreichen Darstellungen in unterschiedlichen Medien lassen einen regen Austausch zwischen dem Künstler und der Künstlerin erahnen. Privat markiert der Aufenthalt in Kallmünz einen Wendepunkt für beide, da sie sich dort inoffiziell verlobten. Kandinsky war zu dieser Zeit noch mit seiner Cousine Anja Schemjakina verheiratet.

Münter und Kandinsky standen sich nicht nur in der künstlerischen Arbeit nah, sondern teilten auch weitere Interessen, beispielsweise für die neuen Medien der Fotografie und des Films. Beide gingen gerne ins Kino und wendeten sich der Fotografie mit einer Ernsthaftigkeit und Intensität zu, die selbst unter Künstlerinnen und Künstlern dieser Zeit nicht selbstverständlich war. Münter hatte eigentlich ihre künstlerische Laufbahn mit der Technik der Fotografie begonnen. Während ihres zweijährigen Aufenthalts in den USA 1898–1900, anlässlich dessen sie mit ihrer Schwester Emmy Verwandte mütterlicherseits besuchte, hatte sie eine Kamera – eine Kodak Bull's Eye 2 – geschenkt bekommen. Von da an hatte sie viel fotografiert und brachte um die 400 Aufnahmen nach Deutschland zurück. Kandinskys Beschäftigung mit der Fotografie erfolgte zudem auf einer theoretischen Ebene. 1899 hatte er über eine Ausstellung der Münchner Secession, in der Fotografien präsentiert waren, eine Rezension für eine russische Zeitung verfasst. Die präzise Beschreibung der technischen Entwicklung, die zur Erfindung dieses neuen Mediums führte, verdeutlicht, dass Kandinskys Interesse an der Fotografie nichts Oberflächliches hatte. Er schrieb von einer »echten Photo-Revolution«, dank derer »sich die Photographie in die Reihe der Kunstwerke eingefügt [hat].«[6] Für ihn war die Fotografie ein »›Ausdrucksmittel individueller Natureindrücke‹ geworden«.

5   Jansen 2015, S. 150–151. Ausst.-Kat. München 2020, S. 80–81.
6   Der Artikel von Wassily Kandinsky war *Die Wunder der Photographie (Brief aus München)* betitelt und erschien in der Zeitung *Nachrichten vom Tag* in Moskau am 15. Januar 1899. Deutsche Übersetzung in: Kandinsky 2007, S. 205.

Dieses geteilte Interesse für fortschrittliche Techniken und neue Entdeckungen ist ein Zeichen der geistigen Offenheit Kandinskys und Münters sowie gleichzeitig Ausdruck ihrer Modernität. Münter fotografierte weiterhin viel bis 1914. Und auch Kandinsky griff selbst ab und an zum Fotoapparat. Im Nachlass von Gabriele Münter befinden sich knapp 2000 Fotografien, darunter um die 900 aus der gemeinsamen Zeit mit Kandinsky. Aber nur auf fünf der Fotografien sind Münter und Kandinsky zusammen zu sehen: zwei davon sind Gruppenaufnahmen – Kandinskys Abendklasse in der »Phalanx«-Schule (1902) sowie eine verwackelte Aufnahme mit Franz (1880–1916) und Maria Marc (1876–1955) auf dem Balkon der Schwabinger Wohnung der Ainmillerstraße 36 (1911/12) –, die drei restlichen entstanden ganz am Anfang und ganz am Ende ihrer Beziehung. Die erste Fotografie wurde am 15. Mai 1904 aufgenommen, als das Paar auf dem Weg nach Holland in Düsseldorf Station machte und eine Kunst- und Gartenbauausstellung besuchte. Es handelt sich um eine Souvenir-Fotografie, die Besucherinnen und Besucher der Ausstellung von sich machen lassen und mitnehmen konnten. Die zwei anderen Fotografien wurden 1916 in Schweden in einem Fotoatelier aufgenommen, als Kandinsky, der damals in Moskau lebte, seine Lebensgefährtin auf neutralem Boden besuchte und zum letzten Mal traf. Zu sehen ist ein bürgerliches Paar, einmal im Mantel mit Pelzkragen und Pelzmuff und einmal ohne Mantel.

Bemerkenswert aber sind die Fotografien, die beide im Lauf der Jahre von sich gegenseitig machten. Münter und Kandinsky fotografierten sich in der gleichen Pose und so entstand eine kleine Reihe von mindestens sieben Bildpaaren. Den Anfang dieser Serie formen zwei Paare, die in ihrer Unterkunft in Dresden im Sommer 1905 aufgenommen wurden (Abb. 1–2). 1906/07 fotografierten sie sich gegenseitig in ihrem Garten in Sèvres bei Paris mit ihrem Kater Waske im Arm. In Murnau entstanden Aufnahmen in bayerischer Tracht und mit Gartengeräten vor der Gartenlaube, und in München fotografierten sie sich mal in der Wohnung der Ainmillerstraße, mal auf deren Terrasse. Diese Art, sich gegenseitig auf eine fast dokumentarische Weise zu fotografieren, zeugt von Nähe und gleichzeitig von Distanz sowie auch von einem spielerischen Umgang mit dem Medium Fotografie. Die Nähe wird dem Betrachtenden durch die gleiche Pose vermittelt, die Münter und Kandinsky jeweils einnehmen. Wüsste man nicht, dass beide ein Paar sind, könnte man es durch die ähnliche Pose vermuten. Die Distanz wird durch den sachlichen Charakter der Aufnahmen erzeugt. Diese Neutralität sowie die Idee

Isabelle Jansen

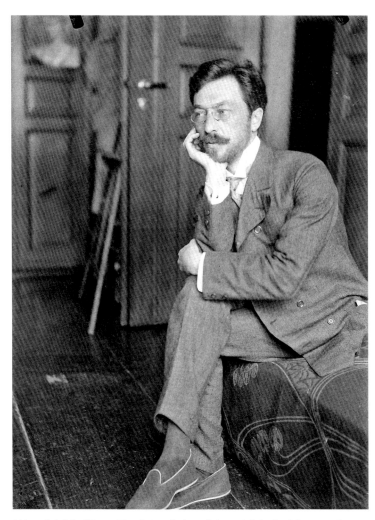

Abb. 2 Gabriele Münter, Wassily Kandinsky auf einem Sofa in der Schnorrstraße 44, Dresden, Sommer 1905, Gabriele Münter- und Johannes Eichner-Stiftung, München, Inv.-Nr.: 2508

der Langzeitserie sprechen dafür, dass es sich um ein Konzept handelt. Den Motiven nach ist es die Autodokumentation eines bürgerlichen Paares und nicht eines Künstlerpaares, wie es bei diesen ProtagonistInnen eher zu erwarten gewesen wäre. Dieses Konzept, das vorsah, sich von 1905 bis 1913 unabhängig von der aktuellen Lage der Beziehung immer wieder gegenseitig in der gleichen Pose zu fotografieren, ist sehr modern und lässt an die Sachlichkeit der Fotografien des Werks *Menschen des 20. Jahrhunderts* von August Sander (1876–1964) denken, die ausschnittsweise erstmalig 1927 ausgestellt und 1929 veröffentlicht wurden. Die Idee der fotografischen Serie war für Gabriele Münter nicht neu. Sie hatte Entsprechendes bereits mit ihren Fotografien während ihrer USA-Reise erprobt.[7]

Die Zusammenarbeit zwischen der Künstlerin und dem Künstler war auch in einem anderen Bereich vorhanden und zwar in dem des Kunstgewerbes. 1899 schrieb Kandinsky einen Artikel über eine weitere Ausstellung der Münchner Secession für eine russische Zeitung, in dem er das Kunsthandwerk lobte, das »von Kleinkunst in große Kunst umbenannt werden sollte.«[8] Er selbst zeichnete Entwürfe zu Möbelstücken, Keramik, Schlüsseln, Schlössern und Stickereien. In Münter fand er eine Partnerin und eine Künstlerin, die dieses Interesse teilte. Am Anfang der Beziehung, in den Jahren 1903 bis 1905, fand es seinen Niederschlag in der Mode und in der Technik der Stickerei. Das Zuschneiden von Kleidern für Münter sowie Entwürfe für Täschchen waren häufig das Sujet ihres Briefwechsels. Ein Brief von 1905 von Kandinsky an Münter zeigt, dass sich die Künstlerin für die Beschäftigung mit diesen Themen begeistern ließ und ebenfalls Kleidungsstücke entwarf, auch wenn die Anregung ursprünglich vielleicht von Kandinsky stammte: »[…] da du ausser allem weißt, wie ich gerne habe, wenn du hübsche kleidsame Sachen hast! Leider kommt mir keine gute Idee für die Machart in den Kopf. Und ich hoffe, daß du wieder so was nettes erfindest, wie das schwarze Kleid. Halt nur alles in ruhigen Farben.«[9] Eine Fotografie, die Kandinsky von Münter in ihrer Atelierwohnung in der Schackstraße vermutlich 1904 machte, zeigt einen Überblick ihrer Kreationen. Die Künstlerin trägt ein von Kandinsky entworfenes Reformkleid mit dem passenden Täschchen dazu. An der Wand hängt

---

7   Jansen 2006, S. 185.
8   Jansen 2010, S. 7.
9   Ebd., S. 8.

Isabelle Jansen

Abb. 3 Handtäschchen: Zwei spazierende Damen im Reifrock mit Hund, 1905, Schwarzer Wollstoff, Glasperlen, von Gabriele Münter nach einem Entwurf von Wassily Kandinsky in Tunis gestickt, Gabriele Münter- und Johannes Eichner-Stiftung, München, Inv.-Nr.: D10

ein Wandbehang mit dem Motiv eines Apfelbaums mit Sternschnuppe, den Münter nach einem Entwurf ihres Partners gestickt hatte.[10] Die Zusammenarbeit in diesem Bereich dauerte bis 1905. In dieser Zeit schufen sie einige Wandbehänge und Täschchen in der Technik der Applikationsstickerei und der Perlenstickerei (Abb. 3). Dass diese Arbeiten für beide keine Nebenprodukte waren, sondern den Status von Kunstwerken besaßen, bezeugt die Tatsache, dass sie eine Auswahl davon im Pariser Salon d'Automne von 1906 ausstellten. Im Katalog sind sie als von Gabriele Münter ausgeführte Werke von Kandinsky aufgelistet.[11]

Einige Jahre später, 1908, wurde Münter die treibende Kraft für die Beschäftigung mit einer anderen Technik der angewandten Kunst, nämlich die

10    Ebd.
11    Ausst.-Kat. Paris 1906, Nr. 851–857.

Abb. 4 Kommode von Gabriele Münter bemalt, Münter-Haus, Murnau

der Hinterglasmalerei. Sie berichtete: »Kandinsky und ich waren [...] in Tirol und sahen dort schöne gemalte Marterln – alte Volkskunst. Aber Glasbilder, scheint mir, lernten wir erst hier (in Murnau) kennen. Es wird Alexej von Jawlensky gewesen sein, der zuerst auf Heinrich Rambold und die Sammlung Krötz aufmerksam machte. Wir waren alle begeistert für die Sachen.«[12] Jaw-lensky (1864–1941) hatte sie und Kandinsky zwar auf die Hinterglasmalerei aufmerksam gemacht, aber Münter war die Erste, die begann, Hinterglasbil-der zu malen. Sie lernte diese Technik beim Hinterglasmaler Heinrich Ram-bold (1872–1953). Am Anfang kopierte sie die volkstümlichen, meist religiö-sen Bildvorlagen, entwarf jedoch bald darauf ihre eigenen Motive. Kandinsky

12 Mühling/Jansen 2018, S. 20.

Isabelle Jansen

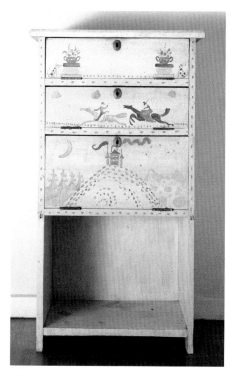

Abb. 5 Toilettenschränkchen von Wassily
Kandinsky bemalt, Münter-Haus, Murnau

dagegen verwendete sofort sein gängiges Repertoire, wie sein erstes 1909 datiertes Hinterglasbild *Mit gelbem Pferd* zeigt. Gleichzeitig trugen beide eine Sammlung von volkstümlichen Hinterglasbildern zusammen, die bis zu 130 Stück umfassen sollte.

Im August 1909 erwarb Münter ein Haus in Murnau, wo sie mit Kandinsky bis zum Ausbruch des Ersten Weltkriegs längere Aufenthalte verbrachte. Somit ergab sich wieder die Gelegenheit zusammen an einem Projekt zu arbeiten und zwar an der Inneneinrichtung des Hauses sowie an der Anlage des Gartens. Sie widmeten sich vor allem 1910 diesen Arbeiten, strichen die Wände und bemalten einfache Holzmöbel nach eigenen Vorlagen (Abb. 4–5). Während Kandinsky sich dafür mehr an der Tradition der Volkskunst orientierte, war Münters Ansatz freier. Sie malte die Motive in einer

naiven Weise, mit großen und zum Teil durch dunkle Konturen umrandeten Farbflächen, wie sie es auch in ihren gleichzeitig entstandenen Gemälden tat.

Schon zuvor im Spätsommer 1908 verbrachten Kandinsky und Münter einige Wochen in Murnau zusammen mit Alexej von Jawlensky und Marianne von Werefkin (1860–1938). Dieser Malaufenthalt ist inzwischen im Leben der vier Künstlerkolleginnen und -kollegen fast legendär geworden. In diesen Wochen nahmen Kandinsky und Münter endgültig Abschied von ihrer spätimpressionistischen Malweise. Große Flächen von kräftigen Farben, in flüssigen Pinselzügen aufgetragen, ersetzten die kleinen kurzen und pastosen Farbenstriche. Dadurch wurde eine Intensität und Steigerung des bildlichen Ausdrucks bewirkt. Die Bilder von Kandinsky und Münter sowie auch die von Jawlensky waren sich in dieser Zeit zum Teil zum Verwechseln ähnlich. Nach Jahren des Suchens hatten sowohl Kandinsky als auch Münter die Richtung gefunden, in die sie gehen wollten. Bei Kandinsky geschah diese Änderung nicht nur auf der künstlerischen, sondern auch auf der psychischen Ebene, wie Vivian Barnett schrieb: »Die Wandlung zum Jahr zuvor ist frappierend: Zweifel und Unruhe sind Zuversicht und Begeisterung gewichen. Die Veränderungen in Bezug auf Farbpalette, Pinselführung, Technik, Maße und Sujets markieren einen wichtigen Wendepunkt in seiner Kunst«.[13] Ab 1909 gingen Münter und Kandinsky jedoch eigene Wege in der Malerei und das künstlerische Verhältnis änderte sich. Es war aber weiterhin von Respekt gegenüber der Arbeit des Anderen geprägt. Ab 1911 gewann die ursprüngliche enge künstlerische Zusammenarbeit eine weitere Distanz sowie eine andere Qualität durch die Bekanntschaft mit Franz Marc. Mit ihm entwickelte Kandinsky im Lauf des Jahres 1911 das Projekt des Almanachs *Der Blaue Reiter*, für das sich Münter ebenfalls stark engagierte, unter anderem, indem sie Ideen für die Abbildungen in den unterschiedlichsten Museen sammelte.[14] Da aber Kandinsky und Marc die Herausgeber des Bandes wurden und Münter keinen Text für den Almanach verfasste, blieb ihre Beteiligung an dem Buch unbekannt beziehungsweise wurde die Künstlerin nur als Sekretärin wahrgenommen, die die Texte ihres Partners abschrieb, genauso wie Maria Marc oder Elisabeth Macke es für ihre Lebensgefährten taten. Die folgenden Jahre waren durch die Marketingarbeit für den *Blauen Reiter* geprägt: Ausstellun-

---

13    Barnett 2008, S. 229.
14    Jansen 2012, S. 17.

Isabelle Jansen

gen wurden organisiert, Kontakte geknüpft. Künstlerisch folgte jeder seinem eigenen Weg. Der Ausbruch des Ersten Weltkriegs beendete diese Episode: Kandinsky kehrte nach Russland zurück und Münter ging Anfang 1915 nach Skandinavien, wo sie fünf Jahre lebte.

Dieser kurze Abriss der Beziehung zwischen Münter und Kandinsky zeigt, dass beide viele Gemeinsamkeiten hatten. Sie strebten nach neuen Ausdrucksmöglichkeiten, teilten die Vorstellung von der Gleichwertigkeit aller Schöpfungsbereiche und schufen Werke in den unterschiedlichsten Medien. Sie fühlten sich der Avantgarde zugehörig. Beide waren starke künstlerische Temperamente, die die jeweilige Arbeit des Partners schätzten und dem Anderen seinen künstlerischen Freiraum ließen – analog der Idee des *Blauen Reiter*. Münter beobachtete beispielsweise mit großem Interesse den Weg von Kandinsky zur Abstraktion und war sich deren kunsthistorischer Bedeutung bewusst, wie die fotografischen Aufnahmen, die sie von der Entstehung der *Komposition VII* machte und rückseitig mit Datum versah, beweisen.[15] Jedoch wusste sie, dass dieser Weg für sie nicht der richtige war.

Warum wurde dann die Geschichte dieser Beziehung so verfälscht, dass sie nur in einer einzigen Weise und zwar zum Nachteil von Münter geschrieben wurde? Inwiefern beeinträchtigte die Trennung des Paares seine kunstgeschichtliche Rezeption und gleichzeitig die von Münters Werk?

Die Situation wurde ab dem Ersten Weltkrieg für das Paar besonders schwierig. Nicht nur, weil sich in diesen Jahren von 1914 bis 1918 die Trennung der beiden vollzog, sondern auch, weil die Weltordnung, Europa und die Gesellschaft sich grundlegend veränderten. Kandinsky wie Münter erlebten Zeiten der Not, die für den russischen Künstler zum Teil lebensbedrohlich wurden. Als beide 1920 beziehungsweise 1921 nach Deutschland zurückkehrten, fanden sie eine andere Welt vor. In dieser Welt war Platz für einen Künstler – Kandinsky hatte den Ruf als Professor am Bauhaus in Weimar erhalten – aber nicht für eine Künstlerin. Nach erfolgreichen Jahren in Skandinavien musste sich Münter allein in Deutschland durchschlagen und sich eine neue Existenz aufbauen. Und damit zeichnet sich die Rezeption des Paares ab, die durch die Kunstgeschichte geprägt wurde und zum Teil bis heute anhält: das männliche Genie und die Künstlerin als Anhängsel, die nach 1914 ihrem

15    Friedel 2007, S. 52–55.

Leben mit Kandinsky und der Zeit des *Blauen Reiter* nachtrauert. Dazu kam die weit verbreitete Vorstellung, dass Frauen grundsätzlich keine so große künstlerische Kreativität wie Männer besäßen. Diesem Ansatz folgend veröffentlichte 1928 der Kunsthistoriker Hans Hildebrandt sein Buch *Die Frau als Künstlerin*. In dem einführenden Kapitel beschreibt er sein Ziel und zwar »[…] verfolgen, wie aus der neuen Stellung der Frau nun in einem abgegrenzten Bereiche, in dem der bildenden Kunst, der neue Typus der schaffenden Frau emporwächst, die Leistungen des künstlerisch begabten Weibes in der beengten Vergangenheit mit den Leistungen in der befreiten Gegenwart zu vergleichen.«[16] Eine Seite weiter gibt es allerdings schon das Ergebnis dieser Studie: »Das Allerhöchste aber hat eine Frau als gestaltende Künstlerin noch nie erstrebt, geschweige denn erreicht. Und es fragt sich, ob sie es je erreichen wird. Nicht, weil dem weiblichen Geschlechte die letzte Genialität versagt ist. Die Frau hat sie. Doch auf anderen Gebieten als auf jenen, auf denen sie dem Mann eignen mag. Das Weib besitzt sie, wo es seine leiblich-geistige Persönlichkeit ohne jede Einschränkung einsetzen kann: im Leben und in der Liebe.«[17] Und zu Münter schrieb er: »Gabriele Münter etwa hat Kandinsky wohl eine geraume Strecke begleitet. Sie hat die ersten Umbildungen der Formen mitgemacht, hat die gesteigerte Farbigkeit mit ihrer Offenbarung innerer, geistiger Werte angenommen und ihr die Deutung ihres eigenen Empfindens gegeben. Aber sie konnte sich nicht entschließen, mitzuwandern in das Reich der Abstraktion.«[18] Was eine bewusste Entscheidung der Künstlerin gewesen ist, und zwar sich nicht der Abstraktion zuzuwenden, wird hier als Manko beschrieben, weil ein solcher Entschluss in eine teleologische Kunstgeschichtsschreibung nicht passte. Hildebrandt bildete drei Werke von Münter ab: zwei Gemälde aus den Jahren des *Blauen Reiter*, darunter *Kahnfahrt* von 1910, in dem Kandinsky prominent dargestellt ist, sowie einen Holzschnitt von 1912.[19] Münter und Hildebrandt, der mit der Malerin Lily Hildebrandt geborene Uhlmann verheiratet war, kannten sich persönlich, aber wir wissen nicht, ob diese Bekanntschaft anlässlich der Vorbereitung zu Hilde-

---

16    Hildebrandt 1928, S. 7.
17    Ebd., S. 8.
18    Ebd., S. 123.
19    Hildebrandt 1928, S. 126: *Kahnfahrt*, Leinwand, 125,1 × 73,6 cm, Milwaukee Art Museum, Gift of Mrs. Harry Lynde; *Häuser am Wald*, 1911, Pappe, 49 × 57,1 cm, Standort unbekannt; *Bauarbeit*, 1912, Holzschnitt, 16,9 × 21,8 cm.

Isabelle Jansen

Abb. 6  Umschlag des Buches von Johannes Eichner
»Kandinsky und Gabriele Münter. Von Ursprüngen
moderner Kunst«, München 1957

brandts Buch zustande kam oder schon früher bestand. Am 21. Juli 1927 schickte ihm Münter einen Brief mit 21 Fotografien vermutlich für sein Buch und am 8. Januar 1928 war sie bei dem Ehepaar eingeladen.[20] Es ist gut vorstellbar, dass Lily Hildebrandt ihr Kinderbuch *Klein-Rainers Weltreise*, das sie für ihren Sohn 1918 entworfen hatte, bei diesem Besuch Münter schenkte.[21]

Eine als von Hildebrandt positiv bewertete Eigenschaft von Frauen, die seiner Meinung nach Männern verwehrt war, war ihre Nähe zur Natur: »Das

---

20  Eintrag in Münters Kalender, Gabriele Münter- und Johannes Eichner-Stiftung, München.
21  Ein Exemplar dieses Bilderbuches, das mit Illustrationen nach Buntpapierscherenschnitten von Lily Hildebrandt gestaltet ist, findet sich in der Bibliothek von Gabriele Münter, Gabriele Münter- und Johannes Eichner-Stiftung, München.

Weib, der Natur näher gerückt, kennt noch das Glück für uns unwiederbringlich verlorener Einheit.«[22] Das Bild der »reinen« Frau, die der Natur so nah steht, führte für Künstlerinnen im Allgemeinen und für Münter insbesondere zum Klischee der Malerin, die ihren Verstand bei der Arbeit nicht einsetzte, sondern nur ihren Instinkt. Diese Auffassung vergrößerte noch die Kluft in der Rezeption von Kandinsky und von Münter und hielt lange an. In der Doppelbiografie »Kandinsky und Gabriele Münter. Von Ursprüngen moderner Kunst«, die Münters Lebensgefährte Johannes Eichner 1957 veröffentlichte, betont der Autor diese Seite von Münters Kreativität (Abb. 6). Ferner sind allein Titelbild, Titel und Inhaltsverzeichnis ziemlich aussagekräftig bezüglich der Ausrichtung der Publikation. Der Titel »Kandinsky und Gabriele Münter« zeigt durch das Weglassen des Vornamens des Künstlers eine Ungleichheit und die Superiorität des Mannes. Am Anfang des Bandes widmet Eichner den ProtagonistInnen je ein Kapitel. Im Falle Münters heißt das Kapitel der Tradition von Hildebrandt folgend »Das Wesen Gabriele Münters«, dasjenige über Kandinsky dagegen nennt Eichner »Grundlagen für Kandinskys Kunstwollen.« Auf diese Idee der intuitiv arbeitenden Malerin griff Hans Konrad Roethel, Direktor des Lenbachhauses ab 1957, immer wieder zurück. Durch die Organisation von zahlreichen Ausstellungen zu Münter trug er jedoch maßgeblich zur Verbreitung ihres Werkes bei.

Ein weiterer beeinträchtigender Aspekt für die Rezeption des Künstlerpaares Münter-Kandinsky ist seine Zugehörigkeit zum *Blauen Reiter*. Tatsächlich hat die Geschichte des *Blauen Reiter* die Geschichte des Paares überschattet, weil Münter dort keinen Platz hatte. Der Almanach war eine reine Männergeschichte. Als Kandinsky 1930 von Paul Westheim gebeten wurde, seine Erinnerungen an den *Blauen Reiter* zu schreiben, erwähnte er Münter nicht.[23] Und in vielen Publikationen über Expressionismus tauchte Münter lange kaum oder gar nicht auf.

Paradoxerweise hat aber Münter von der Wiederentdeckung der KünstlerInnenformation *Der Blaue Reiter* nach 1945 profitiert. Dies lag daran, dass sie die einzige noch lebende Beteiligte war, sodass sie nun als Zeugin des *Blauen Reiter* hofiert wurde. Sie wurde immer bekannter und die deutschen Museen begannen, Bilder von ihr zu erwerben. Als sie 1957 mit Unterstützung von

---

22    Hildebrandt 1928, S. 8.
23    Kandinsky 1930, S. 57–60.

Isabelle Jansen

Roethel ihre Schenkung von Arbeiten der Künstlerinnen und Künstler des *Blauen Reiter* und seines Umkreises an die Städtische Galerie im Lenbachhaus tätigte, wurde sie vor allem als Retterin des Frühwerks von Kandinsky geehrt. Münter spielte also eine doppelte Nebenrolle, und zwar als Anhängsel des Genies Kandinsky und als Retterin seines Werks aus der Zeit des *Blauen Reiter*. Sie war nicht ganz unschuldig an dieser Situation beziehungsweise unterlag sicherlich Eichners Einfluss, der sich aber auch sehr für die Verbreitung der Kunst seiner Partnerin einsetzte. Sie nutzten sozusagen die Gunst der Stunde, um letzteres Ziel zu verfolgen. Ein autobiografischer Text, den Münter 1948 veröffentlichte, ist diesbezüglich aufschlussreich: drei Viertel davon widmete sie den Jahren vor 1914.[24]

*Der Blaue Reiter* beziehungsweise seine Rezeption ist im Grunde für die Rezeption des Künstlerpaares Kandinsky-Münter fatal gewesen, weil er die Geschichte des Paares nicht nur überblendet, sondern auch Münters Individualität geraubt hat. Die Selbständigkeit von Münter ging damit verloren, wodurch die Geschichte des Paares in eine Schieflage geriet, die nicht der Wirklichkeit entsprach. Die westliche Kunstgeschichtsschreibung konzentrierte sich lange fast ausschließlich auf die durch das gesellschaftliche System in den Vordergrund gerückten Persönlichkeiten der Kunstwelt, sodass Künstlerinnen einfach ignoriert wurden. Mit dem aktuell wachsenden Interesse an der Peripherie in der Kunstproduktion werden zahlreiche Künstlerinnen neu entdeckt. Somit wird ihnen vielleicht ein mehr der Wirklichkeit entsprechender Platz eingeräumt. Nur wenn man sich eingehender mit dem Werk der Künstlerinnen befasst, können die Geschichten von Künstlerpaaren in ein richtiges Licht gerückt werden.

24   Münter 1948, S. 25.

## Literatur

### Ausst.-Kat. München u. a. 1992/93

Ausst.-Kat. *Gabriele Münter 1877–1962. Retrospektive*. Hrsg. von Annegret Hoberg und Helmut Friedel, Städtische Galerie im Lenbachhaus München, 1992; Frankfurt am Main, Schirn Kunsthalle, 1992–93; Stockholm Liljevalchs Konsthall, 1993; Berlin, Staatliche Kunsthalle, 1993, München 1992.

### Ausst.-Kat. München 2020

Ausst.-Kat. *Unter freiem Himmel. Unterwegs mit Wassily Kandinsky und Gabriele Münter*. Hrsg. von Sarah Louisa Henn und Matthias Mühling, Städtische Galerie im Lenbachhaus und Kunstbau München, 2020–21, München 2020.

### Ausst.-Kat. Paris 1906

Ausst.-Kat. *Salon d'Automne, 4e exposition*, Paris 1906.

### Barnett 2008

Vivian Endicott Barnett: *Der Künstler erfindet sich neu: Wandlungen, Krisen, Wendepunkte*. In: Ausst.-Kat. *Kandinsky – Absolut. Abstrakt*. Hrsg. von Helmut Friedel, Städtische Galerie im Lenbachhaus und Kunstbau München u. a., München 2008.

### Friedel 2007

Helmut Friedel: *Kandinsky und die Photographie. Die Wunder der Photographie*. In: Ausst.-Kat. *Gabriele Münter – Die Jahre mit Kandinsky. Photographien 1902–1914*. Hrsg. von Helmut Friedel, Gabriele Münter- und Johannes Eichner-Stiftung, Städtische Galerie im Lenbachhaus, München, München 2007.

### Hildebrandt 1928

Hans Hildebrandt: *Die Frau als Künstlerin. Höchste Aktualität und rückblickende Forschung. Aufschlußreiches Material aus dem unerschöpflichen Bereich des Themas »Weib«*. Mit 337 Abbildungen nach Frauenarbeiten bildender Kunst von den frühesten Zeiten bis zur Gegenwart, Berlin 1928.

### Jansen 2006

Isabelle Jansen: *Die Bilderwelt der Amerika-Photos von Gabriele Münter*. In: Ausst.-Kat. *Gabriele Münter – Die Reise nach Amerika. Photographien 1899–1900*. Hrsg. von Helmut Friedel, Gabriele Münter- und Johannes Eichner-Stiftung, Städtische Galerie im Lenbachhaus, München, München 2006.

### Jansen 2010

Isabelle Jansen: *Das Streben nach Schönheit. Perlenstickereien und Textilarbeiten von Gabriele Münter und Wassily Kandinsky*. In: Ausst. Kat. *Gabriele Münter und Wassily Kandinsky. Perlenstickereien und Textilarbeiten aus dem Nachlass von Gabriele Münter*. Hrsg. von Helmut Friedel, Münter-Haus, Murnau, München 2010.

Isabelle Jansen

**Jansen 2012**

Isabelle Jansen: *»Es ist schon erschrekend, wie viel Reproduktionen wir haben!« Zu den Abbildungen im Almanach Der Blaue Reiter*. In: Ausst.-Kat. *Die blaue Reiterei stürmt voran. Bildquellen für den Almanach Der Blaue Reiter. Die Sammlung von Wassily Kandinsky und Gabriele Münter*. Hrsg. von Helmut Friedel und Isabelle Jansen, Münter-Haus Murnau, München 2012.

**Jansen 2015**

Isabelle Jansen: *Fotografieren oder Malen? Das Wechselspiel zwischen Fotografie und Malerei im Frühwerk von Gabriele Münter*. In: Ausst.-Kat. Schöne Aussichten. Der Blaue Reiter und der Impressionismus. Hrsg. von der Franz Marc Museumsgesellschaft durch Cathrin Klingsöhr-Leroy, Franz Marc Museum, Kochel am See, München 2015.

**Kandinsky 1930**

Wassily Kandinsky: *»Der Blaue Reiter« (Rückblick)*. In: *Das Kunstblatt* 14 (1930), S. 57–60.

**Kandinsky 1980**

*Kandinsky. Die Gesammelte Schriften. Band I: Autobiographische Schriften*. Hrsg. von Hans K. Roethel und Jelena Hahl-Koch, Bern 1980.

**Kandinsky 2007**

*Wassily Kandinsky. Gesammelte Schriften 1889–1916. Farbensprache, Kompositionslehre und andere unveröffentlichte Texte*. Hrsg. von Helmut Friedel, Gabriele Münter- und Johannes Eichner-Stiftung, München 2007.

**Kleine 1990**

Gisela Kleine*: Gabriele Münter und Wassily Kandinsky. Biographie eines Paares*, Frankfurt a.M. 1990.

**Mühling/Jansen 2018**

*Das Münter-Haus in Murnau*. Hrsg. von Matthias Mühling und Isabelle Jansen, München (2. Aufl.) 2018.

**Münter 1948**

Gabriele Münter: *Gabriele Münter über sich selbst*. In: *Das Kunstwerk*, 7 (1948), S. 25.

**Münter 1952**

Gabriele Münter: *Bekenntnisse und Erinnerungen*. In: Gustav Friedrich Hartlaub: *Gabriele Münter. Menschenbilder in Zeichnungen. Mit Erinnerungen der Künstlerin*, Berlin 1952, o. S.

Abb. 1 Minna Tube, *Damenbildnis im Profil*, ca. 1903, Kohle auf Zeichenkarton, 58,5 × 42,5 cm, Privatbesitz

# Max Beckmann und Minna Tube

Märchenprinzessin und Seelenverwandte

*Christiane Zeiller*

Ende August 1903 erhielt Minna Tube (1881–1964) einen Brief von Max Beck-
mann (1884–1950), in dem er seine zu diesem Zeitpunkt sechsmonatige Be-
ziehung zu ihr beendete. Ein halbes Jahr darauf: erneut, wieder per Brief.
Knapp drei Jahre nach dieser On-Off-Beziehung heiratete das Paar. Die Ver-
bindung zu Minna Tube blieb zeit seines Lebens die wichtigste für Beckmann,
trotz Scheidung und Neuverheiratung mit Mathilde »Quappi« von Kaulbach
(1904–1986) im Jahre 1925. Die Briefe, die beide sich auch in den späten Jah-
ren regelmäßig schrieben, verraten aber weit darüber hinaus etwas über See-
lenverwandtschaft und tiefe Vertrautheit. Inwieweit von einem künstleri-
schen Austausch zwischen Max Beckmann und Minna Tube gesprochen
werden kann, soll hier hinterfragt werden.

Die beiden hatten sich an der Großherzoglichen Kunstschule in Weimar
kennen gelernt, die Minna Tube seit 1899 besuchte und an der der zweein-
halb Jahre jüngere Max Beckmann im Jahr darauf als 16-jähriger das Studium
der Malerei begann. Nach einer kurzen Unterbrechung in München, wo
Minna bei Heinrich Knirr (1862–1944) und Christoph Landenberger (1862–
1927) studierte, kehrte sie nach Weimar zurück und traf dort in der Klasse des
Norwegers Frithjof Smith (1858–1917) auf Max Beckmann.

Minnas Erinnerungen[1] legen nahe, dass Frithjof Smith sie als »Lieblings-
schülerin« den anderen vorzog, ja eine gewisse Schwäche für sie hegte – bis-

---

[1]    Minna Beckmann-Tube: Erinnerungen. Hier stets zitiert nach dem Originalmanuskript
(o. S.), Max Beckmann Archiv, Max Beckmann Nachlässe. Es ist nicht datiert, stammt aber
wohl aus der Zeit nach Beckmanns Tod 1950. Dieses Manuskript ist weit umfangreicher als der
1985 publizierte Abdruck in: Max Beckmann. Frühe Tagebücher 1985, S. 157–186.

weilen schien er ihr sogar unangenehm nahe gekommen zu sein,[2] obgleich sie sich über ihn als Lehrer stets positiv geäußert hat. Die Verbindung zwischen ihr und Max Beckmann blieb dem Norweger wohl nicht verborgen, und er reagierte eifersüchtig.

Die Ausbildung beider verlief ähnlich, zeitweilig besuchten sie dieselben Aktklassen. Während Max Beckmann einen großen Teil seiner Zeichnungen und Druckgraphik aus der Weimarer Studienzeit an den Freund Caesar Kunwald[3] verschenkte, hat sich eine Reihe von Zeichnungen von Minna Tubes Hand im Familienbesitz erhalten. Sie zeugen von einer großen zeichnerischen Begabung; ihren Aktzeichnungen ist eine sichere Wiedergabe von Körper und Proportionen eigen und einige der erhaltenen Bildnisstudien erinnern in ihrer sachlichen Schilderung an Wilhelm Leibl (Abb. 1).[4]

Zu Beginn ihrer Bekanntschaft trafen sich beide mit Freunden und unternahmen gemeinsam Ausflüge. Beckmann erinnerte sich später, als er bereits in Paris war, an eine Winternacht in Weimar, als sie »zu dreien«, vermutlich mit Eve Sprick,[5] auf einer Ilmbrücke im Park standen. Auch Minna Tube war in ihren Erinnerungen der außerordentlich milde Winter 1902 präsent, in dem sie häufig Spaziergänge mit Beckmann, Eve und Mili Plump[6] unternahm, zunehmend aber nur noch zu zweit mit ihm. Am Folgetag einer dieser Promenaden fand sie eine Zeichnung Beckmanns[7] vor: »zwei kleine Menschen unter den großen Bäumen, unten die Stadt mit den vielen Lichtern […]. Von dem Moment an wußte ich, daß ich es mit einem großen Talent zu

---

2    Ebd.: »Vorher hatte ich allerdings noch eine grosse Unannehmlichkeit durch Fritjof [sic!] Smith, der mich einlud, auf seinem Schiff in Norvegen [sic!] spazieren zu fahren, was für mich nicht in Frage kam, worauf er in einer Gesellschaft mir eine grosse Scene machte, weil ich ihm den dummen Jungen von 18 Jahren vorzöge.« Smith verriet in dieser »Scene« also Beckmanns wirkliches Alter, das Minna nicht bewusst war, s. weiter unten.

3    1870–1946. Das Konvolut befindet sich in der Staatlichen Graphischen Sammlung München, Nachlass Caesar Kunwald.

4    Ich danke Mayen Beckmann für den Hinweis auf über 100 früher Werke und Skizzen von Minna Tube.

5    Evelina Luisa »Eve« Sprick (1880–1970) heiratete den Maler Hans Meid.

6    Die Mitstudentin Marie Luise »Mili« Plump (1879–1947), später Mili Gerstel-Plump, heiratete später den Bildhauer Wilhelm Gerstel.

7    Diese Zeichnung muss als verloren gelten, inhaltlich verwandt ist diese etwa zeitgleich entstandene Zeichnung: Max Beckmann, *Selbstbildnis mit Eve und Mink*, 1903, Bleistift, 187 × 125 mm, Privatbesitz.

Christiane Zeiller

Abb. 2 Anonym, Mittelalterfest mit Studenten der Großherzoglichen Kunstschule im Park zu Weimar (Detail), 1903, Fotografie, 24,4 × 28,7 cm, BStGS, Max Beckmann Archiv, Max Beckmann Nachlässe

tun hatte. Und nie mehr in meinem Leben habe ich an dem eigenartig-großen Ausdrucksvermögen gezweifelt.«[8]

Vom Kennenlernen bis zur Liebesbeziehung verging ein Jahr. Es haben sich Tagebuchaufzeichnungen von Beckmanns Freund, dem ebenfalls bei

8    Originalmanuskript Erinnerungen (wie Anm. 1), o. S. Wiederholt weist Minna in ihren Erinnerungen auf ihre Rolle als Beckmanns »Entdeckerin« und Förderin hin.

Frithjof Smith studierenden Caesar Kunwald erhalten, der über Beckmann, die gemeinsamen Freunde, den Lehrer Smith und das Weimar jener Zeit schrieb. Dort ist auch zu lesen, dass Beckmann ihm noch im Januar 1903 nahegelegt habe, er, Caesar, solle Minna Tube als Partnerin in Betracht ziehen.[9] Bereits kurz darauf, im Februar 1903, wandelte sich die Beziehung und aus Freundschaft wurde Liebe. Der Besuch eines Kostümfestes markiert den Anfang einer Beziehung, die über Hochzeit und Scheidung Beckmanns Leben bis zum Schluss begleitete.

In den Max Beckmann Nachlässen hat sich ein Foto eines Mittelalterfestes erhalten, das im Frühjahr oder Sommer 1903 zu Ehren der jungen Erbprinzessin Caroline und ihrer Hochzeit mit Großherzog Wilhelm Ernst von Sachsen-Weimar-Eisenach im Park von Weimar veranstaltet wurde (Abb. 2). Minna Tube sitzt, mit Rosen bekränzt, in der vordersten Reihe. Max Beckmann ist auf dieser Fotografie nicht zu sehen, fertigte jedoch offenbar in Erinnerung an das Fest oder inspiriert von diesem die Farblithografie *Mittelalterliches Paar* an (Abb. 3), die seinen Anspruch auf Minna Tube als Partnerin bereits im Titel trägt. Er stellt sich darauf im kantigen, ja herrischen Profil dar und reicht der jungen Frau, ihm in Demut leicht zugeneigt, die Hand; sie trägt den Rosenkranz des Mittelalterfestes, den sie Max Beckmann später verehrte und den er noch Monate später in seinem Zimmer in Braunschweig aufbewahrte.[10]

Auf der Lithographie zeichnet sich ab, wie Beckmann das Wesen jener Beziehung sah: Bei allem Werben, bei aller lyrischer Verklärung, verstand er sich als derjenige, dem sich alles unterzuordnen hatte. Damit ist in dieser

---

9    Diese Bemerkung Beckmanns kann auch sarkastisch gewesen sein, so wie Kunwald andernorts in seinen Aufzeichnungen erwähnt, Beckmann verletze ihn häufig, ohne es zu merken. Vgl. Christiane Zeiller: Caesar Kunwald, der Studienfreund Max Beckmanns. In: Max Beckmann. Beiträge 2016, S. 10–23.

10   »Da am Nagel hängt mein schwarzes Festgewand und ihr verwelkter Rosenkranz darüber. Ich habe nach der Stelle auf meinem Gewand gesucht mit der ich sie damals umschlungen hielt. Ich glaube ich wollte sie küssen. [...]« Undatierter Eintrag zwischen dem 14. und 20. August 1903, Tagebuch 1903, Heft 1, Bayerische Staatsgemäldesammlungen, Max Beckmann Archiv, Max Beckmann Nachlässe. Zitiert wird in diesem Beitrag stets nach den Originaltagebüchern, die derzeit von der Autorin gemeinsam mit Nina Peter unter der Leitung von Oliver Kase im Rahmen eines DFG-Projektes als digitale Gesamtedition bearbeitet werden.

Christiane Zeiller

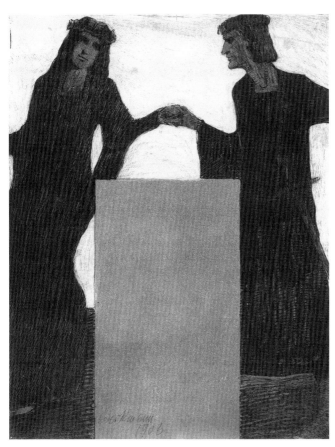

Abb. 3 Max Beckmann, *Mittelalterliches Paar*, 1903, Farblithographie,
36,7 × 28,9 cm, Staatliche Graphische Sammlung München

frühen Lithographie bereits der Charakter des Doppelbildnisses von 1909[11]
angelegt, auf dem sich Minna ihm – geradezu resigniert – zuneigt, während
er wortwörtlich längst über sie hinausgewachsen ist.

11    Max Beckmann, *Doppelbildnis Max Beckmann und Minna Beckmann-Tube*, 1909, Öl auf
Leinwand, 142 × 109 cm, Halle, Stiftung Moritzburg, Kunstmuseum des Landes Sachsen-Anhalt
(Göpel 109).

Abb. 4 Anonym, Minna Tube als junge Frau im Profil, ca. 1903/04, Fotografie, 6,4 × 9,4 cm, BStGS, Max Beckmann Archiv, Max Beckmann Nachlässe

Zurück zum Frühjahr 1903: Den beiden Kunststudenten verblieben nur ein paar Wochen gemeinsamer Zeit in Weimar. Minna ging im Sommer über Altenburg nach Amsterdam, um sich weiter an Alten Meistern zu schulen, Beckmann reiste via Braunschweig nach Paris, um dort in der Académie Colarossi zu studieren – ein Vorhaben, das er nur sehr sporadisch umgesetzt hat.

Der eingangs erwähnte Brief hat sich nicht erhalten, wird von seinem Absender jedoch im Tagebuch vermerkt. Beckmann beendete damit schriftlich die gerade erst begonnene Liaison mit Minna Tube.

Was folgt, sind dutzende Seiten meist hastig hingekrakelter Tagebucheinträge, verfasst in den Tagen zwischen Ende August und der Abreise nach Paris am 20. September 1903. Der 19-Jährige haderte in seinen fast ausnahmslos an Minna Tube gerichteten Notizen vor allem mit der Tatsache, dass Minna eine selbständige, für ihre Zeit außergewöhnlich moderne junge Frau war, die ihr Ziel, Malerin zu werden, nicht so ohne weiteres für ihn aufgeben wollte. Die ihre eigenen Ideen, Meinungen und Weltanschauungen hatte und sich ihm nicht bedingungslos unterordnen wollte – gleichzeitig wird dem Leser klar, dass es genau dieser Widerstand war, der den Maler gereizt und angezogen

Christiane Zeiller

Abb. 5 Max Beckmann, Seite aus seinem
Tagebuch 1903/04, Heft 2, Bleistift, BStGS,
Max Beckmann Archiv, Max Beckmann Nachlässe

hat. Bisweilen fühlte er sich nicht genügend von ihr beachtet, nicht ausreichend gewürdigt, spürte und haderte mit ihrer Reife und Vernunft: »Und Du darfst […] nicht aus Irrtum sagen daß ich ein Kind wäre. […] Ich bin sehr traurig, da Du Dein Glück immer noch auf eine eventuelle Veränderung meines Wesens aufbaust und nicht auf das, was es ist.«[12]

Seine Tagebucheinträge sind streckenweise von großer Verzweiflung und Einsamkeit geprägt und wechseln im Ton abrupt zwischen Verachtung – mal für sich, mal für Minna – Zärtlichkeit, Belehrung und Sehnsucht. Wenn er sie in einem Augenblick zur Prinzessin überhöhte, dann schimpfte er sie kurz darauf »thöricht«. Bisweilen neigt er zu einer starken Stilisierung der jungen Geliebten. »[…] Wie sie ihre Haare auf dem Kopf trug, so als eine Krone, war

12    Briefe I, Nr. 8, S. 13 ff. Minna Tubes Brief, auf den sich Beckmann hier bezieht, hat sich nicht erhalten.

sie das reizendste zarte Märchenprinzeßchen, was in Grimm oder Bechstein vorkommen konnte.«[13] Dem entsprechend sind auch etliche in jenen Heften enthaltene Skizzen gestaltet. Die kleinen, bisweilen gerahmten Zeichnungen sind dem Jugendstil verpflichtet und unterscheiden sich deutlich von den Studien nach der Natur, die sich in eben jenem Heft finden.

Ein Foto, das sich offenbar damals in Beckmanns Besitz befunden hat, zeigt sie im Profil und dürfte die Vorlage für einige der Skizzen in jenen frühen Tagebuchheften gewesen sein (Abb. 4 und 5). Die Zeichnung rechts unten auf der Tagebuchseite greift exakt das Profilbild Minnas mit den voluminös aufgesteckten Haaren auf, setzt es vor einen dunkel schraffierten Hintergrund und führt den Oberkörper fort. Links daneben steht eine weitere, ebenfalls stark stilisierte Skizze der fernen Geliebten, die in ihrer strengen Frontalität eine andere Facette der jungen Frau auslotet.

Aus Notizen Beckmanns vom Dezember 1903[14] geht hervor, dass ihm Minna mindestens drei Briefe und eine Postkarte aus Amsterdam nach Paris geschickt hat, die wohl allesamt verschollen sind.[15] So müssen wir uns, zumindest streckenweise, auf Beckmanns Sichtweise beschränken, bisweilen ergänzt oder relativiert von Minna Beckmann-Tubes Erinnerungen.

Die zentrale Erwartung an seine künftige Frau ist bereits 1903 in Beckmanns Tagebuch abzulesen, wo es heißt: »Mein kleines braves Märchenprinzeschen. Du mußt garnichts thuen od. gar malen wollen.« Damit verweigerte er seiner Partnerin von vornherein den für ihn reservierten Status als Künstler, ihm allein war das Ringen, der Kampf um Ausdruck, Form und Inhalt vorbehalten.

Beckmann befand sich bereits auf der Reise nach Paris, als er Minna das erste der erhaltenen Tagebuchhefte per Post schickte. Selbstkritisch setzte er hinzu, sie möge sich an dem »Senf« nicht den Magen verderben und verabredete sich mit ihr für Weihnachten 1903 in Amsterdam, wo Minna zu jener Zeit ihre Studien nach Alten Meistern fortsetzte.

13    Tagebucheintrag vom 14. August 1903 (Heft 1, wie Anm. 10).

14    Da Beckmann Minnas Amsterdamer Anschrift bei seiner Reise zu ihr vergessen hatte, bat er in einem Briefentwurf an seine Pariser Hauswirtin diese darum, ihm zwei Briefe und eine Postkarte Minnas per Eilbrief nachzuschicken (15.12.1903); beide haben sich nicht in den Nachlässen erhalten. Die übrigen Briefe Minnas – mit Antworten Max Beckmanns – sind publiziert in Wieg 2005, S. 71–191.

15    Einer der Briefe könnte auch das hier gezeigte Foto (Abb. 4) enthalten haben.

Christiane Zeiller

Das Treffen in Amsterdam fand tatsächlich statt und trug zunächst wieder zur Annäherung der beiden bei. Beckmanns Tagebuchnotizen zur Kunst sind außerordentlich karg; etwas gelangweilt notierte er, in einem Amsterdamer Café sitzend: »Also über Rembrand. manchemal sehr schön, die Nachtwache finde ich langweilig ich finde alle können nicht gegen sein Braunschweiger Familienportrait an, am schönsten ist Franz Hals und dann Terborg und van mer van Delft. Großes Interesse für Malerei scheint nicht vorhanden was? Ce ne fait rien.«[16]

Dagegen klingen bei Minna Tube die gemeinsamen Kunst-Expeditionen etwas ausführlicher; sie schreibt, gemeinsam sei man in »allen Museen« der Stadt »herumgekrochen« und hätte Ausflüge nach Den Haag und Haarlem gemacht; auch sie erwähnt Beckmanns Vorliebe für Frans Hals.

Schon frühzeitig hatte Minna das außergewöhnliche Talent ihres Verlobten erkannt. Ihm als Künstler den Vortritt zu lassen, muss dennoch eine schmerzhafte Entscheidung gewesen sein. Aber sie trat nicht nur zur Seite, sie förderte und forderte Beckmann, indem sie ihn dazu drängte, einige seiner Gemälde, die ihm selbst noch nicht gut genug schienen, auf die 3. Ausstellung des Deutschen Künstlerbundes nach Weimar einzureichen. Mit Erfolg: Henry Graf Kessler sah dort die *Jungen Männer am Meer* (Göpel 18), jenes Werk, mit dem Beckmann den Jugendstil endgültig hinter sich gelassen hatte, der noch aus den Skizzen dazu in den frühen Tagebuchheften spricht. Kesslers Entdeckung stellte die Weichen zu Beckmanns früher Karriere.

Die sehr unterschiedliche Herkunft[17], der Altersunterschied – Minna war fast drei Jahre älter als Max Beckmann – sowie ihre für diese Zeit große Souveränität waren für den stets nach Anerkennung suchenden Beckmann sicherlich schwer zu ertragen und führten in den drei Jahren seit Beginn ihrer Verbindung zu immer wieder neuen Spannungen, Trennungen und Wieder-

---

16    Tagebucheintrag vom 17.12.1903 (Heft 2, wie Anm. 10).

17    Minna stammte aus einem sehr kunstsinnigen Haus, ihr Vater war Militäroberpfarrer und ihre Mutter war klug, feinsinnig und wurde später auch von Beckmann als kluge Gesprächspartnerin verehrt. Er selbst litt offenbar einerseits unter seiner einfachen Herkunft – sein Vater war Müller, seine Mutter stammte »von Bauern«, wie er selbst formulierte –; andererseits war er stolz darauf, dass sein Vater mit einem Wohnwagen durch das Land ziehen wollte, was leider am Pragmatismus seiner Ehefrau Bertha Beckmann scheiterte. Seine Mutter, so klingt aus Tagebüchern und Briefen an, hatte daher auch nicht viel Verständnis für die Karriere ihres Sohnes als Künstler.

vereinigungen. Minna lag richtig mit ihrer Vermutung: »Es muss wohl eine große Zumutung für ihn gewesen sein, mich nie ganz zu besitzen.«[18]

In einem Brief an den Freund Kunwald formulierte Beckmann kurz vor der Eheschließung, Minna und er seien »dabei [,] ein geschlossener Organismus zu werden.«[19] Die vermeintliche Gefahr, die er bei diesem Schritt sah und die ihn auch in den Jahren zuvor wiederholt umgetrieben hatte, ließ er dabei nicht unerwähnt und fuhr fort: »Selbs[t]verständlich geht dieses Zusammenschließen mit den üblichen Schmerzen, die entstehen wenn etwas von dem heftig geliebten eigenen Ich abbröckeln muß und mit Freuden wenn man irgendeine Capitalvergrößerung der Seelenmassen zu bemerken glaubt vor sich.«[20]

Dieser Glaube an eine Seelenverwandtschaft überwand letztendlich die Zweifel auf beiden Seiten. Max Beckmann und Minna Tube heirateten am 21. September 1906 in Berlin. Die Hochzeitsreise führte nach Paris – man stattete Ambroise Vollard einen Besuch ab und tauschte sich vermutlich auch über Cézanne aus.

Im Anschluss trat Beckmann mit seiner Frau im November 1906 den mit einem Aufenthalt in der Villa Romana verbundenen Preis des Deutschen Künstlerbundes an und sie verbrachten einige Monate in Florenz. »Auch in den Museen war es damals kalt und wir empfanden die Italiener allmählich als Theater und flüchteten immer zu dem van der Goes. Die Liebe zu Michelangelo blieb aber.«[21] Die niederländischen Meister auf der einen Seite – Hals und Rembrandt – und Michelangelo auf der anderen waren und blieben die Referenz für beide.

Nach der Rückkehr im Frühjahr 1907 baute sich das junge Paar ein Haus im Berliner Norden, gestaltet nach Minnas Plänen und ausgestattet mit einem große Atelierraum – nur für Max Beckmann, denn: »Max hatte mich gebeten, meine Malerei zu lassen, er wollte mein Chronist sein und ich sollte mein bischen Können seinem beifügen.«[22]

Es mag erstaunlich erscheinen, dass Minna, die um ihre Ausbildung zur Malerin zur Zeit der Jahrhundertwende selbst bei ihrer relativ fortschrittlich

18  Originalmanuskript Erinnerungen, wie Anm. 1 (o. S.).
19  Brief von Max Beckmann an Caesar Kunwald vom 9.6.1906, Briefe I, Nr. 25, S. 44.
20  Ebd., S. 44 f.
21  Originalmanuskript Erinnerungen, wie Anm. 1 (o. S.).
22  Ebd.

Christiane Zeiller

gesinnten Mutter zu kämpfen hatte, dieses Ziel nun für ihren Mann aufgab. Zu groß war wohl noch der gesellschaftliche Druck, zu stark war die Rolle der Frau vorgeschrieben durch Konventionen, aus denen auszubrechen schwer war und darüber hinaus eine gewisse finanzielle Unabhängigkeit voraussetzte. So fügte sich Minna Beckmann-Tube zunächst in ihr Dasein als Ehefrau und bald darauf als Mutter. Peter Beckmann, der einzige Sohn des Malers, kam im August 1908 zur Welt.

Während Minna weitgehend zu Hause gebunden war, startete Beckmann eine steile Karriere. Er wurde jüngstes Vorstandsmitglied der Berliner Secession, malte wie ein Besessener Riesenformate und stellte mit Erfolg aus. Eine erste Monographie erschien 1913 – als Beckmann noch keine 30 Jahre alt war.

Das Ehepaar besuchte gemeinsam Ausstellungen; auch hier gab Beckmann Ton und Tempo vor: »Es war immer ein Genuss, durch eine Ausstellung zu gehen. Mit seinen sehr scharfen Augen sah er sofort, welches Bild am wichtigsten war. Ich ging dann schön brav und sah mir alle an und immer hatte er recht.«[23] Auch wenn aus diesen Worten die Unterordnung unter Beckmann in Kunstdingen spricht: Minna begnügte sich nicht mit dem Dasein, das ihr nun zugeteilt wurde.

Trotz des ihr auferlegten »Malverbots« entstanden gelegentlich, wohl aber erst in den späteren Ehejahren, einige Gemälde, die den Sohn Peter, Minnas Mutter und sie selbst darstellen.[24] Sie sind in Palette und plastischer Gestaltung von Max Beckmanns Malerei der Zeit vor dem Ersten Weltkrieg beeinflusst (Abb. 6).

Das Manuskript zu Minnas Erinnerungen enthält auch die erstaunliche Anekdote, sie habe das Bildnis von Beckmanns Mutter »angelegt«. Beckmann »übernahm mein Bild und änderte nur die Handstellung, daraus entstand das schöne Portrait von ihr.«[25] Diese Begebenheit wäre, wenn sie sich denn bele-

---

23    Ebd.

24    Vgl. Beckmann Tube 1998.

25    Originalmanuskript Erinnerungen, wie Anm. 1 (o. S.). Ich danke Thomas Döring und Karin Schick für die Mitteilung, dass maltechnische und bildgebende Untersuchungen von Beckmanns *Bildnis der Mutter* (Göpel 56) keine Belege für Minnas Beteiligung an diesem Gemälde – etwa eine andere Handhaltung unter der oberen Malschicht – geliefert haben. So muss man diese »Erinnerung« vielleicht kritisch bewerten. Denkbar ist auch, dass Minna für die Wiederholung des Gemäldes (Göpel 96), die einzige in seinem Œuvre überhaupt – verantwortlich ist. Dies bedarf jedoch noch eingehender Untersuchung.

gen ließe, ein bislang unbekanntes, einzigartiges Beispiel für künstlerische Zusammenarbeit, für direkten Austausch der beiden, nach dem man ansonsten vergeblich sucht.

Neben gelegentlicher Malerei und dem Entwurf des Hauses in Hermsdorf startete Minna Beckmann-Tube bald ihre zweite Laufbahn und begann ihre Ausbildung zur Sängerin. Auch hier wurde sie von Beckmann nicht rückhaltlos unterstützt: »Meine Singerei machte Max Freude, nur üben sollte ich nicht.«[26]

Zunächst nahm sie private Gesangsstunden und ließ sich ab 1912 zum »hochdramatischen« Opernsopran ausbilden (Abb. 7). 1915 trat sie unter ihrem Bühnennamen Minna Tube ihr erstes Engagement am Stadttheater Elberfeld unter Hans Knappertsbusch (1888–1965) an. Es folgten anspruchsvolle Rollen, häufig in Opern von Richard Wagner, an den Bühnen von Dessau, Chemnitz und schließlich Graz, wo sie unter der Leitung des jungen Karl Böhm (1894–1981) sang, den sie um 1924 auch porträtierte. Der gemeinsame Sohn Peter blieb zunächst bei der Großmutter in Berlin und folgte seiner Mutter später nach Graz.

Aus der Zeit nach Beckmanns Einsatz im Ersten Weltkrieg bis zur Trennung 1925 haben sich nicht viele Briefe Beckmanns an seine Frau erhalten; daher lassen sich nur schwer Aussagen zu seiner Einstellung gegenüber ihrer Bühnenlaufbahn machen. Ein Brief vom Oktober 1916 jedoch belegt, dass er großen Anteil an ihrem Werdegang nahm, ihr Mut machte und sich interessiert an ihren Berichten über das Dessauer Hoftheater zeigte.[27]

Mit der räumlichen Entfernung begann die Entfremdung des Ehepaares, die sich durch den Ersten Weltkrieg noch vergrößerte. Beckmann wurde 1915 schwer traumatisiert vom Kriegsdienst beurlaubt und siedelte nach Frankfurt am Main um. Die Briefe, die er seiner Frau während der Zeit als freiwilliger Krankenpfleger in Ostpreußen und Ypern schrieb, haben den Charakter von Tagebucheinträgen. Rastlos notierte der Maler die Eindrücke um sich; Krieg,

26    Ebd.

27    Briefe I, Nr. 143: »Was Du mir über das Theater schreibst interessirt mich immer sehr, das weißt Du doch. Laß Dich nur nicht entmutigen. Besser daß es dir im Anfang nicht so gefällt. Denk an Elberfeld. wo jetzt Dein Freund Knapp [Hans Knappertsbusch, d. Verf.] herrscht [...]. Und Deine Persönlichkeit wirst Du schon durchsetzen. Daran zweifle ich garnicht!! [...]« – Dieser Brief zeugt von großer Empathie Beckmanns seiner Frau gegenüber.

Christiane Zeiller

Abb. 6 Minna Tube, *Bildnis Peter Beckmann*, 1933, Öl auf Leinwand, 78,5 × 60 cm,
Privatbesitz

Abb. 7 Fotoatelier Sorger und Fleck, Graz: *Minna Tube als Fidelio*, 1921, Fotopostkarte, 14 × 9 cm, BStGS, Max Beckmann Archiv, Max Beckmann Nachlässe

Christiane Zeiller

Zerstörung, Verwundung und Tod waren seine stetigen Begleiter und wurden von ihm vor allem in Zeichnungen und diesen Notaten gebannt.

Minna Beckmann-Tube ist es zu verdanken, dass jene Briefe, die im Original als verschollen gelten müssen, überliefert sind: Sie veranlasste bereits 1916 ihre Veröffentlichung und wurde damit selbst zur Chronistin ihres Mannes. Die »Briefe im Kriege« sind heute eine fundamentale Quelle der Beckmann-Forschung.

Als Beckmann sich in Frankfurt langsam wieder erholte, begann für Minna die Karriere auf der Opernbühne. Ihr Engagement in Graz, das sie ab August 1918 angetreten hatte, war gleichzeitig der Höhepunkt ihrer Laufbahn. Minna erinnerte sich an die Begeisterung, mit der man sie dort in zahlreichen Rollen feierte.

Beckmann besuchte sie sporadisch, blieb jedoch die meiste Zeit in Frankfurt und arbeitete im Atelier des gemeinsamen Weimarer Freundes Ugi Battenberg (1879–1957); schon bald nahm seine zweite Karriere an Fahrt auf. Dass seine Frau eine erfolgreiche Bühnenkarriere in einer entfernten Stadt angefangen hatte und daher nicht mehr ständig an seiner Seite sein konnte, beschleunigte das Ende der Ehe. Der räumlichen Trennung folgte 1925 die Scheidung. Aus der Zeit der Entfremdung, Trennung und Scheidung haben sich keine Briefe Beckmanns an Minna erhalten.[28]

Im Elternhaus seiner Schülerin Marie-Louise von Motesiczky in Hinterbrühl bei Wien lernte der Maler im Herbst 1924 die damals zwanzigjährige Mathilde von Kaulbach kennen, die er ein knappes Jahr darauf in München heiratete. Seiner zweiten Frau gegenüber handelte Beckmann unter anderem die Bedingung aus, dass er weiterhin mit Minna verreisen könne. So ganz auf sie zu verzichten war ihm offenbar nicht möglich.

Die Trennung und rasche Scheidung von Max Beckmann waren für Minna schwer zu verkraften und wiederholt lehnte sie die stets von ihm aus-

---

28  Der letzte Brief Beckmanns vor der Trennung stammt vom 13. Februar 1917 (Briefe I, Nr. 148), der nächste erhaltene ist über elf Jahre später verfasst (vom 1. Juli 1928, Briefe II, Nr. 460). Auch Briefe von Minna aus jenen Jahren sind nicht erhalten. Es ist nicht bekannt, ob Beckmann oder Minna Beckmann-Tube Briefe aus der Zeit dazwischen vernichtet haben, aber man darf wohl annehmen, dass es welche gegeben hat. Diese temporär prekäre Quellenlage, auf die weiter oben bereits hingewiesen worden ist, macht belastbare Aussagen zum Umgang miteinander schwierig.

gehenden Einladungen zu gemeinsamen Reisen ab. 1928 schließlich ließ sie sich doch dazu bewegen, ihn in Paris zu treffen. Die Reise, drei Jahre nach der Scheidung, blieb ihr allerdings in unangenehmer Erinnerung. Sie muss sich hier, am Ort ihrer Hochzeitsreise, unwohl gefühlt haben in dem noblen Hotel und verweigerte sich Beckmanns Geberlaune, der sie mit Couture-Kleidern und anderem beschenken wollte.

Trotz glänzender Karrierechancen als Sängerin zog sie sich von der Bühne zurück, blieb noch eine Weile in Graz, trat jedoch so gut wie nicht mehr öffentlich auf. Ihren Schmerz verarbeitete sie unter anderem in dem unpublizierten Roman »Acht Tage Theater«, dessen Protagonistin autobiografische Züge trägt. Sie ging zurück in das von ihr entworfene Haus nach Berlin-Hermsdorf und floh von dort Ende des Zweiten Weltkriegs vor den Bombenangriffen nach Bayern, wo sie sich schließlich in der Nähe ihres Sohnes Peter und seiner Familie niederließ.

Minna Beckmann-Tubes Korrespondenz mit Max Beckmann in der Zeit nach der Scheidung ist charakterisiert von gegenseitigem Respekt, Zuneigung und einem bisweilen neckenden, sehr vertrauten Ton, beide redeten sich stets mit ihren vertraulichen Kosenamen »Maken« und »Minnachen« an. Alltägliches, Politik, der Werdegang des gemeinsamen Sohnes Peter sind Themen, ebenso wie die jeweilige Lektüre – beide waren ihr Leben lang intensive und begeisterte Leser.

Der Austausch über die Malerei, die eigene wie die der Alten Meister oder gar der Zeitgenossen, fand vor allem zu Beginn der Beziehung und der Ehejahre statt - in den erhaltenen Briefen nach der Scheidung spielte dieser eine untergeordnete Rolle. Wenn Kunst Gegenstand der Korrespondenz war, so meist im Zusammenhang mit Werken oder Ausstellungen Max Beckmanns, die Minna ausnahmslos positiv bewertete, nach denen sie sich – vor allem während des Zweiten Weltkriegs – stark sehnte. Auch hier kann nicht von einem künstlerischen Austausch gesprochen werden, das Thema ist nie Minnas Kunst oder Gesang – beides hatte sie ja bereits weitgehend aufgegeben –, sondern stets er selbst. Seine späte Karriere in den USA verfolgte sie aufmerksam und war begierig nach Schilderungen von seiner Seite.

Beckmanns Prophezeiung, Anfang Januar 1904 im imaginären Zwiegespräch mit Minna in sein Tagebuch notiert, bewahrheitete sich: »Lieben wirst du nur mich dein Leben lang. Ich habe dich in meinem Netze aus dem du

Christiane Zeiller

nicht mehr heraus kannst«[29] Minna ging keine weitere Beziehung ein, schrieb in den Briefen an ihren ehemaligen Mann jedoch häufig von ihrer Liebe zueinander.

Max Beckmanns letzter Brief an Minna datiert vom 6. Dezember 1950. Darin gab er seinem Wunsch nach einem Wiedersehen – das letzte lag über zehn Jahre zurück – Ausdruck: »Hoffentlich kann ich bald mal zu Dir komen. In the night in the deep deply night.«[30]

Bemerkenswerterweise tritt er auch hier noch als der Aktive auf, er möchte zu ihr kommen, kein »wir wollen uns wiedersehen«. Der Ort, in unbekannte Ferne und Dunkelheit gerückt, spiegelt Beckmanns Beschäftigung mit dem Jenseits, der »letzten großen Sensation«. Die zunehmenden Herzbeschwerden ließen den Maler das nahe Ende offenbar ahnen. Er starb am 27. Dezember 1950 in New York.

Minnas letzten Brief an ihn hat er noch erhalten; sie verfasste ihn am 15. Dezember 1950 und griff den Jenseits-Topos auf: »Mein lieber Maken! Schönsten Dank für Deinen so lieben Brief – er hat mich ganz melancholisch gemacht, trotz der wirklich imposanten Ruhmestafel,[31] denn ich fürchte nun wirklich daß unser Wiedersehen in die tief tiefe Nacht verlegt ist, von der ich doch leider nur eine sehr schemenhafte Vorstellung habe, ohne Sekt u. Spitzenkleidchen und Du wirst mich auch nicht bei der Suppe fragen: wie denkst Du über Gott, denn über dies Thema werden wir dann wenigstens mehr Positives wissen. Vielleicht. […]«[32]

Dieser letzte Brief blieb unbeantwortet auf seinem Schreibtisch liegen. Die Begleitumstände der Todesnachricht, die Minna per Telegramm erhielt, schilderte Minna fünf Jahre darauf in einem Interview und weist damit einmal mehr auf ihre fast übernatürliche Verbindung mit Beckmann hin: »[…] Dezember 1950 bekam ich ein Telegramm. Ich bekam öfter Telegramme von Max aus USA […] Diesmal aber bekam ich einen furchtbaren Schreck: das Papier des Telegramms war dunkelrot. […] Das Papier des Telegramms war

29    Tagebucheintrag vom 7. Januar 1904.
30    Briefe III, Nr. 1015, S. 350.
31    Beckmann hatte ihr von seinen jüngsten Museumsankäufen und Auszeichnungen geschrieben, etwa der Ehrendoktorwürde der Washington University in St. Louis, dem Carnegie Preis und dem Conte Volpi Preis der Biennale in Venedig.
32    Brief von Minna Beckmann-Tube an Max Beckmann, BStGS, Max Beckmann Archiv, Max Beckmann Nachlässe.

natürlich so gelb wie immer. Mir war es dunkelrot erschienen. […] Für mich war diese merkwürdige Erscheinung des roten Telegramms ein Beweis für das tiefe Verbundensein zwischen ihm und mir.«[33]

Es ist die Frage, ob ein Jahrhundertkünstler wie Beckmann, der mit seinem Œuvre einen eigenen mythologischen Kosmos erschaffen hat, zu einer »modernen« Partnerschaft mit einer Frau, die ebenfalls Künstlerin war, in der Lage gewesen wäre – ganz unabhängig von der Person oder ihrer Kunst. Seine zweite Frau Quappi bezeichnete er einmal als »Engel, den man mir geschickt hat, damit ich meine Arbeit fertigbringe.«[34] Minna Beckmann-Tube konnte diese Rolle nicht spielen und dennoch – oder gerade deswegen? – verband sie mit Max Beckmann ein starkes, lebenslanges Band. Der Maler hatte zwei Frauen, die ihn jede auf ihre Art selbst- und bedingungslos unterstützten und ihm damit halfen, sein grandioses Werk zu schaffen.

33    Interview mit der Zeitschrift Regenbogen, 1962, Nr. 9, S. 7.
34    Aus den Erinnerungen Erhard Göpels (1944), in: Realität der Träume in den Bildern, S. 61.

Christiane Zeiller

## Literatur

**Beckmann. Beiträge 2016**
*Max Beckmann. Beiträge 2016*. Hefte des Max Beckmann Archivs 14. Hrsg. von Christian Lenz, München 2016.

**Beckmann. Frühe Tagebücher 1985**
*Max Beckmann. Frühe Tagebücher 1903/04 und 1912/13. Mit Erinnerungen von Minna Beckmann-Tube*. Hrsg. und kommentiert von Doris Schmidt, München/Zürich 1985.

**Beckmann-Tube 1998**
*Minna Beckmann-Tube*. Ausstellung des Max Beckmann Archivs in der Staatsgalerie Moderner Kunst, München, 12. Februar bis 26. April 1998, München 1998 (Hefte des Max-Beckmann-Archivs 2).

**Briefe I:**
*Max Beckmann. Briefe. Band 1: 1899–1925*. Bearb. von Uwe M. Schneede. Hrsg. von Klaus Gallwitz, Uwe M. Schneede und Stephan von Wiese unter Mitarbeit von Barbara Golz, München 1993

**Briefe II:**
Max Beckmann. Briefe. Band 2: 1925–1937. Bearb. von Stephan von Wiese. Hrsg. von Klaus Gallwitz, Uwe M. Schneede und Stephan von Wiese unter Mitarbeit von Barbara Golz, München 1994.

**Briefe III:**
*Max Beckmann. Briefe. Band 3: 1937–1950*. Bearb. von Klaus Gallwitz. Hrsg. von Klaus Gallwitz, Uwe M. Schneede und Stephan von Wiese unter Mitarbeit von Barbara Golz, München 1996.

**Realität der Träume in den Bildern 1990**
*Max Beckmann. Die Realität der Träume in den Bildern. Schriften und Gespräche 1911 bis 1950*. Hrsg. von Rudolf Pillep, München/Zürich 1990.

**Wieg 2005**
Cornelia Wieg: *Max Beckmann seiner Liebsten. Ein Doppelportrait; Briefwechsel zwischen Minna Beckmann-Tube und Max Beckmann*. Anlässlich der Ausstellung »Max Beckmann seiner Liebsten«, Stiftung Moritzburg, Kunstmuseum des Landes Sachsen-Anhalt, Halle, vom 18.9. bis 27.11.2005, Staatliche Museen zu Berlin, Alte Nationalgalerie, vom 8.12.2005 bis 6.3.2006, Ostfildern 2005.

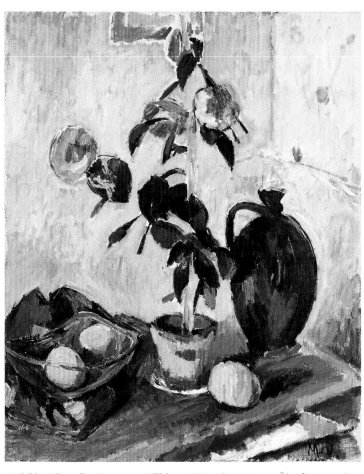

Mathilde Vollmoeller-Purrmann, *Stillleben mit Kamelie*, Paris 1913, Öl auf Leinwand, 61 × 50 cm, Purrmann-Haus Speyer

# Zu den Autorinnen und Autoren

### Stefan Borchardt

Freier Kunsthistoriker, studierte Kunstgeschichte, Allgemeine und Vergleichende Literaturwissenschaft und Philosophie in Marburg, Montpellier und Stuttgart. Dort Promotion und danach tätig in Forschung und Lehre als Wissenschaftlicher Mitarbeiter und später Lehrbeauftragter der Universität Stuttgart und der Merzakademie – Hochschule für Gestaltung. Von 2007 bis Februar 2017 leitete er als Kustos das Kunstmuseum Hohenkarpfen in Hausen ob Verena und danach bis November 2020 als Wissenschaftlicher Direktor die Kunsthalle Emden. Zu seinen wesentlichen Arbeitsfeldern gehören die Kunstgeschichte vom 19. Jahrhundert bis zur Gegenwart, Künstlergeschichte, Kunst- und Medientheorie, Museums- und Ausstellungswesen.

### Ingrid von der Dollen

Studium der Romanistik, Geschichte und Kunstgeschichte in Lausanne, Freiburg im Breisgau und Bonn; Promotion an der Universität Frankfurt am Main in Kunstgeschichte über »Malerinnen im 20. Jahrhundert. Bildkunst der ›verschollenen Generation‹«, erschienen im Hirmer Verlag, München. Neben und nach der Tätigkeit als Oberstudienrätin im Höheren Schuldienst freischaffende Kunsthistorikerin. Zahlreiche Publikationen zur Malerei des 20. Jahrhunderts. Vorsitzende des »Förderkreises Expressiver Realismus e.V., München«.

### Annette Dorgerloh

Privatdozentin am Institut für Kunst- und Bildgeschichte an der Humboldt-Universität zu Berlin; Studium der Kunstgeschichte, Kulturtheorie und Klassischen Archäologie an der HU Berlin, 1996 promoviert mit einer Arbeit zum Thema »Das Künstlerpaar Reinhold und Sabine Lepsius und die Berliner Porträtmalerei um 1900«, 2008 Habilitation »Strategien des Überdauerns. Das Grab- und Erinnerungsmal im frühen deutschen Landschaftsgarten«. 2005–16 am SFB 644 »Transformationen der Antike« mit Projekten zur Geschichte des frühen Landschaftsgartens und zur Szenographie der Antiken im Film;

2011–16 Projektleitung »Spielräume. Szenenbilder und -bildner in der Filmstadt Babelsberg«. Forschungsschwerpunkte: Künstlermythen und Geschlechterkonstruktionen in der Kunst seit der Renaissance; Geschichte der Gartenkunst; Filmszenographie/filmische Rauminszenierungen.

## Isabelle Jansen

Studium der Kunstgeschichte in Paris (École du Louvre und Paris IV-Sorbonne) und in Heidelberg. 1999–2003 wissenschaftliche Mitarbeiterin an der Städtischen Galerie im Lenbachhaus, München. 2004–2011 wissenschaftliche Mitarbeiterin bei der Gabriele Münter- und Johannes Eichner-Stiftung in München. 2005 Promotion zum grafischen Werk von Franz Marc. 2006–2009: assoziierte Wissenschaftlerin am Deutschen Forum für Kunstgeschichte in Paris; Co-Leiterin des Forschungsprojekts Die deutsch-französischen Kunstbeziehungen 1789–1870. Seit 2011: Kuratorin und Geschäftsführerin der Gabriele Münter- und Johannes Eichner-Stiftung in München.

## Peter Kropmanns

Der gebürtige Kölner lebt als freier Autor, Forscher, Berater, Fachübersetzer und Ausstellungskurator in Paris. Nach dem Studium der Kunstgeschichte und Romanistik in Würzburg und Bonn wurde er an der Humboldt-Universität Berlin mit einer Arbeit über Henri Matisse promoviert. Der Kunsthistoriker beschäftigt sich mit der französischen und deutschen Klassischen Moderne sowie dem insbesondere Pariser Kunstleben im späten 19. und frühen 20. Jahrhundert. Er ist Verfasser zahlreicher Publikationen, darunter: »Paris – Architektur und Kunst« (Reclam). 2019 war er Kurator der Ausstellung »Inspiration Matisse« (Kunsthalle Mannheim) und steuerte zwei Texte für den Band »Sehnsucht nach dem Anderen. Eine Künstlerehe in Briefen 1909–1914. Hans Purrmann und Mathilde Vollmoeller-Purrmann« bei.

## Gerhard Leistner

Studium der Kunstgeschichte, Klassischen Archäologie und Volkskunde in München und Würzburg; 1985 Promotion an der Universität Würzburg (Thema der Doktorarbeit: »Idee und Wirklichkeit. Gehalt und Bedeutung des urbanen Expressionismus in Deutschland, dargestellt am Werk Ludwig Meidners«); 1986–1987 Volontär am Kunstmuseum Düsseldorf; 1987–1989 wiss. Angestellter am Landesmuseum Stuttgart, Landesstelle für Museumsbe-

treuung Tübingen; 1989–2020 Sammlungsleiter (Gemälde/Skulptur) und Ausstellungskurator am Kunstforum Ostdeutsche Galerie Regensburg. Heute tätig als freier Kunsthistoriker, Autor und Gutachter; Zwischen 1992 und 2014 Lehrauftrag für Museums- und Ausstellungswesen am Institut für Kunstgeschichte der Universität Regensburg; 2011–2019 Mitglied im Wissenschaftlichen Beirat der Adolf Hölzel-Stiftung, Stuttgart; Zahlreiche Veröffentlichungen zur deutschen Kunst des 19. Jahrhunderts, der Klassischen Moderne und nach 1945, Bearbeiter des Werkverzeichnisses von Oskar Moll (1875–1947).

## Christiane Zeiller

Wissenschaftliche Mitarbeiterin am Max Beckmann Archiv der Bayerischen Staatsgemäldesammlungen München. Studium der Kunstgeschichte in München, 2000 Promotion über Max Beckmanns frühe Jahre. Sie bearbeitet seit 2016 unter anderem Material aus den Nachlässen von Max Beckmann und Personen aus seinem Umfeld. Kuratorische Mitarbeit u. a. bei den Ausstellungen »Max Beckmann & Amerika« mit Jutta Schütt am Städel Museum in Frankfurt am Main (2011) sowie »Goethe Faust Beckmann« mit Roman Zieglgänsberger am Museum Wiesbaden (2014). In einem von der DFG geförderten Projekt erstellte sie die Gesamtausgabe der Skizzenbücher Max Beckmanns und publizierte ihre umfassenden Ergebnisse 2010. Seit Februar 2020 Erstellung einer digitalen Gesamtedition von Max Beckmann Tagebüchern mit Nina Peter und Oliver Kase im Rahmen eines DFG Projektes.

## Roman Zieglgänsberger

Seit 2010 als Kustos der Klassischen Moderne am Museum Wiesbaden für konstruktivistische wie expressionistische Tendenzen (u. a. Alexej von Jawlensky-Sammlung) zuständig. Promotion 2004 zum Thema »Karl von Pidoll. Das Leben und das Werk« an der Ludwig-Maximilians-Universität München; 2004–2006 wissenschaftliches Volontariat an der Staatsgalerie Stuttgart; 2007–2010 Leiter der Grafischen Sammlung am Kunstforum Ostdeutsche Galerie Regensburg; zahlreiche Ausstellungen, Publikationen und wissenschaftliche Beiträge zur Kunst des 19. und 20. Jahrhunderts (insbesondere zu Alexej von Jawlensky und Marianne von Werefkin).

# Register (Orte und Personen)

**A**lbert-Lasard, Lou 91
Andreas-Salomé, Lou 42
Archipenko, Alexander 62
Ascona 110, 111, 113, 118, 120, 122, 125, 126
Azbe, Anton 129
**B**ad Buchau 89
Balingen 89, 90
Barlach, Ernst 78
Battenberg, Ugi 161
Bauhaus, Weimar 139
Baum, Julius 91
Bechtejeff, Wladimir 112
Becker, Walter 82
Beckmann, Bertha 155
Beckmann, Max 5, 8, 100, 102, 147–165
Beckmann, Peter 157, 159
Beilstein 16, 18
Berend, Alice 91
Berend, Charlotte 58, 70
Berlin 58–74, 82, 83, 87, 93, 102, 107, 129, 144,
    145, 156, 158, 162, 165, 167, 168, 176
Berlin-Charlottenburg 42, 50
Berlin, Akademie 33, 68, 103
Berlin, Das Verborgene Museum 73
Berlin, Galerie Walter Schüler 65, 66
Berlin, Grunewald 56, 57, 59
Berlin, Kunstschule Lewin-Funcke 54
Berlin, Nationalgalerie 20, 35–37, 40, 74, 82
Berlin, Pariser Platz 31
Berlin, Salon Cassirer 33
Berlin, Salon Lepsius 34, 41, 42
Berlin-Schlachtensee 74
Berlin-Westend 42, 44
Berlin-Zehlendorf 67, 65
Berliner Lyceumclub 42
Berliner Secession 32–34, 50, 73, 74, 87, 95,
    104, 157
Bernhardt, Sarah 37
Biennale, Venedig 95, 163
Böcklin, Arnold 91
Bonn 129, 167, 168
Bosch, Hieronymus 80
Brâncuși, Constantin 62
Brannenburg 99–103
Braque, Georges 14, 56

Braune-Krickau, Heinz 50, 61, 68
Braunschweig 73, 150, 152, 155
Breslau 16, 55, 56, 59, 61, 63, 65, 67–71
Breslau, Akademie 59, 61, 63, 65, 67–71
Breslau, Galerie Stenzel 63
Brieg 49, 65
Britting, Georg 91
**C**afé des Westens, Berlin 19
Café du Dôme, Paris 14, 15, 52, 68
Calder, Alexander 66
Carossa, Hans 91
Caspar, Karl 5, 8, 88–107
Caspar-Filser, Maria 5, 8, 88–107
Cassis 21, 82
Cézanne, Paul 90, 91, 118
Chemnitz 158
Collioure 21
Corinth, Lovis 50, 55, 58, 65, 66, 70, 95, 104, 116
Csaki-Copony, Grete 85, 87
**D**amenatelier Lovis Corinth 50
Dauer, Lore 66
Den Haag 155
Der Blaue Reiter 111, 138–143, 145
Dessau 158
Deutscher Künstlerbund 34, 92, 94, 95, 99,
    102, 155, 156
Dix, Otto 102
Dresden, Galerie Ernst Arnold 63
Düsseldorf 56, 65, 71, 87, 132, 168
**E**bingen 100
Eichner, Johannes 128, 133, 135, 141, 142, 144,
    145, 168
El Greco 79, 85, 91
Elberfeld 158
Elias, Julius 36
Endell, August 33, 42, 56, 57, 59, 66
**F**aschismus 22
Feuerbach, Anselm 91
Filser, Josef 89
Fischer, Otto 91
Florenz 7, 22, 92, 107, 156
Florenz, Villa Romana 22, 92, 107, 156
Frankfurt a. M. 87, 129, 144, 145, 158, 161, 167,
    169
Frankfurt a. M., Städelsches Kunstinstitut 50

Fürstenfeldbruck 56
**G** alerie Alfred Flechtheim 63
Gauguin, Paul 115
George, Stefan 30, 33, 42, 43
Giotto di Bondone 91
Grisebach, August 61
Gleizes, Albert 56
Goes, Hugo van der 156
Gogh, Vincent van 90, 91, 115
Goltz, Hans 63
Graef, Botho 37
Graef, Franziska, geb. Liebreich 37
Grafrath Obb. 50
Grafrath-Wildenroth, Schloss Höhenroth 50
Graz 158, 160–162
Grisebach, Hannah 66
Großmann, Rudolf 29
Groz, Adolf 100
Groz, Walther 100
Grunelius, Dolores (Lola) von, geb. Caballero
    78, 83
Gurlitt, Fritz 62
Gussow, Karl 37
**H** aarlem 155
Hagmann, Diego 125, 126
Hals, Frans 155
Haug, Robert von 96
Hauptmann, Gerhart 73, 78, 82, 83, 87
Hausenstein, Wilhelm 90
Hecker, Waldemar 130
Heidenheim 89
Hermsdorf, Berlin 158, 162
Herterich, Ludwig von 90, 96
Hess, Julius 91
Heuss, Theodor 103
Hildebrandt, Hans 140–142, 144
Hildebrandt, Lily, geb. Uhlmann 140, 141
Hitler, Adolf 98
Hofer, Karl 91
Hüsgen, Wilhelm 130
**I** gler, Gustav 90
Internationaler Frauen-Kongress, Berlin 42, 47
Ischia 21
**J** aeckel, Willy 65
Jawlensky, Alexej von 5, 8, 91, 108–127, 136,
    138, 169
Joachim, Joseph 37
Julian, Rodolphe 39
Justi, Ludwig 20

**K** allmünz 130, 131
Kandinsky, Wassily 5, 8, 128–145
Kantorowicz, Gertrud 42
Karlsruhe 32
Kaulbach, Mathilde »Quappi« von 147, 161,
    164
Keller, Friedrich von 90
Kessler, Harry Graf 155
Kestner Gesellschaft, Hannover 92, 93, 107
Key, Ellen 44
Kienell, Gertrud 39
Kirchhoff, Heinrich 110, 127
Kirchner, Ernst Ludwig 37
Klee, Felix 61, 106
Klee, Paul 61, 91, 92, 106, 122
Klepper, Jochen 78, 79, 87
Knappertsbusch, Hans 158
Knirr, Heinrich 147
Kolb, Annette 91
Kollwitz, Käthe 32, 41, 53, 78, 86, 87, 95, 97
König, Anna von, geb. von Hansemann 78, 79,
    82, 83, 87
König, Dominik von 83
König, Esther von 83
König, Leo von 5, 8, 30, 72–87
König, Yvonne von 74, 82
König, von Mechthild 83
Königsberg 37
Korsika 10, 21, 55
Köster, Felicitas E. M. 89, 101, 106, 107
Krötz, Sammlung 136
Kubin, Alfred 91
Kunwald, Caesar 148, 150, 156
**L** andenberger, Christoph 147
Langenargen 7, 17, 21, 89, 106
Léger, Fernand 56, 62
Leibl, Wilhelm 148
Lenbach, Franz 39
Lenz, Desiderius 91
Lepsius, Dora 32
Lepsius, Monica 34, 35, 40, 44
Lepsius, Reinhold 5, 8, 28–47, 167
Lepsius, Sabine, geb. Graef 5, 8, 28–47, 167
Lepsius, Sibylle 40
Lepsius, Stefan 40, 44
Lichnowsky, Mechtilde 91
Liebermann, Max 92
Lipchitz, Jacques 62
Litauen 110

**M** acke, Elisabeth  138
Madrid, Escorial  79
Madrid, Prado  79
Manet, Edouard  74
Marc, Franz  138, 145, 168
Marc, Maria  132, 138
Marees, Hans von  91
Marseille  73
Matisse, Henri  7, 14, 21, 51–53, 56, 58, 60, 65, 66, 68–71, 168
Mattern, Hermann  56
Meier-Graefe, Julius  73, 78–81, 83, 87
Michelangelo  156
Modersohn-Becker, Paula  86, 87
Moll, Marg(arete), geb. Haeffner  5, 8, 48–71
Moll, Brigitte  54, 56
Moll, Melitta  54
Moll, Oskar  5, 8, 48–71, 169
Molzahn, Johannes  61
Mommsen, Theodor  38
Monet, Claude  77
Moore, Henry  66
Moskau  129, 131, 132
Motesiczky, Marie-Louise von  161
Muche, Georg  61
Mueller, Otto  61, 66, 68–71
Mühlhausen, Elsass  49
Müller-Oerlinghausen, Berthold  65
Munch, Edvard  56, 91
München  passim
München, Akademie  90, 96, 97, 99, 100, 102, 129, 130
München, Bayerische Akademie der Künste  102
München, Galerie Thannhauser  92
München, Glaspalast  50, 94
München, Große Münchener Kunstaus-stellung  99
Münchener Neue Secession  88, 92, 94, 96, 106
Münchner Secession  39, 91, 104, 131, 134
Münter, Gabriele  5, 8, 128–145, 168
Murnau  132, 136–138, 144, 145
**N** abis  74, 75, 77, 91
Nationalsozialismus  22, 79, 106, 107
Neapel  21
Nesnakomoff, Helene  111, 116–120
Nesnakomoff-Jawlensky, Andreas  111, 112
Neue Gruppe, München  102

Neue Künstlervereinigung München (NKVM)  111, 122
New York  127, 163
Nolde, Emil  78
**O** zenfant, Amédée  62
**P** aris  6–8, 11, 14–16, 21, 23, 30, 34, 39, 52, 53, 55, 56, 58, 62, 63, 68, 74, 75, 115, 132, 135, 144, 148, 152, 154, 156, 162, 166, 168
Paris, Académie Colarossi  14, 152
Paris, Académie Julian  39, 74
Paris, Académie Matisse  7, 14, 53, 67–71
Paris, Galerie Georges Petit  63
Paris, Montmartre  14
Paris, Montparnasse  13–15
Paris, Salon d'Automne  24, 135, 144
Paris, Salon des Indépendants  24
Phalanx  92, 130, 132
Picasso, Pablo  56
Pinder, Wilhelm  61
Piper, Reinhard  100
Plump, Eve  148
Plump, Marie Luise  148
Potsdam  82
Purrmann, Christine  29
Purrmann, Hans  3, 5, 7–27, 47, 55, 68–71, 83, 168
Purrmann, Regina  29
Purrmann, Robert  8, 9, 83
Püttner, Walter  92
**R** ambold, Heinrich  136
Rath, Felix vom  115
Rathenau, Walther  34
Reichskammer der Bildenden Künste  65, 99
Remagen, Bahnhof Rolandseck  66
Rembrandt  155, 156
Renoir, Pierre-Auguste  14
Repin, Ilja  111
Rickert, Johannes  61
Riedlingen an der Donau  89
Rilke, Rainer Maria  23, 30, 42, 91
Roeder, Emy  53
Roethel, Hans Konrad  142
Rom  7, 21, 22, 29, 32, 37, 38
Rothenberg, Adolf  61
Rousseau, Henri  56
**S** aint-Prex  111, 123
Sander, August  134
Sankt Petersburg  111, 112
Scharff, Edwin  91

Scharoun, Hans  56, 57, 61, 65, 67, 68
Scheffler, Karl  33
Schemjakina, Anja  129, 131
Scheyer, Emmy Galka  118
Scheyer, Ernst  50, 52, 56, 61, 71
Schilling, Erna  25
Schinnerer, Adolf  91
Schlemmer, Oskar  61, 63, 68, 70
Schlesischer Künstlerbund  61
Schmidt-Rottluff, Karl  56,102
Schneider, Reinhold  73, 80, 82, 83, 87
Schröder, Rudolf Alexander  73, 80, 83, 87
Schülerinnenateiler Lepsius  41
SEMA  92
Sèvres bei Paris  132
Simmel, Georg  37, 39, 42, 43, 47
Sintenis, Renée  53
Slavona, Maria  39
Slevogt, Max  116
Smith, David  66
Smith, Frithjof  147–150
Sorrento  21
Spanische Grippe  19
Speyer  3, 6–9, 11, 12, 21, 24, 28, 166
Sprick, Evelina Luisa (Eve)  148
Stuck, Franz von  129
Stuttgart  7, 21, 47, 90, 91, 95, 96, 101, 106, 107, 167–169
Stuttgart, Akademie  90, 96, 101
Tardif, Mathilde  5, 8, 72–87
Tessin  110, 111
Tolstoi, Leo  109, 124
Toulouse-Lautrec, Henri de  14
Traube, Ludwig  37
Trient  21
Tube, Minna  5, 8, 146–165
Ullmann, Regina  91
Ulm  89
Varnhagen, Rahel  42
Verbindung Bildender Künstlerinnen Berlin-München  32
Verein der Berliner Künstlerinnen  65
Verkade, Jan  91
Vermeer van Delft, Jan  155
Villa Romana, Florenz  22, 92, 107, 156
Völcker, Hans  50
Vollard, Ambroise  156
Vollmoeller, Karl Gustav  30, 31
Vollmoeller, Norina  31

Vollmoeller, Robert  7
Vollmoeller-Purrmann, Mathilde  3, 5–32, 41, 44, 45, 47, 55, 68, 83, 166, 168
Wagner, Adolf  99
Wagner, Richard  158
Wasmuth, Johannes  66
Weimar  107, 139, 147–150, 152, 155, 161
Weimarer Republik  21,44,127
Weisgerber, Albert  91
Weiß, Konrad  91, 96, 107
Weltwirtschaftskrise  21
Werefkin, Marianne von  5, 8, 108–127
Wiesbaden  8, 50, 110–117, 125–127, 169
Wiese, Erich  61
Wilhelm Ernst von Sachsen-Weimar-Eisenach  150
Wölfflin, Heinrich  91
Würtz, Brigitte  71
Ypern  158
Zadkine, Ossip  62
Ziegler, Adolf  99
Zügel, Heinrich von  97
Zürich  111, 123, 125, 165

# Bildnachweis

# Impressum

Felix Billeter/Maria Leitmeyer (Hrsg.)
**Künstlerpaare der Moderne**
Hans Purrmann und Mathilde Vollmoeller-
Purrmann im Diskurs

Lektorat: Rudolf Winterstein, München
Gestaltung, Layout und Satz: Edgar Endl,
bookwise medienproduktion, München
Druck und Bindung: Elbe Druckerei
Wittenberg GmbH
Schriften: Minion und Kievit

Bibliografische Information der
Deutschen Nationalbibliothek
Die Deutsche Nationalbibliothek verzeichnet
diese Publikation in der Deutschen National-
bibliografie; detaillierte bibliografische Daten
sind im Internet über http://dnb.dnb.de
abrufbar.

Für alle Texte: © Autorinnen und Autoren

© 2021 Deutscher Kunstverlag GmbH
Berlin München
Lützowstraße 33
D-10785 Berlin

Ein Unternehmen der Walter de Gruyter
GmbH Berlin Boston
www.degruyter.com
www.deutscherkunstverlag.de

ISBN 978-3-422-98650-3

Umschlagabbildung: Ehepaar Purrmann auf
Korsika, 1912

Frontispiz: Familie Purrmann in Langenargen,
um 1928

S. 170: Ehepaar Purrmann, Langenargen,
um 1935

alle Hans Purrmann Archiv München